与梦境的距离
Terry F 的人像摄影灵感与技术

冯 韬 著

清華大学出版社

北 京

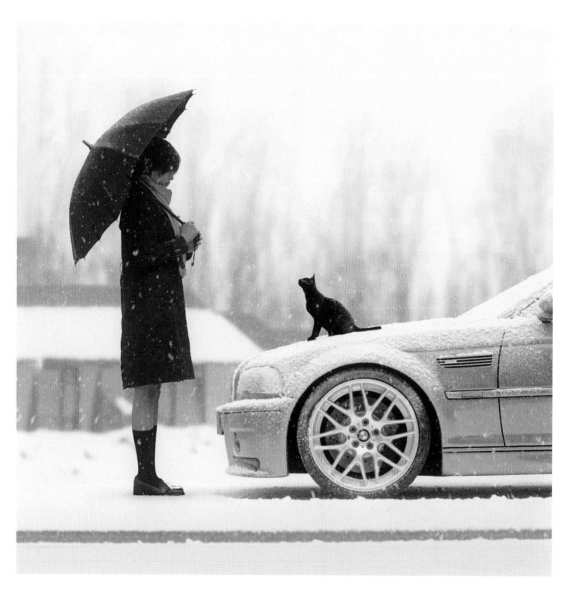

邂逅是一种奇妙的体验，在茫茫人海中，我遇到了你

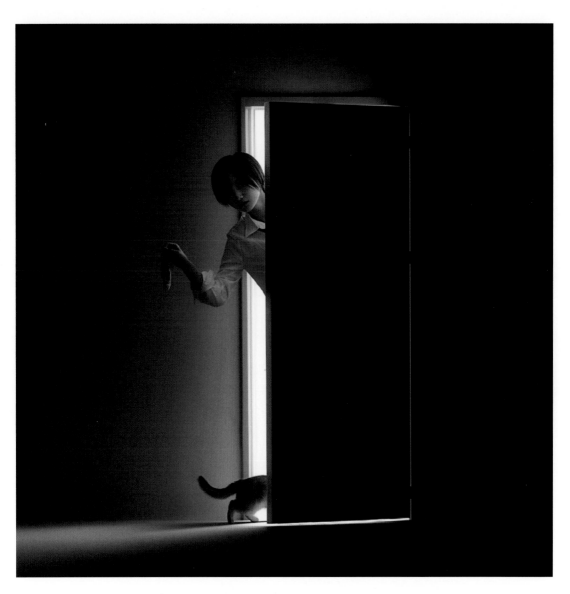

寻找是一段充满乐趣的故事，我走进你的房间，你却在我脚边

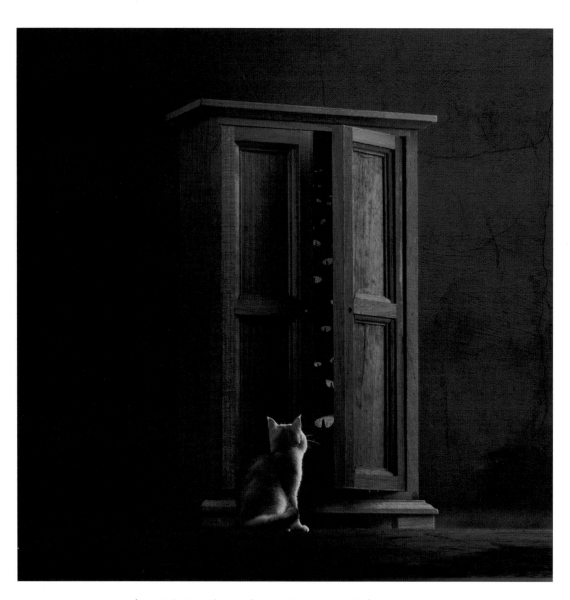

我试图窥探你藏匿秘密的角落，里面是惊喜还是危险？

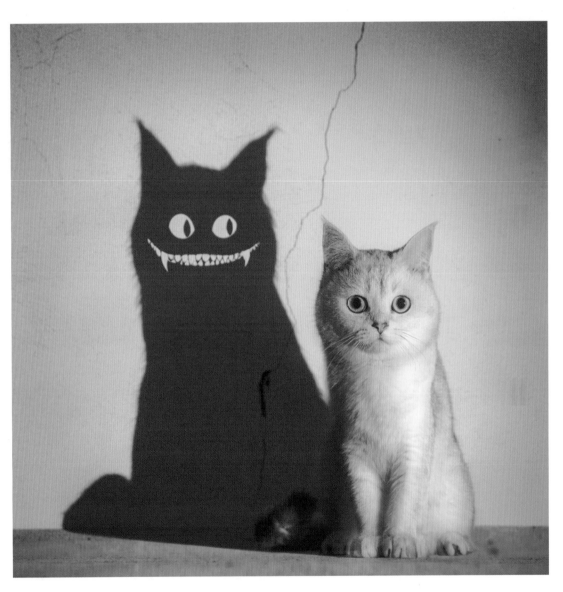

你呆呆地看着我的时候，我对你做了个鬼脸。

前言

有一天，大森林里举办摄影比赛，主办方是狐狸，评委是老虎，奖品是幸福的生活。动物们都拿起相机踊跃参加。兔子开始拍新闻，孔雀开始拍写真，牛决定长途跋涉去拍风景，麻雀抓个运动相机就搞起了航拍，蛇看看自己没什么技能，就专门去找角角落落拍另类的照片。大家都忙活起来，唯有熊还躺在洞里睡觉。

一个月的比赛时间很快就过去了。兔子因为勤劳实干，获得了一份给狐狸撰稿的工作；孔雀拍了一段时间就放弃比赛了，因为他被工作压得喘不过气，被客户骂得不敢露面，而且发现挣钱比荣誉更实在；牛在大自然中找到了一份平静，很少露面，但大家偶尔能从兔子的口中得到他的消息；麻雀失踪了，半年后，大家发现它挂在悬崖的树枝上；蛇拿着奇怪的照片去巴结狐狸和老虎，也获得了一份养老的工作和艺术家头衔；只有熊一直没出来，好像还在洞里睡觉。兔子很好奇，就进去找熊，问他：你的作品呢？熊从肚子下面翻出一张满是涂鸦的自拍递给兔子。兔子又问：这是啥？熊说：这是我做的一个梦。兔子不解，转身离去。

很快，森林之王老虎宣布了比赛结果，他说：我相信大家通过努力，已经获得了自己应得的奖品。大家恍然大悟，明白了老虎举办比赛的"良苦用心"。但是兔子马上站出来提问：老虎大人，熊一直没出门拍照，我觉得他没有获得奖品。老虎歪了一下头，反问道：

"熊是谁？"

熊不知道比赛结果已经出来了，因为它正在洞里写这本书的前言。

摄影是一件非常多元化的事情，它可以是爱好，可以是事业，可以让你体面地活着，也可以让你卑微地偷生。我觉得摄影对我来说只是一个表达观点的手段，实际上对于任何人来说都是这样，只是许多人还没发现。

在按下快门的时候，照片就带有了作者独特的视角和个人的需求，如果是经过深思熟虑的拍摄，那可能还会带有作者的情绪或观点。归根结底，摄影只是一种表现手法，和文学、绘画、音乐等艺术形式一样，都只是通过某一个感官来传递信息。

优秀的作品，必然是能够刺激这一感官并成功传递信息的。这本书的目的就是探索最强烈的摄影表达方式。不论你是兔子、孔雀、牛还是像我一样的懒熊，相信都会有所共鸣。

又过了一段时间，熊出门买东西，路上遇到了兔子。兔子笑道：你知道吗，比赛已经结束了，你什么奖品都没拿到。熊歪了一下头，一脸茫然地反问道：

"什么比赛？"

目录

第十一章　　人像创意的核心思路 >267

第一章

从拍好看到拍大片

除了一颗热爱摄影的心，我们还需要什么来完成创作？

对于摄影师而言，按下快门的那一瞬间决定着照片的成败。这个看似简单的动作可以记录普通的生活、铭刻历史性的一幕、捕捉大自然千变万化的一瞬间，但最重要的是，它能促使一部作品诞生。

同样是按快门，有的照片普普通通，有的照片却能触动观众心灵最深处的情感。许多人摸索着寻找从"普通"到"不凡"的道路，他们不断学习新的布光技术，尝试更夸张的布景与妆面乃至另类的动作，或者在后期寻求当下流行的色调。然而遗憾的是，并不是所有人都能找到"不凡"，更多的人只是从一种"普通"变成另一种"普通"而已。

有的人则误入歧途，以为吸引眼球就是一种不凡，要么让模特一脱再脱，要么用黑白增加，然而不论他们拍了多少性器官和肉体，都仅仅是从"普通"走到"另类"。对于"另类"一词，难置褒贬，艺术或许多多少少包含一些"另类"的概念，但是单纯的"另类"绝不是艺术。

不论是传统的胶片技术还是时下流行的后期色调，都无法诠释"普通"与"不凡"之间的距离。所以在本书的开头，请大家跟着我，暂时忘却一切技术层面的东西，把思维当作起点，逐步探讨下面这个问题：除了一颗热爱摄影的心，我们还需要什么来进行创作？

从拍照到创作

拍照与创作在思维方式上的区别

思维是起点，也是从"拍照"走向"创作"的决定性要素。拍照可以是一时兴起，不需要严谨或有深度的思维，比如一口气吃完一条大鱼，感慨自己胃口不错，食量惊人，于是掏出手机给"战果"来一张纪念照。

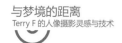

但是艺术摄影的创作原则则要求作者必须从最初的创意或者观念开始，思考如何通过诸多要素展现主题和情绪并对最终呈现的效果做出预测。进行创作的过程以及之后，还需要不断地审视当前作品的状态，评估其是否能获得预期效果，进而不断进行调整和修改。对于纪实类的创作则为了迎接"决定性瞬间"需要做好思想准备。

同样是拍摄鱼骨的照片，在创作的时候，我可能需要抛弃那种炫耀食量的观念而赋予其更大的意义。

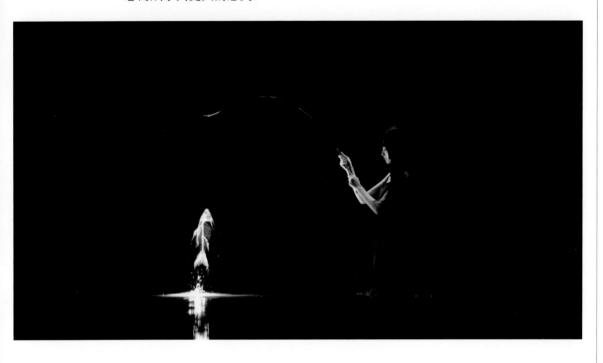

这张图的灵感产生于很早以前我和一位博物馆的朋友聊天过程中，他提到馆藏的艺术品都是没有实际功能的。因为他这句话，我观察了很久，直到得出了类似的结论。或许我们可以将其比作鱼骨，对于鱼来说，骨架是支撑身体的根本，而缺少了肉和器官，它又不能成为鱼，对我们也毫无作用。一个发光的鱼骨依旧不能食用，拿来照明又比不过手电筒，但是却能让我们不顾一切去寻找，只为了让自己的欲望得到满足。在这个充满物欲的世界里，对艺术的追求往往被视为无用，但是倘若你真的得到了这个发光的鱼骨，恐怕即使是世界上最富有的人也会羡慕。

与其说这个画面是一张发掘潜意识的超现实作品，我更觉得它是一种比喻，其中几个要素——"鱼骨""光""钓竿""人""水"都有其所特指的事物或概念。倘若观众的思维和经验使这些元素组合出新的或者更深刻的意义，那恐怕是一件让人更加兴奋的事情了。

我们把元素组合到一起所需的思维历程可以将一个平淡无奇的鱼骨架上升到"创作"层面。接下来我们来谈一谈完成一次摄影创作需要做哪些思考。

创作不是一件简单的事

我接触过许多领域的摄影师，难免察觉到有些人走向两个极端，一种是把创作

看得难如登天，觉得自己和艺术距离太过遥远，在不断的失望中努力保持着摄影的梦想；另一种把摄影看得太过容易，总觉得别人能拍出史诗般的大片，自己也可以轻松完成。前者是因为"无知"而产生恐惧；后者是因为"无知"而产生自满。虽说创作距离我们并不遥远，但完成创作的过程绝不轻松简单。

我一直以来都对超现实作品有着浓厚的兴趣，因此也拜读了诸多超现实艺术家推崇的弗洛伊德的著作，并对梦境和潜意识也进行了思考。这个思考的过程断断续续持续了一年多，时而产生新的理解，时而推翻自己的观点。再后来决定尝试在创作中对梦境进行诠释，于是就有了下面的作品。

然而这个画面并不来源于我的任何一个梦境。一方面，我赞同弗洛伊德对梦境的研究结论，但另一方面又难免质疑他的结论是否具有普遍意义。我欣赏曼雷的作品，却难以认同他利用弗洛伊德的心理学理论来指导自己的超现实创作。或许单独从科学的角度来看，弗洛伊德是有道理的。但是用科学来创作艺术这个方法论本身可能就是悖论，以为它可行，但没有必要。就像对于梦境中的人来说，真实的世界并不重要。于是我创作了这个连我自己都无法完全解读的画面，这个画面本身就是一个悖论。

这里无法引用更优秀的作品来讲述这一道理，如果仅仅因为我对其他艺术家的思维过程无从知晓，就武断地揣测又显得不负责任，因此只能简单地分享自己的创作过程。但是几乎所有创作都有这样的共性：不论是作者还是内容，在思维上进行长期的积累才能产生创作的灵感和激情，只有在此基础上感性或理性地组合各个元素，使之产生意义和联想，才能通过实际操作获得完整的画面。

从拍摄到创作，摄影师需要准备什么

相信许多摄影师都遇到过这样的情况，家人、朋友乃至客户找你拍照，对你的努力却不以为然，轻描淡写地说："不就是找你按下快门吗？"或者抱怨："怎么照片这么少？""怎么这么久还不把片子修完？"其实不仅仅是摄影这个行业，几乎每个专业性职业都会遇到这样的问题。外行只能看见摄影师按快门这一瞬间的动作，他们看不到摄影师的准备工作、构思、多年的经验积累和沉淀，这些东西产生的创作能力决定了按一下快门能获得的效果。而作为摄影师的你，是否把按快门的准备工作做到位了呢？

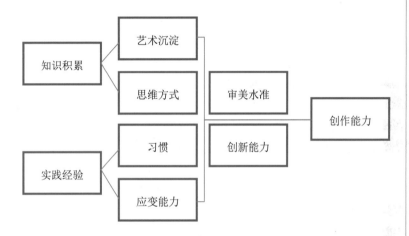

个人的视野是相对狭隘的，我们都熟悉闭门造车这个典故，因而提升创作能力最基本的一步是积累知识。这些知识可以是书本上的艺术理论，也可以从广泛浏览大家的作品中获得。知识积累得越多，艺术沉淀就越深厚，同样也会从别人的创作或理论分析思路中获得自己摄影创作的思维方式。

大量的实践经验是培养创作能力必不可少的一步。就像我们一直在质疑当代中国应试教育一样，我们也可以去质疑那些只学理论不去实践拍摄的人的创作能力。实践会给我们带来习惯，这些习惯有好有坏，我们只有在结合所学知识并不断地尝试中才能辨别哪些习惯对我们的创作有帮助，好的习惯可以给作品带来作者特有的形式和风格。实践经验也可以培养我们的应变能力，让我们快速适应各种拍摄条件和环境，并根据新的变化构思相应的拍摄计划。

当我们具备上述所有的积累，我们的审美水准以及创新能力无形中也提升了，最终让我们具备更强的创作能力。

倘若单纯看上文的分析，创作似乎是一件非常复杂烦琐的事情，而实际上对于一位经验丰富的摄影师而言，上述大部分步骤都是由潜意识或者条件反射完成的，真正的创作过程在外人眼里看起来十分主观。接下来不妨让我们来看一看那些载入史册的大片，探索一下他们的创作方式。

大片背后的故事

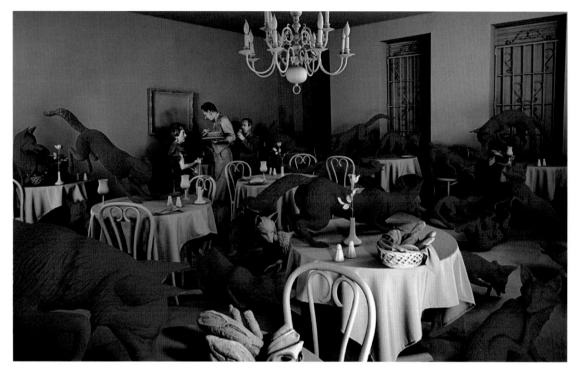

作者：桑迪·斯各格兰德

　　大群火红的狐狸，穿梭于黯然失色的餐厅，远处角落里的客人与服务员显得呆滞且渺小。桑迪·斯各格兰德的大多数作品都是如此，仿佛自然入侵人类文明，而一切让人类骄傲的成就都陷入死亡一般的寂静。我们从画面中可以感受到强烈的反差，不论是元素的搭配还是色彩，都在格格不入间讲述着不可思议的故事。作品在形式上远离真实，但是在意义上却与我们的生活和社会息息相关。作者用震撼的画面给观众带来视觉冲击与思考。

　　这张照片的作者桑迪·斯各格兰德是一名摄影家，但是在她成功地给自己打上这个标签之前曾学习过艺术史、版画、电影制作等，是一位跨领域的多才多艺的艺术家，而这些学习经验也在她的摄影作品中得到了体现。她的作品中那些看似 PS 的场景却完全由实物打造，每张照片从构思到制作完成往往需要一个月的时间，而她在长期学习中积累的极高的思想内涵、审美水准和综合技术给她的作品带来的是史诗般的震撼。

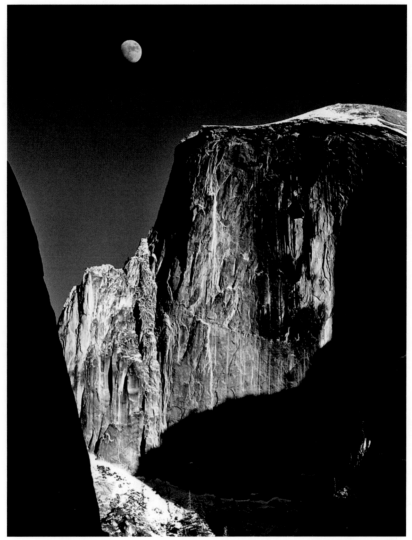

作者：安塞尔·亚当斯

　　月下雄伟的山峰远近交叠，画面壮美而手法细致。作者精准的曝光尽可能地保留了画面中亮部及暗部的纹理和细节，但是在展现细节的同时，画面不失立体感，远处灰色的月和近处黑色的影夹着中间明亮清晰的山，在月亮的点缀、影子的烘托下，画面中位居主体的山峰显得格外突出。此外，丰富的光影变化让画面不论是整体还是局部都充满了张力。

　　上面这张照片的作者是著名风景摄影师安塞尔·亚当斯，他以自己发明的分区曝光法闻名于世。曾被列为 20 世纪 40 到 60 年代全世界最伟大的摄影家之一。和这一章提到的所有摄影师一样，摄影并不是亚当斯的第一选择。他自幼学习音乐，志在钢琴演奏。一个偶然的机会接触到了相机，之后在音乐和摄影之间徘徊许久，最终选择了摄影。亚当斯主张放下摄影的记录功能，将纯粹的摄影技术推向极致，他的作品曝光精准，画面细腻，层次丰富，是完美地向观众描述大自然的杰作。

在一个星期天的早晨，一个小男孩为他的父亲买酒归来，他抱着两个和他身材几乎不成比例的大酒瓶，脸上自然地流露出得意的表情，仿佛刚完成一项光荣而艰巨的任务凯旋。画面左后方另一个孩子面带微笑地看着故事的主人公，仿佛是嘲讽他的自满，又或许是为他送上一份欢乐的祝福。

这张照片虽然没有记录任何历史性时刻，但它却是亨利·卡蒂埃-布列松最脍炙人口的代表作之一。他用娴熟的抓拍技术记录了这一转瞬即逝的场景。布列松认为"在所有表现方法中，摄影是唯一的能把精确的和转瞬即逝的瞬间丝毫不差地固定下来的一种手段"。

布列松的艺术生涯从绘画开始，22岁的时候开始接触并使用相机，逐渐对其产生了浓厚的兴趣。在拍摄新闻纪实之余，布列松还尝试过"试验电影"并在1937年制作了他的第一部纪录片。在1952年布列松出版了名为《决定性瞬间》的第一本摄影

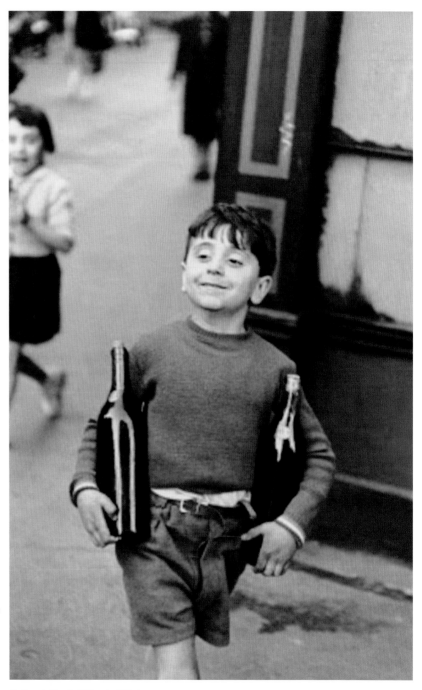

作者：亨利·卡蒂埃-布列松

著作，也由此提出了摄影史上著名的"决定性瞬间"这一美学概念。布列松认为世界凡事都有其决定性瞬间，并运用这一摄影技巧捕捉平凡人生的瞬间，用极短的时间抓住事物的表象和内涵，并使其成为永恒。他的摄影观念得到同时代摄影师的广泛认同，成为当时最有效的纪实摄影方式。

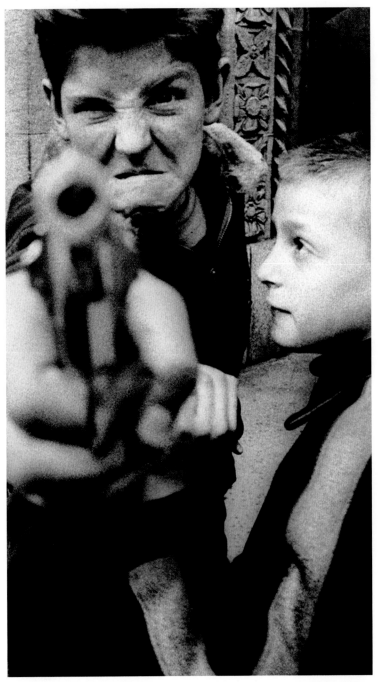

作者：威廉·克莱因

愤怒的小孩举枪指着镜头，夸张的表情仿佛包含了仇恨与杀欲，这似乎不是一个孩子能表达的情绪，却被记者的镜头真实地捕捉下来。如果说枪支代表了力量，那么对这种力量的占有则剥下了孩子稚嫩的面庞，取而代之的是人的本欲。这幅画面给我们带来了难以言表的感慨，一个动作，一个表情，按一下快门，记录下来的不仅仅是一瞬间的画面，还有太多对社会和人性的思考。

这是美国记者威廉·克莱因拍摄的纪实作品，在纽约105街区，一名只有11岁的小流氓用假枪直指摄影记者的镜头。作者提到："他只有11岁，却学会了一切狰狞。当然，他手里是一把假枪，他正玩的也不过是美国孩子街头巷尾惯玩的游戏。但在我看来，这一瞬间早已不再是儿童的游戏。"

克莱因捕捉到的画面，视角独特，"刺目粗糙而不妥协"，他在与众不同的经历中造就了强烈的个人风格。他早期做过抽象派画家，后从事电影相关工作，制作过18部片子。他对当时纪实摄影中广泛认可的"布列松模式"嗤之以鼻，抛开严谨的创作方式，从相反的角度入手，强烈的反差、粗糙的颗粒以及看似随意的构图为他的作品蒙上了一层不祥之感。也正是因为克莱因的大胆创新，纪实摄影的历史在其影响下发生了新的变化。

不论是超现实摄影的匪夷所思、风景摄影的精准细腻，还是新闻、纪实摄影的直截了当,每一张具有历史影响力的作品背后都饱含着作者丰富的阅历和深刻的思考。他们有的是绘画起家，有的多才多艺，还有些从事过各类视觉领域的工作，甚至还有许多人像亚当斯一样初心不在视觉艺术或者从事着与摄影毫无关系的工作。也正是这些对摄影有着直接或间接影响的阅历和不断地努力让作者练就了创作能力，让他们的作品充满了有深度的内涵、显著的个人特点并且能够引发观众的共鸣或进一步思考。

回顾以上作品，不论是饭店里的火狐狸还是月下山峰，不论是开心的孩子还是愤怒的孩子，它们对于我们这一生眼前闪过的所有画面而言，最多只能算是群山间的小石子，但艺术家将这些小石子投入观众平静的心田，激起情感的涟漪，让我们产生共鸣，唤醒我们思考探索的欲望。由此可见，绝大多数艺术形式都可以视为一种媒介，是作者尝试与观众沟通的途径和工具。也就是说，让观众受到作品情绪的影响并结合自己的经历进行思考也是艺术的根本目的之一。那么或许我们可以将这些作品的共性作为一个粗糙的评价标准。

怎样才能算大片?	具有深刻的内涵
	能够反映作者的个人特点
	能够与观众产生共鸣并引导进一步思考

或许这一评价标准，也可以成为每一位摄影师努力的方向。

创作的目标

进行任何一种创作都需要三个方面的支撑，即目标、动力与方法。我们已经明白了摄影创作不是一件简单的事情，它需要有一套完整有效的思维体系，也解读了历史上著名的作品及其作者背后的故事，为"大片"建立了一个评价标准。相信大家此时对创作型的摄影已经有了一个模糊的综合概念，也做好了准备一起探讨"创作的目标"。

但是在当前的教育背景下，讨论"目标"变得异常困难。因此必须先找到问题的根源，即从我们的教育经历谈起。

在大学任教多年，我习惯性地会在学生大一和大四的时候问他们同一个问题："你们知道自己以后想做什么事业吗？"几乎全部学生的回答都是一样让人失望："不知道。"或许有的人是因为怕麻烦或者不好意思而不公开回答，但恐怕大多数人是发自内心的迷茫吧。许多年过去了，我并没有停止发问，因为每个年级都会有几位同学能够给出明确的答复，并说出他们实现目标的计划，这恐怕是我从教多年最开心的时刻，因为终于能够看到一点希望。也正是这点希望激发

了我的好奇心，让我持续关注这些"另类"的学生，他们中的大多数在毕业一段时间之后要么成功地实现或超越了自己的目标，要么达到了与自己目标相近的目的。这并不是一件难以理解的事情，在任何文化背景下，容易获得成功的人往往是那些目标明确且知道自己想要什么的人。

但是当我们把关注点放在那些迷茫者身上时，不难发现：他们不知道自己的目标是因为他们从来没有学过树立目标的方法。

我们从小学习语、数、英等知识型课程，做了无数的练习题，经历了无穷无尽的考试。我们在大学之前各个阶段的书本知识储量远高于欧美等发达国家的同年级学生，但是我们在人生最重要的学习阶段却完全没有触碰过"梦想"二字。我们的"梦想"止步于试卷上的分数，直到有一天，我们离开高校，书面考试突然消失得无影无踪，我们自然就会陷入迷茫，像其他所有平庸的人一样在得过且过中活完一生。

在摄影上确定目标就像找工作一样，先深入了解各行各业，找到兴趣方向之后再逐渐缩小目标范围。我们在明确自己真正想拍摄什么作品之前需要广泛浏览各种类型和风格的照片，在长期浏览中发现自己喜欢的作品风格或者流派。这个观点我在开始写这本书之前的授课中就经常提到，但很多人在实际操作中积累时间远远不足以使之产生对自己喜好的判断能力。例如有位朋友和我聊天时谈到"我觉得我以后应该朝着超现实摄影的方向发展"，询问后得知，他在某个周末的晚上，花了两小时去谷歌图片里搜索照片，晚上躺床上就决定了"超现实"这个方向。然而短暂的积累完全不足以让他明白超现实主义的历史、创作目的以及当前的发展趋势，更不足以让他看清其他流派或创作方向的意义。

"寻找喜好的方向"需要主动地去自我分析。我有许多爱好，有的浅尝辄止，有的维持了很长的时间，逐渐养成了习惯。很幸运的是，在第一次出国求学的过程中我为找到目标奠定了基础，除了专业知识，那时候学会的最宝贵的东西就是严谨的分析归纳法，后来出于无聊或是出于年龄的压力，把身边熟悉的成功人士做了比较，发现这些成功人士在爱好上都有一个共性，那就是只有一个或少数几个爱好，他们获得成功的原因也大抵是对某一个目标的执着。因此自我审视一番，意识到这些年我对许多爱好的激情都消散了，唯独对摄影一直保持着浓厚的兴趣，不曾放弃。由此才决定走上更专业的道路。

除此之外，"寻找喜好的方向"应当也必须是一个长时间的积累才能获得的结论，然后在积累中潜移默化地树立自己的目标。桑迪·斯各格兰德就是一个很典型的案例。在她就读于马萨诸塞州北安普顿的史密斯学院的时候，她的专业方向为艺术与艺术史，完成学业之后她继续深造，学习了电影制作、版画雕刻艺术以及多媒体艺术，1971年获得文学硕士学位，1972年获得绘画美术硕士学位。此后，她开始综合利用所擅长的技能和所学的知识投身于摄影行业，利用装置摄影来表达自己的观念。她的最终风格并不是在读书的时候就已经形成，更不是看了一个画展或刷了一下"脸书"就突然敲定。她经历了长期的艺术学习和经验积累，才最终找到自己喜欢并擅长的艺术表达方式。

作者：桑迪·斯各格兰德

对于绝大多数摄影师或者立志成为摄影家的人来说，不能回到过去重新选择自己的专业，在繁忙的工作生活中也无法回炉重造。但这些都不是做出草率决定的借口。我曾一度放下人像摄影去钻研纪实摄影，学习了布列松的理论，也进行了一些实践，最狂热的半年里，我每天坐几小时的地铁公交去城市的各个角落搜索创作素材，从挂着长焦的单反换到可以放进口袋的卡片相机和手机，尝试了各种器材和各种手法。

　　之后也因为受到朋友的影响开始拍摄风景。我试过为了完成一组照片的曝光，冬天赤脚站在冰冷的海水里耐心等待半个多小时，也曾赶着黎明前的黑夜爬下陡峭的山崖只为了捕捉破晓时分的那一缕金光，甚至还有一次因为没把握好潮水的涨落，险些被困海洞。最糟糕的一次经历是在荒无人烟的山崖上摔伤了膝盖，关节肿胀无法弯曲，依然走出去拍照爬回来修片。但是就像绝大多数风景摄影师一样，这些挫折都没有让我停止风景摄影，真正让我放弃纪实摄影和风景摄影创作的是一次与朋友的交谈。

　　那位朋友是静物摄影师，虽然也尝试过人像和风景摄影，但最终还是回归到拍摄静物。他在交谈中提到"需要有很多阅历才能看清自己真正属于什么位置，知道自己真正想要什么"。这句话让我思索良久，然后意识到在城市和自然界奔波寻找"决定性瞬间"并不是我的目标，因为我脑海里对画面的期望远高于现实，我无法在现实中的任何一个"瞬间"找到完美的创作灵感，或许去创造"完美的画面"并以此来更有效地表达观念对我来说才是解决问题的途径。于是，我开始主动去接触超现实艺术和当下新兴的观念摄影，并以之为最终目标。

　　虽然在国内的大环境下，观念摄影长期处在大众或官方的目光边缘，但事实证明我的选择对我个人而言是正确的。每个人的经历都不尽相同，但是对于任何一个重大决定都不应该过于草率，我们在不断地学习和尝试中积累有效的知识和失败的教训，经过摸索，将这些经验总结归纳之后，我相信你也可以像其他艺术家一样，最终树立起属于自己的目标。

维持激情

确定目标是学习技能的第一步，此时还需要激情作为前进的动力。我们学习的绝大多数技能都是生存技能，大到语言、驾驶，小到洗衣、做饭，支撑我们学习这些技能的动力来源于生存需求。不会说话就无法交流，不会驾驶就出行不便，不会洗衣做饭打扫房间就可能影响生活质量。这些后果时时刻刻地敦促着我们进步。但是对于大多数人来说，不在摄影上寻求进步并不会造成什么直接的后果，或许你只是工作之余拿起相机，抑或是现有的拍照技术已经让你在商业拍摄中有了一席之地，此时唯一能让你持续追求目标的动力便是对摄影和艺术的激情。

摄影大师布鲁斯·巴恩博在《摄影的艺术》一书中提到"激情可以表现为对待持续工作的渴求……激情和兴奋，往往会战胜疲惫，让你持续高效地工作"。我赞同他的观点，但是需要补充的是，激情可以让人不求回报地"持续高效地工作"。

把物质利益当作摄影的主要动力是一件很不明智的选择。在我生活的小城市里，曾经有一位获得过国际大奖的摄影师，当他刚刚建立自己的工作室时曾引起不小的轰动和广泛的支持，那时候他的人像摄影充满了灵感与创新，也可以看见他每一套新图都在做不同的尝试和努力。我曾一度将他的作品视为奋斗目标。但是在他的工作室生意蒸蒸日上的时候，作品却每况愈下，为了迎合小城市客户群体的审美需求不断在创作上妥协。最让我意外的是，两年前，他给我写了一封私信，内容只有简单的三个字："求预设"。

我没有满足他的要求或者嘲笑他，因为这是一件让我感到很伤心的事情，我看着一位颇有潜力的摄影师沦为"伸手党"，很难不去联想自己的未来，毕竟金钱具有很难抗拒的诱惑力。倘若有一天我也拜倒在金钱脚下，恐怕那便是我摄影生涯的末日吧。

不得不说，我在摄影上做了太多的"无用功"，那些努力完全不能为我带来任何直接的经济利益，也不能获得更多的观众，甚至有时候连身边亲友的认可都寥寥无几。我在刚接触人像摄影的头两年，最常听到的声音就是"你拍了那么多照片，赚到一分钱了吗？"那时候我还在积累模特资源的阶段，不停地无偿拍摄，有约必应，最多的一周拍摄十五场，紧接其后的是没完没了的修片。这样的生活维持了将近两年，如今回想起来自己都觉得不可思议，但正是那两年的积累，让我获得了有助于创作的资源和经验。倘若一开始我就为了钱去拍照，那么恐怕如今我还在疲于满足客户对照片大众化的需求吧。

激情是一种动态的情感取向，在摄影过程中需要不断地寻找新的东西来刺激，让我们从广度和深度上挖掘拍摄题材和技巧。比如，我当前的摄影风格已经非常稳定，但是依然会有纯粹源于激情的尝试。

　　我一直对汽车摄影具有浓厚的兴趣，虽然一直无意进入这个领域，但近几年的技术积累也给予了我进行拍摄的勇气。为了完成上面这幅图的构想，我在一个下雨的夜晚去了好几个地方取景，冒雨拍摄到凌晨，然后马不停蹄地开始了后期制作，一直到第二天将近中午才把画面基本构建完毕。打了个盹儿，起来第一件事就是修片，经过好几次调整和修改，终于在晚上十点多完成了这张照片。

　　这张图拍的是好友的"玩具"，最初只是为了把图片作为礼物送给他做电脑桌面而已，既不能拿到图库卖钱，也不便放到课程里去教学，而且因为与我的作品取向格格不入，也不会出现在任何影展上。我在拍摄的时候深知上述道理，但是脑海里这个画面产生的激情让我坚持高质量地完成了这张照片。对于我而言，最大的收获就是完成作品时那短暂的喜悦和满足。

（激情促使我完成一张又一张看似对我毫无意义的图片，但在制作过程中水平不断提升）

实际上，对于任何一个充满激情的人而言，最大的奖励就是那一点点满足感了。除此之外我们还需要明白，那些因激情而做出的努力不会白费。我在无偿拍摄阶段积累了模特资源，为今后的创作奠定了坚实的基础，拍摄汽车的时候综合提高了我的技术，为难度更大的创作打下了基础。我们做的每一件或大或小的事情都会影响到我们的摄影生涯，所以切莫因为看不到眼前利益而放弃修炼自己的机会。

把控激情

上文提到我们虽然可以通过寻找新的刺激来维持激情，但是依然要学会分辨清楚哪些激情发自肺腑，哪些只是一时兴起。摄影难以成为生活的全部，限于有限的精力，我们短暂的一生不容许追求所有的激情，因而我们需要将主要精力放在对自己更有价值的激情上。

此时就需要自我审视，看看自己的激情到底扎根何处。比如，每次出行，看到茫茫无边的草地，我就会情不自禁地驻足观赏那海浪般的起起伏伏，倾听草丛在微风中互相摩擦的声音。碰到下雨，我就会对地面的倒影如痴如醉，并非常留意雨伞上的水珠滑落，甚至有一次站在路灯下仰头看着雨珠螺旋般下坠浑身湿透，跑回去兴奋地告诉朋友原来雨水不是垂直下落。

这些看似普通的场景激发了我许多灵感，这些貌似愚蠢和幼稚的行为让我更加近距离地理解了自然。因此作品中时常透露出我对草地和雨水的执着。

相反，无论多么精致的室内装修或者古典建筑都无法激起我的一点兴趣，更不用说创作的欲望了。经常有人对我说"这个房子好看，我觉得你应该去里面拍照""你为什么总是只拍那几个东西"，或者还会有人好心来建议"你看别人拍这个很走红，你技术这么好，也应该去拍"。相信大家也听到过这样的话语，我很感谢他们的建议和善意的劝诫，我们也需要在入门阶段多尝试创作各种不同风格的作品，因为这样可以让我们在技术和对摄影的理解上得到全面的磨炼，但倘若已经树立目标并找到了自己的激情所在，就请不要在那些无法触动自己心灵的题材上浪费时间。我们无法全知全能，突破平庸的唯一办法就是将某一项工作做到极致，在深度而不是广度上深挖自己的激情潜力。

找到方法

或许对于新人而言，激情是最充足的资源。如今经常可以看到网络上许多人标榜"我没有单反，但是有一颗热爱摄影的心"，接着配上几张自己用手机拍的不堪入目的照片。热爱摄影原本是一件好事，和使用怎样的器材毫无关系，因此也完全不必用自己的尊严和别人的单反赌气。更何况真正热爱摄影的人，就像喜欢独自钓鱼或者射箭的人一样，创作只是为了满足自己的艺术诉求，而不是拿出来盲目炫耀。

我并不想打击新人的积极性，但是很担心这种盲目的激情最终会变成阻碍。激情需要我们规划着利用才能有效。现在，我们来讨论实现目标的第三个要素——"方法"。

有时候我们的视野被现实中种种琐碎的问题所阻碍，难以看到实现目标的通路，在受挫的时候容易认为目标遥不可及而放弃努力。许多摄影师因而抛弃了初心转而将全部精力耗费在眼前利益上，这是失败的开始。或者我们可以选择不把全部注意力集中在最终目标上，制定许多可以在短期内实现的小目标，然后逐个攻破。实现大多数小目标的时候，我们会意外地发现自己已经距离初心不远了。

首先，让我们把摄影分成两大部分："形式"与"内涵"。"形式"包括一张照片所有技术上的需求，例如器材掌控、布光、构图以及各种后期处理技术；"内涵"包括摄影师的内在修为，例如灵感、审美、个人主张等。

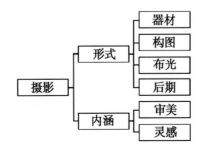

形式上的东西总是最容易学会的。在当今这个信息时代，几乎没有什么摄影技术是无法通过网络或书本学到。即使不依赖网络资源，只要读完说明书，也算摄影入门。说明书上提供的器材使用方法和基本摄影技巧已经可以让我们顺利进行拍摄活动。在我刚接触摄影的时候，网络上还没有如今这样丰富的摄影知识可学，是一本说明书成了我的床前读物，睡觉前阅读一些内容，第二天拿着相机上街取景做尝试。也就是按照说明书的介绍，我在拿到单反的第一周已经能够拍摄合格的照片了。

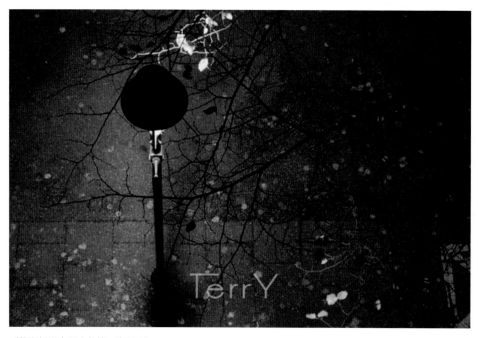

（笔者摄影生涯中的第一张照片）

在熟悉了器材之后，我们可以尝试去攻破摄影中最重要的技能之一——"构图"。这是一件很简单的事，只要牢记把主体放在焦平面以内并靠近画面中心，一般来说这样的照片都是合格的；但构图也是最困难的一件事，因为它包含了对光影、色彩、线条乃至主题和情绪的操控。我们通过构图将上述所有内容联系到一起，产生最终效果。因此我们在利用基本的构图知识（在相机说明书中就可以找到）拍摄出合格的照片的基础上，还需要去学习更高级的构图知识，并在不断地尝试中摸索出自己的构图模式。我们会在第四章详细讲解构图，相信在看过之后，大家对构图会产生新的理解。但此处需要提醒诸位，构图不是单纯的一个知识点，而是所有知识的综合，只有持续地学习和摸索才有可能在构图上达到较高水准。

　　按照光源特征可以把布光划分为自然光与人造光。自然光容易上手但难以把控，人造光门槛稍高但容易控制也容易出效果。我们可以尝试从自然光练起，根据题材需求寻找合适的自然光。例如在日落时分拍摄充满激情与动感的照片。

　　在基本能利用自然光拍摄之后，就应该学习各种人造光布光方式了，可以从肖像拍起，从室内到室外，逐步扩大场景、增加难度。

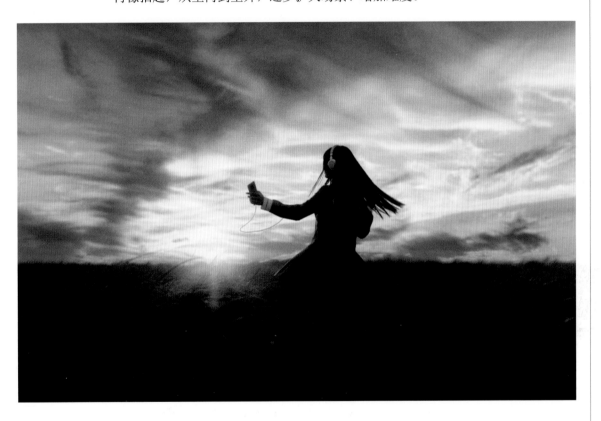

最后再结合自然光和人造光进行拍摄，控制好二者的比例和方向。

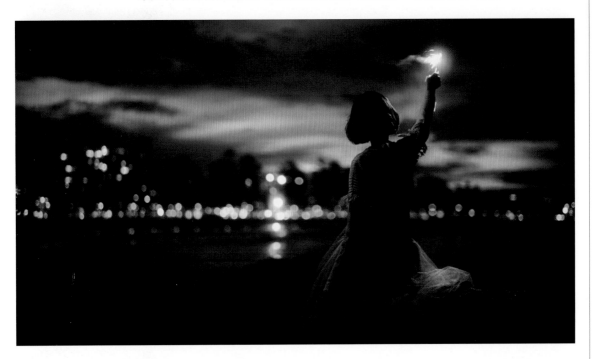

后期技术也需要和其他技术齐头并进，这不是一件难事，因为只要有拍摄，就会有修片需求。在修片过程中不宜急于求成，希望几个预设、几种特效就能成为拯救废片的灵丹妙药。我们可以尝试从基本的软件功能开始，逐渐掌握整体调色、分区精修乃至大范围合成的技巧，最终在实践中总结出一套个人化的后期套路，此时我们的个人后期风格就自然而然地形成了。

真正的难点在培养内涵上。很多人觉得修炼内涵的效果远不如学会修图来得快，殊不知任何一项摄影技术都只是在为作品的内涵服务。

倘若想拍摄出足够深刻的作品，首先需要培养审美水准。因为审美观是评价事物的标准，如果没有标准或是标准不合格，那么我们有什么理由去认定自己的选择是有意义的呢？我们可以把各种高级技术拼凑成一个笑话，也可以用最基本的技术去创作经典，把控作品好与坏就是审美。

网络和书本是培养审美的最佳途径，摄影媒体、摄影平台、理论书籍以及相关领域的知识（也可以将这些知识视为帮助我们分析判断的数据）都可以用来提升审美水准。而单纯地拥有"数据"并不能直接产生优秀的审美观，我们还需要将这些数据归纳整理，并努力寻找不同"数据"间的联系。

当经过整理和分析的"数据"积累到一定程度之后，相信较高水平的审美观会自然养成。

积累的方法有很多，可以选择像背英语单词一样综合浏览，然后再找到自己的方向，也可以由点到面，从一个方向入手深入发掘。

审美观可以用来判断好坏，但我们仍然需要灵感作为拍摄的起点。我非常支持刚开始摄影的朋友尽可能地去模仿别人的作品，因为在我们还不能独立找到灵感的时候，模仿可以最有效地帮助我们看到自己的差距，会不由自主地努力缩小差距，而在缩小差距中的思考则会培养我们寻找灵感的习惯。

例如，我在墨尔本旅行的时候，有幸在高楼上赶上了一次绚丽的日落，于是借着余晖拍摄了一张市中心的照片。当时我对建筑摄影并没有太多研究，后期不知道从何处下手，于是找到擅长拍摄建筑的朋友的作品，模仿他的后期风格修完了这张图。但是两张图的后期效果却大不一样，因为我在模仿的过程中加入了许多自己处理灯光和阴影的喜好，增加了高光向阴影渗透的范围，降低了阴影的饱和度并对每个建筑做了减淡加深的处理。

我依然觉得朋友的拍摄技巧更胜一筹，但在模仿的过程中，我也形成了一套自己对建筑后期的思路，对之后拍摄包含建筑的作品起到了很大的帮助作用。

模仿只是诸多寻找灵感的方法之一，由于灵感和个人的经验、主张以及价值观都联系紧密，我们将在第三章结合摄影师自我意识来深入探讨这一话题。

在这一章的开头，我们探讨了一般的按快门与创作在思维方式上的区别，明白了创作不是一件简单的事情，分析了我们完成创作需要做何种准备工作，这些准备工作包括对其他作品进行分析学习，在积累知识的过程中找到自己在摄影上的最终目标，发现激情所在并使用合理的方法去找到自己钻研的方向。

　　"目标""激情"与"方法"这三者不可分割，明白了上述道理，相信大家已经准备好去一步步深入探讨这些内容。但是在开始之前，我们绝对不能忘记，这一切的核心都是"自我"。在国内大环境下，或许摄影行业并不能轻易获得尊重，或将面对各种冷嘲热讽，忍受不友善的目光甚至同行的排挤，经历生活的艰难以及遭受持续不断的"瓶颈"。但是这个事业的收益只是为少部分能够坚持到最后的人准备的，所以请务必忍耐，因为一旦放弃了，你就成了别人的垫脚石。

　　在着手开始做任何一件事之前，我们都需要找到方法。否则不论目标多么远大，激情多么高昂，最终都只会全然化为失望。在找到方法之前，我们还需要对自己的工作设置一个评价标准。可以说评价标准是做事情的起点，我们只有明白好坏对错之后才有可能去理智地选择应该学什么，应该回避什么，并且能够较为客观地判断自己努力的效果以及当前的水平。

　　此时，我们需要审美作为判断优劣的依据。千万不要自信地认为自己在别的领域有所建树就可以跳过提升审美水平这个漫长的步骤，直接在摄影上登堂入室。不论你文学造诣过人还是哲学底蕴不凡抑或是音乐功底深厚，这些都不能直接帮助你判断一张摄影作品的好坏。它们充其量是一顿正餐中的蔬菜沙拉，可以给我们提供一丁点维生素和植物纤维，但是缺乏能量，饥饿感依然挥之不去。

　　那么正餐是什么呢？这个问题是我们在正式进入审美话题之前需要考虑的。

第二章
人像摄影审美

　　在摄影上对"审美"二字并不能单纯地理解为寻找漂亮的脸蛋、纤细或丰满的身躯，也不是观赏小桥流水或是大漠孤烟这类通俗意义上好看的事物，而是去探究事物内在的特征，寻找特征的极致。

我们讨论审美水平高低，只能在某一领域之中进行。一个时装设计师不一定能欣赏重金属音乐，一个作家也不一定能看懂行为艺术。这样的案例在我们生活中比比皆是。许多男性分辨不出口红品牌优劣，许多女性区别汽车的唯一方式只有颜色。因此我们在讨论摄影审美的时候，不建议去咨询对视觉艺术一无所知的人，不论他们在文学、科学抑或是经济政治上有多大贡献。

我们只有在对某个领域有一定了解之后才有可能产生较为可靠的评价标准。因为标准是经验的提炼，有时候经验会清晰地告诉你为什么一部作品优秀而另一部拙劣，或者至少给你一个大概的感觉，但归根结底，缺少某一方面的经验就缺少评价依据，那么你的判断就只能流于作品的表面特征。比如，我们把一张摄影作品给一位对视觉艺术毫无了解的人观赏，他只能依据生活中少量的视觉经验去判断，如色彩是否讨巧、人物是否美貌等。但如果把这张照片放到视觉艺术这个门类里面讨论，那么除了摄影师以外，画家、电影导演、平面设计师等同类从业人员或者业余爱好者就能够从自己较为熟悉的方向更加深入地进行探讨。

必须强调，审美标准其实就是个人的评价标准，标准建立在对某一领域的知识经验上，这个标准的有效程度是以你在这一领域和相关领域拥有知识经验的多少所决定的。也就是说，你看的摄影作品（或者视觉艺术作品）越多，学的相关知识越广泛，实践拍摄后期操作越长久，与同行交流越频繁，那么理论上你的摄影审美水平就会越高。

将上文描述简化一下，我们可以得到下述结论。

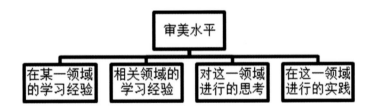

倘若你刚刚入行不久，对艺术史一无所知，也没深入学过绘画之类的艺术，看片范围停留在贴吧、微信和QQ空间，那么切莫对自己的审美水平抱有太大希望，切莫急于评判他人作品，也切莫随意与人争辩。

审美水平的高低之分

从上文中我们可以推断出另一个结论，那就是不同人在不同领域的审美水平是有高低之分的。似乎大多数人都不愿接受这个事实，甚至许多摄影师都高呼"每个人都有自己的审美观"这个口号为自己的无知打掩护。这些人有的只是为了面子，更多的人则是被自信蒙蔽了双眼。

审美心理的自信与自卑

我曾在微博上看到某个婚纱摄影师发表如下言论："在中国我已经是中国第一了，找不到可以教我的人了。"起初我以为这只是某种低俗的炒作，但在看了评论之后，发现作者仿佛是发自内心说出上面的话的。

而他的真实水平却与他夸张的自信有着巨大落差。

生活中像这样的人不在少数，只是很少敢于公开表达自己的自信。自满源于无知，一些人忙于挣钱、忙于生活不去学习新的东西，觉得读了这么多年书，拍了这么多照片，自己肚子里的东西已经足够暂时养活一家人了，却看不见世界在不停地变化与进步，看不见摄影和后期技术的更新，更看不到超越他们肤浅的理解能力的艺术。

自满也源于狭隘的圈子。把作品发到朋友圈、QQ 空间，或者一些大众化的论坛，收获无数客套的赞美，让一些人的意志开始麻木，满足于自己的小圈子，殊不知自己的图片在高端一些的平台上毫无生存的机会。

一些人很少去质疑自己的审美水平，甚至想不到去评价自己的审美观，因为在内心深处，他们认为自己的审美是理所应当的好的。就像没有一个司机承认自己车技差一样，习惯把所有责任都推到别人身上，从来不去反思自己是否犯错。

谦虚一点，可以给自己更多的学习机会。但是过分谦虚，同样会让自己陷入困境。有位朋友非常在意别人对自己作品的看法，每次修完片，都会马上非常有诚意地去找别人求建议。一开始他去找熟悉的摄影师朋友，后来开始反复问客户的意见，再后来还会去问完全不懂摄影的朋友。结果一张照片磨来磨去，反而没有他一开始修的好看。

我们需要谦虚，但是必须了解自己在创作上哪些地方把握得很好，哪些地方需要帮助。盲目听从他人意见往往会毁掉作品的灵魂，因为本是我们的作品，策划创作和最终把关的人，还必须是我们自己。我们需要利用谦虚来学习优秀的思想和技术，而不是谦虚到让别人代替自己完成作品创作任务。

"闻道有先后，术业有专攻"。在政治领域，上有主席总统，下有平民百姓；在商业里，上有杰夫·贝索斯、比尔·盖茨，下有卖炊饼的武大郎。我们不可能在每个领域都出类拔萃，梅花优于香，桃花优于色，我们也不用为自己在某个方面的失意而自卑。审美水平其实是一种技能，因此它和其他技能一样可以通过长时间的磨炼得到提升。但是我们在讨论如何寻找提升方法之前，必须认清审美的高与低，不知道山峰在哪儿，何以寻找上山的道路？

什么是"美"

审美是为美丑建立标准，那么美的标准是什么呢？从古至今，人们一直在探讨这个问题。

在一次辩论中，苏格拉底和希比亚都打算弄清楚美的要素究竟是什么，功利主义者希比亚相信"最美好的事物乃是在于产生好运，享受健康，在希腊人中赢得名声，并且过一个成熟的老年"。而道德主义者苏格拉底则坚持"在所有的事物之中，智能才是最美的"。

苏格拉底还将美与实用联系在一起，他认为任何事物本身无所谓美或丑，只有看它有无用途，是否真是美的。表面再好看的东西，没有实际用处，也是不美的。在苏格拉底看来，粪盆和饭盆可以是一样美的，因为它们对我们来说都功不可没。

不同于苏格拉底用功能来划分美，他的学生柏拉图则认为美是一种事物的客观属性。这种属性内在于美的事物之中，不是个人对美的主观上的反映。柏拉图写道："我不关心什么东西在众人之前显得美，而只关心它（美）到底是什么。"除此之外，他还认为并不是我们喜爱的事物真正都是美的，因为美和我们的主观判断无关。

或许苏格拉底的"粪盆理论"在文明高度发达的今天看来十分好笑，而柏拉图又错误地将美视为事物的自然属性，这样一来，事情就变得难以理解了，因为我们对美丑的判定只能源自我们自身，一块雕刻精美的石头可不知道自己美不美，也许阿猫阿狗也不会觉得这块石头美。美，是我们人类（或者具有一定智慧的生物）对事物的认知。我们觉得蝴蝶比苍蝇美是因为我们根据主观经验发现蝴蝶更接近我们心中对美的定义才作这样的判断。对于苍蝇而言，不管它是从苏格拉底的粪盆还是饭盆里飞出来，我们都不会觉得它很美。

我个人觉得叔本华的美学观念更接近常理。他将审美活动视为纯粹的主观活动，称之为"直观"的行为。直观是静静观察，不是纯粹的理性认识，也就是说人们在直观的时候不会计较"何处""何时""何以"而单纯在乎"什么"。就这样抛开逻辑而单纯地在直观中寻找答案。我们认为蝴蝶比苍蝇美，饭盆比粪盆美，是因为我们就是这样看世界的。

叔本华将美分成优美与壮美。叔本华写道："壮美感与优美感的不同就是这样一个区别：如果是优美，纯粹认识无须斗争就占了上风。客体的美，也就是客体使理念的认识更为容易的那种本性，无阻碍地、不动声色地就把意志和为意志服役的，对于关系的认识推出意识之外了，使意识剩下来作为'认识'的纯粹主体，以致对于意志的任何回忆都没留下来了。如果是壮美则与此相反，那种纯粹的状况要先通过有意地、强力地挣脱该客体对意志的那些被认为不利的关系，通过自由的、有意识相伴的超脱于意志以及与意志攸关的认识之上，才能获得。"

这段话的意思我在回忆一次海上遇险之后才逐渐理解。那时候我尚未成年，在海南旅游坐船的时候遇上了强热带风暴。家人都在船舱躲避的时候我偷偷溜到上层甲板，我隐约在黝黑的夜幕下看见远处比轮船还要高的海浪层层叠叠，清晰地听见大海和暴雨的怒吼，还看见身边有人在惊叫，但是完全听不见他们发出的任何声音。这是我见过的最美场景之一，无法用言语或者其他方式去表达。有一个古老的哲学观点认为，人在真正认识到自己将会死去之前是不会惧怕死亡的。这个理论套在当时的我身上是极为合适的。成年人当时已经看到死亡，而我很幸运地，在欣赏大自然的震撼。

很多年过去了，那时候的快感再也没有重现过，因为我很难再进入叔本华所谓的"抛开意志"的纯粹欣赏状态了。倘若再让我经历一次风暴，可能我只会躲在船舱，并且确保自己的孩子不会溜到上层甲板去找叔本华"谈心"。

通俗来讲，叔本华所谓的优美是大家都能感受到的美，比如一部漂亮的手机、一辆昂贵的跑车或者一张美丽的脸蛋，我们不需要去努力都能感受到它们的美。

而壮美则是需要有意地、强力地挣脱世俗对我们的束缚才能欣赏到的。我在经历风暴的时候被外界对象（也就是风暴）完全吸引，我自然融入这种美景之中，忘记了风暴的危险和带来的对死亡的恐惧。但是更多的时候，我们需要受到触动之后，主动地克服欲望的束缚，自己努力进入忘我的状态。因此一个人的审美水平很大程度上决定了他在欣赏事物的时候是否能够"天人合一"，能抛下多少世俗的东西去感受美。

叔本华强调人类在审美活动中主观的重要性，他甚至认为艺术是高于科学的。因为我们在利用科学认识世界的过程中不管如何利用证据、逻辑和数据，所得的结果都无法超越自己的认知，看似客观的结论实际上都是主观的东西，但是艺术却能将我们的认知潜能挖掘得更深，让我们更接近真理。在这一点上我作为一个纯粹的物质主义者觉得难以认同。毋庸置疑，倘若从人性的视角去看待的话，艺术的确更接近我们作为人类的本质，它将我们最原始的认知发挥到了极致，但是脱离了"人类的认知"这个概念，恐怕艺术是宇宙中最不讲道理的东西吧。

总而言之，不论是苏格拉底、柏拉图还是叔本华，他们都在用不同的方式去证明事物在我们眼中是有美丑之分的，而叔本华则提出了美的高低区别，让我们明白了怎样才能达到高级审美的境界。那么，我们所说的审美，归根到底是指在艺术中去追求什么。

下面让我们从一张大家都熟悉的名画说起。

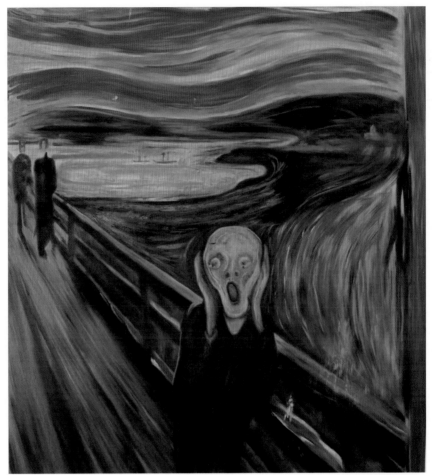

作者：爱德华·蒙克

挪威画家爱德华·蒙克在 1893 年创作的《呐喊》以极度夸张和野蛮的笔法，描绘了一个变了形的尖叫的人物形象，把人类极端的恐惧表现得淋漓尽致。蒙克自己曾叙述了这幅画的创作由来："一天晚上我沿着小路漫步——路的一边是城市，另一边在我的下方是峡湾。我又累又病，停步朝峡湾那一边眺望——太阳正落山——云被染得红红的，像血一样。

"我感到一声刺耳的尖叫穿过天地间；我仿佛可以听到这一尖叫的声音。我画下了这幅画——画了那些像真的血一样的云。——那些色彩在尖叫——这就是'生命组画'中的这幅《呐喊》。"

相信大家在生活中一定见过惊恐或者激动的人，听过各种各样的呐喊，或许自己也曾因为感情的得失、事业的成败或是生命的消逝而用呐喊来宣泄内心的情感。但是我们所经历或者目睹的呐喊并不一定是人类情感的极致，不一定具有真正的代表性。而蒙克则用艺术的手法捕捉呐喊的特征，将人类惊恐的情感推到极致。这实际上就是艺术的本质。

正如丹纳在《艺术哲学》一书中所说：

"艺术的本质就是要把事物的特征表现得更加明显；艺术之所以要担负这个任务，是因为现实不能胜任。在现实世界，特征不过居于主要地位；艺术却要使特征支配一切。特征在现实生活中固然把事物加工，但是不充分。特征的行动受着牵制，受着别的因素阻碍，不能深入事物之内留下一个充分深刻显明的印记。人感觉到这个缺陷，才发明艺术加以弥补。"

我们明白了艺术的本质，就能相应地理解为何艺术品有高低贵贱之分。倘若一件作品越接近这个本质，占的地位就越高。换句话说，作品把我们提出的以下两个条件完成得越正确越完全，这个作品就越有艺术价值。这两个条件是：特征必须是最显著的，并且是具有支配作用的。

特征的价值与艺术品的价值完全一致，艺术品表现了特征，就具备特征在现实事物中的价值。特征本身价值的大小决定了作品价值的大小。

例如丘吉尔最著名的这张照片，摄影师是肖像摄影家尤素福·卡什。从外行的眼光来看，可能只会觉得丘吉尔眼神凶狠。但是当我们明白了艺术的本质之后，不难发现这张肖像照最大的特征就是出镜的人，而人物最大的特征就是"凶"。摄影师将这两个特征放在支配一切的位置上，因而作品的艺术价值很高。倘若出镜的不是撑着拐杖凶巴巴的丘吉尔，而是撑着三脚架笑眯眯的 Terry，恐怕即使是出自同一个摄影师之手，后者都毫无价值吧。

可见我们在摄影上对待"审美"二字并不能单纯地理解为寻找漂亮的脸蛋、纤细或丰满的身躯，也不是观赏小桥流水或是大漠孤烟这类通俗意义上好看的事物，而是去探究事物内在的特征，寻找特征的极致。也就是说，不论丑恶到极致还是悲惨到极致，只有当作品具有强烈的特征并把这一特征在画面中放到至高无上的地位，并且能够与观众沟通，让观

作者：尤素福·卡什

众通过思考来欣赏作品的"壮美"，那么这幅作品就符合高端审美水平的标准，也能与具有一定审美水平的观众产生共鸣。

审美的来源

明白了审美到底是在追求什么之后，下一步就是探究个人审美从何而来了。它的来源主要有两个方面：一个是通过学习获得，另一个是在"习得"中获得。

学习获得审美这一点很好理解，我们去阅读书本，有目的地去寻找某位艺术家的作品并把它们作为自己的标杆，或者直接向老师或者前辈请教，这些学习对于我们的审美水平来说是一种储备，但是它不能直接转换成审美水平。比如，我们在电脑上面玩了很多年的赛车游戏，在书本上学习了操控车辆的方法和交通法规，但是现实中依然不会开车也拿不到驾照。

有人肯定会说：我们需要实践去填补理论。这话其实谁都会说，但审美怎么去实践？没有哪个考试名字叫审美测验，也没有一辆名为审美的车可以让我们大半夜偷偷摸摸去开着练手。此时我们就需要留意获得审美的另一个途径——"习得"。

和语言习得一样，审美习得也是在潜移默化中发生的，我们并没有主动去学，却在无形中掌握了辨别美丑的方法。我们身边的电视、电影、广告、音乐乃至别人发表的言论，都会在无形之中给我们"洗脑"，旁敲侧击地用画外音告诉我们什么是好看的。

举个最简单的例子。我们在网上浏览照片的时候，看到最多的是点赞数或者转发量高的图片，因为只有那些图片才能出现在各个网站首页或者我们的微博页面，我们看那些图片的时候也会看到官方或网友对图片的评价，越权威的评价就越容易让我们相信他们是对的，我们在这些言论的影响下逐渐也会觉得被推荐的图片就是好的，我们应该拍像它们一样的作品。

再如，你今天上网看了许多照片，有一张日落风景照最受欢迎，明天上网又看到一张受欢迎的日落风景照，随后日落逆光风景照就"火"了起来，大家都这样去拍，拍出来的效果都非常受欢迎，因此后来你出去旅游准备拍风景照的时候，自然而然地就觉得应该在日落时候找逆光的机位拍摄。这就是审美习惯的习得。也就是说如果处在初学阶段，我们的审美习惯不可能不被大众所左右。

（笔者也曾大量拍摄结合了日落、红云和长曝光的"流行"摄影照片）

当然，你也可以打破日落逆光风景的魔咒去尝试新的风景拍摄方法，但前提是你的审美习得的过程需要与众不同。试想，如果你已经被"洗脑"了，认为"只有日落逆光才是最美的"，那么此时你再去故意反其道而行之就会让作品显得很刻意。很多自称新锐的摄影师都犯过这样的错误。是的，我们知道大众化的东西可能看多了会有点庸俗，但是故意去做跟大众不一样的东西并不意味着就一定是创新，也可能是乱来，因为恐怕那些摄影师本人都不能发自肺腑地认为自己的作品是符合更高级的审美标准。

因此在创新之前，我们得先回顾一下自己的审美习得过程。看一看我们走过的道路是否与众不同，是否比网络热图更加高明，是否对艺术历史有整体的理解，是否对当代艺术花了时间去欣赏和研究。

那么在此我建议诸位，先把生活中自己都觉得庸俗的东西剔除。假设喜欢听《爱情买卖》这首歌，也知道它是大俗歌，那么哪怕喜欢听也选择不去听，过去的审美习得已经让你变得庸俗，在察觉这个问题之后就没有必要让自己变得更加顺从于这种庸俗。你可以要求自己选择去听编曲、作词和演唱更高级一些的流行音乐，去听激情的重金属音乐，去欣赏古典音乐，因为这些音乐的作者审美水平更高。改变自己的习惯就会产生新的习得，也会自然而然地让自己的审美向更高级的水准靠拢。或许你会觉得这一过程缺乏动力并且有些困难，毕竟让自己变差是一件自然而然的事情，而变好则需要自控能力。

动态的审美

审美不是一成不变的。它随着文明发展，战争、革命、经济等社会要素不断发生变化，每个时代的审美都可以基本反映当时社会背景下人类的需求。因此我们需要回顾历史，再来审视如今的审美标准。

让我们从摄影刚刚发明的时候谈起。当时人们十分迷惑，相机这个黑盒子到底是偷取人类灵魂的法器还是记录现实的工具，或者说可以产生一项新的艺术。前面两个问题的答案很好解决，但是摄影到底是不是艺术，就需要花点时间来探讨了。

在19世纪50年代，摄影艺术家就开始使用绘画的方式来创作了。因为当时人们觉得绘画一定是真正的艺术。在绘画主义这一潮流中，有一位领军人物叫奥斯卡·雷兰德，他曾经苦学绘画，却最终拿起相机拍摄"画作"。当然，他不是做翻拍画作这样无趣的工作，而是用绘画的标准和想法精心布置一个真实的场景，找来真人站到镜头前面出演宗教剧情，然后用相机记录这一画面。

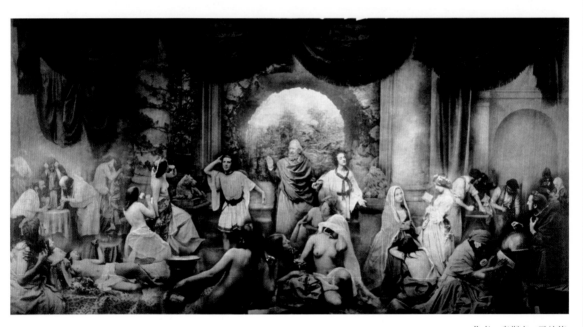

作者：奥斯卡·雷兰德

说起绘画主义摄影就绝对不能忘记这幅经典之作。奥斯卡·雷兰德拍摄的"Two Ways of Life"是绘画主义摄影的代表作之一。这也是一张用三十张负片拼接叠加而成的"Panorama"（全景照）。再后来，当人们提起奥斯卡·雷兰德这个名字的时候，总是不会忘记他就是艺术摄影的首创者。总而言之，在摄影起步时期，摄影家觉得，照片越像画就越接近艺术。

他们不明白，虽然摄影和绘画同属视觉艺术，但是摄影却具有更强大的真实性

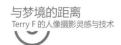

和实效性，用绘画的方法去摄影，无疑扼杀了摄影的本性，可以说在那个时代，越追求世人认可就越偏离摄影的本质。但当时的艺术家这样去做也实属无奈。

到了 19 世纪 60 年代中期，绘画印象派运动在法国盛行，他们认为清晰的笔触、完美的透视并不是绘画的唯一出路，也可以追求充满光线和色彩的气氛和物体的视觉印象。这个创作观念影响了摄影的发展。到了 19 世纪末期，摄影师开始了印象派实践，逐渐意识到摄影是为了摄影师观念服务的。

作者：乔治·戴维森

其中的代表人物是乔治·戴维森。这张名为《洋葱田》的作品是他使用针孔相机拍摄的。1890 年，该作品初次在英国皇家摄影学会公布时就引起了一片轰动，模糊的画面虽然略显不同寻常，但这的确是一次有价值的尝试。尽管印象派摄影遭到许多人反对，还有人把此类摄影师讽刺为"失真摄影师"，但是他们的尝试为后人尝试更加直接和纯粹的摄影方式奠定了基础。

艺术家最喜欢做的事情就是把某一种构思推到极致。比如印象派追求那种不假思索直截了当的照片，那么咱们就干脆做得再纯粹点，将"直截了当"这种构思推到极致。美国摄影家保罗·斯特兰德在 20 世纪初提出了直接摄影的概念。他认为摄影就应该是用最小的修饰记录最真实的场景。

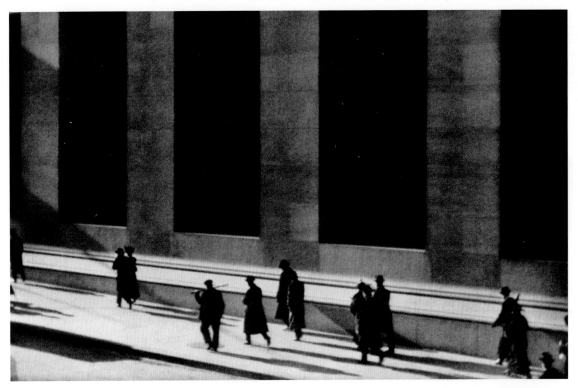

作者：保罗·斯特兰德

对于持有直接摄影信仰的人来说，他们更追求技术上的完美，作品清晰，光影反差很高，构图追求精确完美，他们试图在那个年代将摄影技术推到极致，对他们而言，"多余"的修饰（包括裁剪）都是作弊。因此绘画主义在他们眼中简直是邪教。斯特兰德认为照相机的客观性和对人类视觉的超越，超过我们眼睛的观察力。他这样批评"画意摄影"："这令底片的纯粹性失色。"后来，他写道："如果你使别人感觉到你和世界没有融为一体，那是因为你做了一件极端平庸而且毫无价值的事情——拍摄了一张绘画派照片。"

叛逆推动着历史进步，直接摄影的影响非常深远，它虽然看似极端，但成功地让摄影家认识到了摄影的独特性，也给了世人一个答案：摄影是一门独立的艺术。然而直接摄影为了强调自己的观点，似乎过于贬低其他摄影形式的艺术价值。当然这也是它的历史局限性。

在极端追求摄影真实的那些日子，另一批艺术家因为感受到了第一次世界大战让世界分崩离析的原因有了新的需求。他们拒绝约定俗成的艺术标准，一改直接摄影的作风，不在乎摄影技术在作品中的分量，只是把相机看作是具有时代意义的工具，他们更倾向于使用照片拼接来创作作品。这就是摄影流派中的达达

主义。

作者：马塞尔·杜尚

　　他们的行为同样是叛逆的，他们认为，正是这种旧的秩序导致了第一次世界大战这场惨绝人寰的人间悲剧。达达主义者试图通过对旧秩序的拒绝达到彻底瓦解旧秩序的目的。在这个潮流中不得不提的名字是马塞尔·杜尚和他长了胡子的蒙娜丽莎。在摄影领域，杜尚的好友曼雷成为最具代表性的达达主义摄影师之一。他的作品充满了和直接摄影的对立，相机和摄影技术只不过是他表达想法的工具，最重要的是相机那一头的东西表达了什么。遗憾的是，达达主义并没有留下太多

的基础理论，因此很快被内涵更明确的超现实主义所取代。

作者：达利

到了 20 世纪 30 年代，一部分艺术家认为用现实主义创作方法表现现实世界是古典艺术家早已完成的任务，于是他们开始对自己的潜意识进行挖掘和思考。想必大家都早已见识过这一时期著名艺术家达利的作品 "The Persistence of Memory"。作者用一种写实的手法描绘不可思议的场景，这种创作方式也就成为超现实主义的特点。

超现实主义摄影师同样相信人类最真实的情感潜伏于思维深处，因此他们也找到了两种表达潜意识的创作方式。拍摄真实场景，或者利用摄影和暗房技术来构建纯粹幻想中的画面。这一时期最著名的超现实主义摄影师之一就是曼雷。可以说曼雷是从达达主义过渡到超现实主义的重要人物。他认为"与其拍摄一个东西，不如拍摄一个意念；与其拍摄一个意念，不如拍摄一个幻梦"。他还曾利用暗房加工、多次曝光等特技将一些看似互不关联的影像错乱组合在一起，创作出一种现实与梦幻、具象与抽象交织的奇特、荒诞而又神秘的作品。

作者：曼雷

　　摄影史上的流派远不止上述几种，20 世纪初期还出现了抽象派摄影的试验，第二次世界大战后还产生了追求真实的堪的派摄影 (Candid Photography)，到了今天这个和平年代，已经很难找到哪个单独的思潮或者流派能够支配摄影界，或者说，人类在摄影上所做的探索也告一段落了。如今大家都在享受前人留下的巨大文化宝库，理解了艺术摄影是属于个人的追求，努力寻找着各自的特点。

　　当代艺术的发展是建立在前人的探索和辉煌上，这就是为什么想提高审美水平就必须学习艺术史，不知道艺术从前的状态就贸然讨论当代审美观是毫无基础和依据的。但我们在回顾历史的时候也能够明白，审美是一个动态的过程，每个时代都不同，或许每一年都在发生变化。而且审美在摄影上的变化是非常有规律的。一批人宣扬真实，紧接着就会有一批人追求幻想，一批人利用摄影去还原世界，就会立刻有一群人用摄影绘制梦境。人就是这样纠结的动物啊。分裂了要统一，统一了又分裂，战争了要和平，和平了又没事找事互相挑衅。

　　历史总是不停地重演，也就意味着如今的摄影也只不过是历史的缩影而已，但是对于漫长的摄影探索史而言，当代潮流变化得更快。相信大家一定都感受过如下事实，我们的长辈时常批评我们穿衣打扮太过另类，我们面对下一代的奇装异服又忍不住要去吐槽。满街跑的汽车每 3 ～ 5 年外观就会大变样，就连电脑游戏主角的外貌都在随着时代需求不断变化。我们无法断言到底什么是最美的，因为美的定义处在动态之中，但是我们可以与时俱进，只要我们不闭上眼睛，时刻注视着这个世界的变化。

总而言之，我们学习摄影史，不是为了温习过去，而是学习新的东西。对于个人而言，没学过的都是新知识，历史上每个时期的艺术家的不同追求可以给我们无穷无尽的启发和灵感，所谓的摄影个性化，都是在前人的摄影理念中寻找自我。如今的艺术家很难找到完全不受历史影响的。有的人拍的片子带有浓厚的绘画主义色彩，有的人在追求真实的过程中走遍了大街小巷，还有人坚持描绘幻想与梦境。当你看完这本书，不妨花一些时间看看历史上的各种主要流派的作品，学明白了他们的艺术追求之后，或许你也能够找到属于自己的审美取向，为今后的个性化发展打下基础。

技术与作品的表现力

每一位摄影师都不可轻视技术，这是展现事物特征的最基本的要求。技术可以让我们实现脑海中的画面或者捕捉到现实世界里的惊喜。技术越熟练，就更有可能实现想法或者更清晰地表达观点，反之技术就会成为我们摄影的"瓶颈"，让我们难以表达乃至表达错误。

当下有不少自封摄影师的人，在技术尚未合格之前就开始"艺术创作"，好比话都尚未学会的人急着上台说相声，更让人遗憾的是，国内艺术摄影起步较晚，评价标准尚未成熟，许多人将这种不成熟的视觉表达视为艺术，只因它们让人捉摸不透又似乎有几分道理。摄影可以用委婉作为表达方式，但是委婉与含糊是完全不同的概念。"委婉"的人知道自己要说什么、该怎么说、会获得什么效果；而"含糊"的人不知道自己到底要说什么或者说不清道不明，让观众听得云里雾里。

如今虽然不需要像堪的派那样追求画面在技术上的完美，但是需要具备技术上的表达能力，因为和与人直接交流一样，对方会试图听懂你的意思，也会评价你的表达能力，对于表达能力强的人，我们会觉得他们更有道理。这就意味着一名合格的摄影师，首先他的照片在技术上要合格。这就要求我们去学习曝光技术、取景布景技术、布光造型技术以及后期修片等技术。但是归根结底，技术只是表达手段，它能让我们的作品合格，但是不一定出众。

下图或许是我在观念摄影里面拍摄的最平庸最无趣的作品之一吧。为何这么说呢？因为我在构思之初试图探寻时间与空间的关系，却用了最生硬的方法将代表时间的时钟和代表空间的宇宙随意拼凑在一起。没有明确内涵的表达，也没能引发观众的延伸思考。

这张照片无法呈现我所期望的概念，因而不论在技术和后期上如何弥补，都只能是使之达到"技术上合格"的程度。

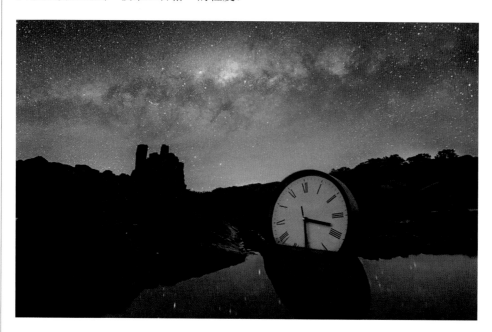

首先是在拍摄上运用景深合成的技术。

拍摄前景

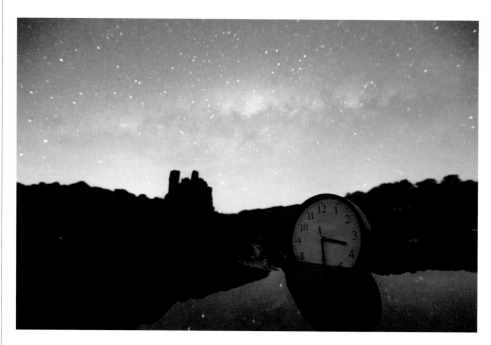

拍摄中景

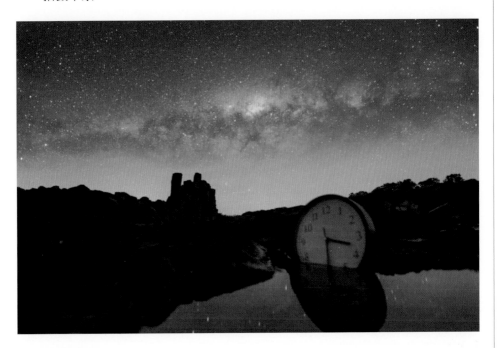

拍摄背景

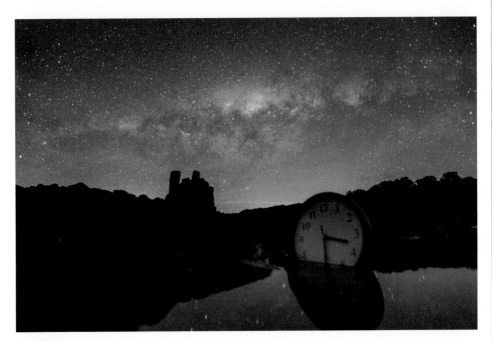

三张照片参数均为

焦段：16mm

光圈：f3.5

快门：25s

ISO：4000

由于镜头呼吸效应，三张照片并不能很好地对齐，此处需要在 PS 中进行调节。

更换表盘数字

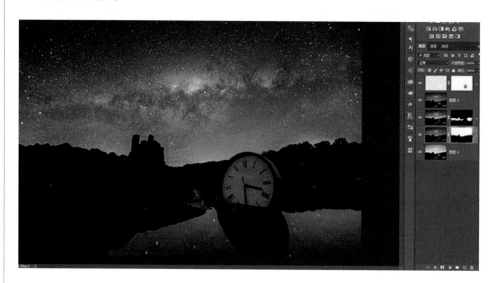

最后分区调节曝光和色彩，进行锐化和氛围渲染，让前、中、后三张照片完美融合，各个区域曝光度合理，暗部细节可见，光影有质感且色彩符合夜晚氛围。

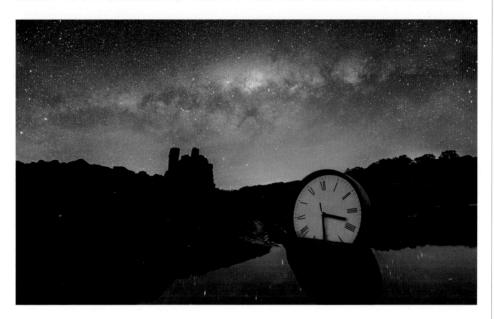

以上所做的一切，都是为了让照片在技术上合格，让观众不会觉得作者拍摄和后期制作存在严重缺陷，至于为什么要把时钟放进画面，观众不知道，我也很迷茫。在尚未想清楚自己的观点之前我就贸然拍摄，结果就是一张缺乏内容只有形式的"含糊"的照片。

这张图片花费了我不少精力，然而在完成的时候，我立刻对它失去了所有兴趣。因为不管我如何修饰画面，它充其量也只能是一幅好看的图片，里面没有触动人心的情感，没有扣人心弦的故事，更没有值得回味的内容。

一张纯粹是炫技的图片就好比孔乙己在酒馆里教别人写茴香豆的茴字，人家心里会想：好吧，你很厉害，但关我啥事呢？一部成功的作品必须具备某种强烈的意义，而这种意义能够让观众识别并产生相应的情感或者共鸣。

审美与作品的表现力

从上文的论述中，我们应该发现那些让观众产生情感或者共鸣的作品往往是对当下的人性、生活、环境和生命的探索，因为这些话题与每一个人息息相关，并且每一个人都有自己的经验和见解。这就要求摄影师抓住上述话题里某个最强烈的特征进行表达。而审美在这里扮演着筛选的角色，过滤掉平庸的特征，留下更强烈的特征，并且让我们对作品的最终结果产生"期望"，进而决定了我们在达到这一期望过程中会做怎样的努力。

　　由于经验的局限，我并不认为自己有着极高的审美水平，但是准确描述审美与拍摄作品之间的联系的最好办法就是从作者的角度去分析自身心理活动，因此我将对自己创作作品的过程进行描述，探寻自身审美水平是如何筛选画面的，进而将这一过程的有效之处总结归纳，得到具有普遍意义的结论。

　　我曾经制订过一个以"离别"为主题的情绪摄影计划，但是并不想直接拍摄两者分开的画面，因为那样会将这种情绪局限在某一件事或某几个人的故事上，压缩观众联想的空间。为了抽象地描述这种情绪，我进行如下思考："离别"给人们带来的是从"有"到"无"的变化，但是在情绪上则强烈得多，因为失去的可能不仅仅是一个人或物，更多的是原本喜欢的生活状态转变成了不喜欢的状态，一次小小的分别可能带来的是巨大的失落与长期的遗憾。在此基础上我构思了如下画面：平静的海边，乌云密布，天边留有一丝落日的余晖，女孩站在海边打着伞的背影，等待夜幕和大雨的降临。画面中的人物处于时间和环境更替的瞬间，见证自己过去的拥有与即将到来的失落却无能为力，由此突出"分别"给人带来的情绪特征。在这种思考状态下，我赶在日落前进行了试拍。

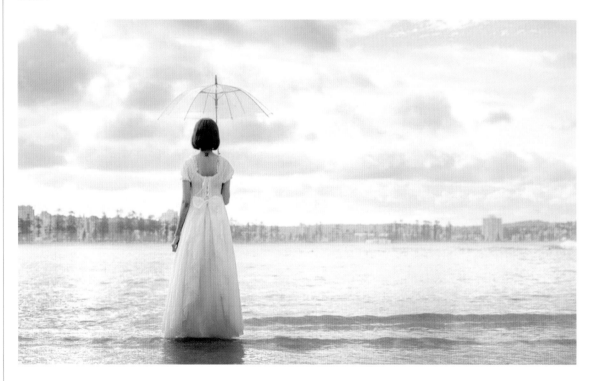

　　但是这个画面似乎"安静"之感大于"离别"，一切都看起来太完整了，虽然形式上和计划相符，但是缺少了能够象征情感的内容，缺乏对"离别"给人带来的失落的描述。即使是等到日落之时也未必能够获得理想的效果。

　　增强失落感最好的办法就是让"离别"之后的状态更加痛苦。在反复尝试过程中，一个意外让雨伞严重损坏。这正好产生了我所需要的效果。因为损坏的雨伞既可以暗示接下来的天气变化，也能够增加人物在雨中的失落心情。因此我在时机合适的时候拍摄了上面的照片。

在思考拍摄这张照片的过程中，生活经验加深了对主题的理解，审美经验排除了在这个话题上直观的表达方式，也在拍摄过程中排除了不合适的内容组合，最终让我拍摄的内容能够向"离别"的情绪特征靠拢。虽然在拍摄这张照片的过程中我记录了许多动作也换了不少角度，那些画面只要稍作修饰一样十分好看，但是绝对不可能像最终选择的这张图片"恰到好处"地表达情绪特征。如果没有审美经验的协助，这次拍摄的结果只会产生许多张普通的小清新照片。

因此我们可以看到，在运用技能的过程中，审美经验会帮助我们做筛选和搭配。审美经验越多，我们就越清楚怎样拍或者怎样做后期最有效，抑或是让我们明白哪些画面是不足以满足主题的。技术永远只是用来表现灵感的工具，而灵感优秀与否，很大程度上是由审美水平所决定的。因此审美水平就可以视为作品水准的决定性因素。

技术与审美

在上文中我们已经得出了"技术让作品合格，审美让作品优秀"的结论，那么这里或许会产生一个新的问题：是否可以脱离高超的摄影和后期技术来满足审美要求？

答案是肯定的。我虽然擅长用技术来创造现实中不存在的场景，但是在我拍摄的照片中，最喜欢的作品往往不是用技术堆砌出来的。

这些作品都没有运用高超的技术和酷炫的后期制作技术，更无须依赖昂贵的器材抑或是庞大的团队。更多的时候我们需要的是一双好奇的眼睛和一个爱好思考的脑袋。

但这是否意味着我们只需要精神上的修炼而不需要学习和实践技术呢？

答案是否定的。

我经常要求我的学生们在拍摄前找我讨论他们的创作灵感，我想确保他们顺利拍摄，也很担心他们会因为无法实现想法而受到打击。而我也因此经常发现大家一些非常好但对于他们却很难实现的想法，原因大概是找不到合适的场地，没有合适的模特，场景布置难以获得效果，拍摄技术不够熟练，后期水平不足，等等。此时他们的技术制约了审美，但是这并不意味着技术的重要性超越了审美。因为只要在讨论中我们对灵感的设计做出调整，根据现有技术制定出新的拍摄方案，那么一样能创作出优秀的作品。而原来的那个灵感，我们可以等技术成熟了再去实现。

毕竟，在摄影中，技术总是最容易学的。技术可以帮我们实现一部分有技术需求的灵感，但是首先我们需要审美为我们带来灵感、改善灵感以及在实现过程中评价效果。

认清自身经历

首先，我们必须认识到自己在这个世界上是独一无二的。我们每个人的经历都是独一无二的，经历塑造审美，所以理论上每个人都有机会利用自己独到的审美水准拍摄与众不同的作品。

但是与众不同不一定意味着优秀，我们在前面的内容里谈到，审美水准有高有低，低水准的审美带来的作品可能是与众不同的"优美"，高水准的审美带来的往往是与众不同的"壮美"。优美的东西赏心悦目但是只能给人带来短暂的愉悦感，壮美的东西难以欣赏却更接近人类本性，更能带来灵魂的震撼。摄影师理应将提升自身审美水平，让作品进入"壮美"的殿堂定为最终目标。

但这不一定是唯一目标，没有高水准审美也不一定意味着失败。当代摄影家布鲁斯·巴恩博对被世人称为"现代摄影之父"的曼雷做过一个有趣的评价，"他的作品很有创意，但是缺乏审美"，这样看来似乎没有高水准审美同样能够走上艺术的巅峰。这与艺术的本质并不矛盾，只要在作品中与观众沟通、表达观点并用强烈的方式呈现了某种强烈的特征，那么这部作品就称得上艺术。换句话说，不美的作品也可以成为艺术。

这也就解释了为什么许多国内所谓的"新锐摄影"潮流被观众广泛贬低，因为它们虽然有的创意十足，有的表达强烈，但普遍缺乏审美情趣。而这个现象又体现了当前国内摄影艺术圈专业知识和技术储备不够的特点，许多人有搞艺术的能力，却没有把艺术搞好的能力。以早些年引起热议的"病女"为例，她的作品在一些"亚文化群体"中能够产生强烈共鸣，但是在普通观众眼中简直不可理喻。她并没有惊人的艺术天赋（实际上我认为"天赋"二字本身就是个伪命题），也没受过任何艺术方面的教育和培训，然而她独特的经历赋予了她与众不同的思考方式，让她对某些事物极为敏感，能够抓住某些群体的个性特征，并用强烈的手法表现出来。但是她的经历并没有包含太多审美领域的提升，她没有系统地学习艺术，甚至有可能不明白自己在创作上的感觉源于何处、将去何方。因此她的经历也让其作品表达了常人眼中的"丑"，而且越是将这种特点推到极致就越容易引起世人的反感。

有的艺术灵感源于学习和思考，有的源于对生活经历的感悟。两种来源并不矛盾，也可以独立存在，抓住特征的同时不一定需要牺牲审美。我认为，不论是从艺术的最终目的还是从摄影师自身追求的角度出发，我们需要尽可能两者兼备。对艺术而言，它的使命不仅仅是在所谓的"艺术圈"生存，真正伟大的艺术往往能影响"圈外之人"，爱德华·蒙克的《呐喊》和达·芬奇的《蒙娜丽莎》以及其他许许多多多震惊世人的杰作都具有这样的特点。对个人而言，我们理所应当要去追求能力或者思想上的完善。一方面需要发掘自身经历赋予个人的独特之处，另一方面需要有目标地提升自己的审美水准。这样才有可能让自己的作品更有高度。

并不是每个人都和"病女"一样，有着非常独特的人生经历，认识许多"边

缘群体"，所以我们切莫刻意追求另类。倘若我们不理解其内涵，没有和他们一样的心境，就无法合理地另类。

但是我们有着自己的故事，认清自己的经历，才有可能找到经验与创作之间的联系，才有可能大致地了解自己当前的审美水平在哪些优势和不足。下面我将以我对自己的经历进行回顾与思考并以此来做示范，看看如何客观地审视自己的审美水平与创作能力。

我的生活从小到大从未经历很大的起伏跌宕，出生于一个普通的工薪家庭，最终也在工薪阶层找到了一席之地。但很幸运的是，我的父母十分重视教育，甚至把对我的教育放在一切之上，并且尊重我的几乎所有爱好。这让我可以肆无忌惮地"不务正业"。从高中时开始就成绩垫底，但一直自学西方哲学、音乐史、考古学，阅读了大部分能找到的中外名著，听遍了各个时期的古典音乐，到了大学时期疯狂迷恋重金属音乐和道教哲学。我并不对这些爱好感到一丁点儿自豪，因为我从来没有坚持到底，到头来只是一个爱好众多的失败者。更糟糕的是，我的记忆力如此之差，以至于学了这么多东西却从来不能和别人的聊天中高谈阔论，反而时常被左邻右舍称为败家子。

幸运的是，在父母的支持下，我获得了两次出国留学的机会。同样由于记忆力的原因，并没有学到什么知识，但是积累了一套颇为有效的思维方法。也正是有了这样的思维方式，我才能把之前在各个领域积累下来的那些支离破碎的记忆片段联系在一起，产生新的观点。

这些经历让我习惯于安静地倾听和思考，也成为我的生存方式，不会主动去追求强烈的情绪。灵感不一定非要源于悲惨的现实状态，强烈的好奇心对我而言就足以完成这一使命。这种平静的态度和有效的分析方式让我十分适合当前的工作，不论是作为教师、研究者还是摄影师，我都能保持稳定的工作和生活状态。而以上这一切也让我的作品充满了平静和思考，习惯于在一个安静的场景中用简单的元素展现事物之间的联系或者表达观点。

相比我平静的"讲道理"的拍摄风格，我在摄影工作上的一位同事则更富有激情，也更注重情绪的表达。有一次我出于好奇，顺便想验证一下自己对经验和审美做出的关联是否有效，特意向她询问她在成为摄影师之前的经历。她和我一样，在爱好上都获得了家人的支持，也获得了许多艺术方面的培养。由于很早就接触了"二次元"文化，她对这一领域的表达方式一直有着很强烈的激情。因此她从小学习绘画，一直梦想成为漫画家或动画师。她的另一个经历是看电影，尤其是恐怖和边缘题材，或许对于大多数人来说，看电影只是消遣，但是以她每天看一部并且坚持许多年的情况来看，这已经可以认为是她的一种习惯或者生活方式了，这一方面培养了她较高的审美水平，另一方面难免会让人对现实与故事产生混淆与错觉，在思想上产生矛盾。她谈到自己"对现实社会的一些现象进行批判，但是同时内心又会自我构建一个完美世界"，这让她的作品呈现出两极化的特点：要么非常柔软浪漫，要么幽暗冷酷。

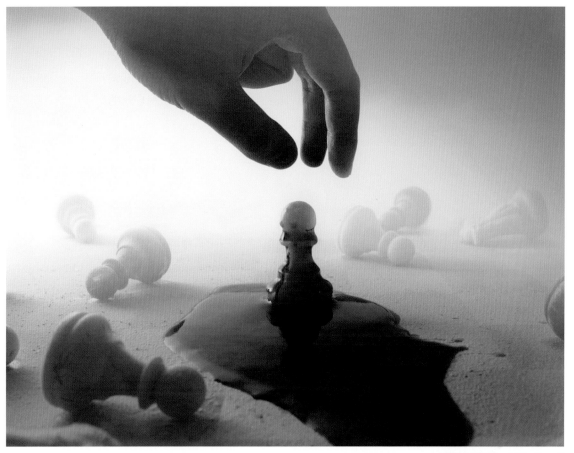

《这不是游戏》 作者：Terry F

　　她在出国居住之后，作品也发生了一些微妙的变化，审美标准也随着人文环境的变化而改变。与我出国求学不同，她顶着十分大的生活压力去了国外，一度几近崩溃，或许这也是她的作品情绪十分强烈的原因，让她一方面追求美与自由，另一方面沉迷于内心的挣扎。

　　大概每一位经验丰富的摄影师都是如此，能够意识到自己的生存状态和经历，我们在通过拍摄表达内心情感的过程中也在不断认识自我，建立适合自己的审美标准以及思考方式。

　　曾经有许多人建议我改变风格，虽然是出于好意，但是他们忽略了一个事实：风格的改变是一个自然而然的过程，当前风格是由当前阶段的生存状态以及之前积累的经历所决定的。随着经历的变化、经验的增加，自然会有新的东西进入我们的作品中。而刻意追求我们经历以外的风格只会让创作超出观念和审美认知，让形式取代内涵，作品看起来也更加刻意，最终也容易陷入迷惑的窘境，失去激情。所以当你打算建议你的摄影师朋友改变风格的时候，不如先建议他搬个家，或者换个城市工作。

总而言之，摄影不论拍摄何种题材，其结果都是非常自我的，它反映了我们现阶段的审美和认知，也会随着生活的变化而发生变化。因此需要把摄影或者其他任何一种艺术形式视为认识自我、表达自我的途径，时常自我审视，倾听自己的诉求和观点，这样才有可能最终拍出属于自己的艺术作品。

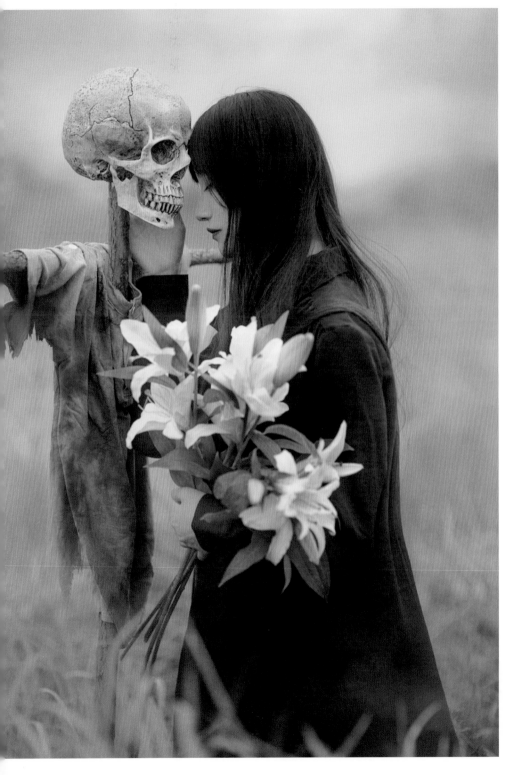

对于摄影而言，灵感是必需品，是我们拍摄照片的最初动机，也是构建画面的起点。我们在获得灵感之后才有可能开始拍摄，也可以在创作的过程中找到新的灵感，作品完成之后也有可能给予我们其他灵感。源源不断的灵感对于摄影师来说至关重要。

许多人将灵感误认为是作品中的故事或思想。实际上灵感包含了多个层面，故事或思想只是其中之一，是构成画面的核心部分。其他部分包括从色彩、构图到光影、造型乃至某个道具的运用，这些都是需要灵感的支持才有可能实现的。

而对我们来说，灵感又是奢侈品，它不会自己送上门来，偶然脑海中的灵光一现又容易转瞬即逝，好不容易找到一种灵感却在现实中遇到种种困难而无法实现。这造成了许多人对灵感的误解，认为它是纯粹感性和运气的产物，能不能碰到都得靠缘分，长期找不到灵感会让自己觉得天赋不如人。

实际上我相信灵感是可以用理性的方式来对待，用逻辑

（所谓思考，不仅仅是要转换思维方式，还要让新的思维方式成体系，合理地取代早已固化的态度）

来诠释的。这也是唯一能够教会大家寻找并利用灵感的方法。倘若告诉大家我的作品都是源于过人的天赋和天赐的灵感，那么对大家来说毫无帮助，对我自己的努力也是一种贬低。因此在这一章里，我将从灵感来源入手，利用逻辑的方法去思考问题，寻找灵感和现实以及个人经验的联系，并向大家介绍一些行之有效的运用灵感的方法。

灵感的来源

灵感和梦境有几分相似之处，都显得虚无缥缈又似曾相识。过去人们认为梦是灵魂离身而外游，是独立的精神活动，或者是对未来的预兆。著名心理学家弗洛伊德在研究解析梦境的时候第一次运用了科学的方法，运用他在精神病学上的研究经验将梦分割，从每一个细节中推断其所代表的含义，然后将形形色色的含义总结起来，得出做梦者的真实意图。倘若用归纳和分析的方法可以解释梦境，那么或许我们也可以利用类似的思路去理解灵感。

观察与理解

乌克兰著名超现实摄影师欧蕾·欧普利斯科在一次访谈中提及她的创作灵感都是来源于普通的生活中和上下班路上的所见所闻。常人可能很难将她所说的见闻和奇幻的超现实作品联系起来，因为欧普利斯科只提到了在生活中寻找灵感的冰山一角。

每一位摄影师都需要敏锐的观察力，不论拍摄纪实、风景还是人物。我们可以很容易理解一位纪实摄影师为什么需要敏锐的观察力去捕捉镜头范围内的"决定性瞬间"，但是不能轻易想明白对周围事物的观察如何给我们带来灵感。

观察并不是单纯的看见，它是在看见某件事物的基础上进行思考，寻找与其他事物或观察者自身的联系的过程。例如走在街头，看见小孩子在路边哭泣，大多数人觉得理所应当不为所动，但是一个善于观察的人会将这个画面和自己对孩子的认知进行对比，去思考他哭泣的原因"是如今孩子学业的压力大，还是家庭不幸福"，或者去感受他纯粹的悲伤。对于孩子来说，喜与悲都是一种极致，他们不会像成年人那样去掩饰或者权衡，一个玩具的遗失都仿佛世界末日。在观察中我们很容易将自己代入场景，当我们产生

情感、观念或者疑惑的时候，我们就已经有了一个很好的灵感的起点。

上图是我"所谓……"系列的第二张作品《所谓爱情》。其灵感来源于那段时期的感情思考。我的一位朋友因为照相馆经营不善，倒闭破产，负债累累，接下来的两年里试图东山再起却屡战屡败。这些事情对他的情绪产生了很大的影响，觉得自己怀才不遇，变得失去耐心，容易焦躁，连我都觉得这位朋友有些难以相处。后来他的妻子因为种种原因终于下定决心离开他。

我在观察这件事情的过程中试图去理解这个悲剧结局。他在事业上的失败让他失去了家庭"经济支柱"的地位，让他产生了恐慌，而在应对恐慌的过程中急于求成，导致失败的可能性远超过希望，看不到希望让他变得怨天尤人，也改变了他的性格，接下来婚姻的失败或许也是一件非常理所当然的事情吧。他的故事和我的思考让我产生了去描绘这一悲剧的冲动。此时，我便来到了上图灵感的起点。

表达与诉求

如果让我用画面来描绘这一悲剧也是非常简单的一件事：一个象征着失败的元素和一个暗示离开的元素放在合适的环境中，便组成了画面最基本的内容。但是同为摄影师，我很难不去将他的命运联系到自己身上，我对他的惋惜一直让我幻想这样的故事是否会有更好的结局，于是产生了更深层次的思考。

我一直认为财富是与我绝缘的，如今我不论在家庭还是事业上都暂时无后顾之忧，可以依靠微薄的工资维持创作，但是这种状态可以维持多久我无从得知，也许有一天我真的会走到贫困潦倒的境地却依然企图在创作中寻找活着的尊严，到那时候，爱情是否依然存在？于是我试图去构思脑海中对"纯粹的爱情"的定义，并将其放在极端情况下去检验。此时我们的灵感在观念上已经基本成型，甚至可以列出几个关键词："爱情""绝望""希望""坚持"，等等。接下来可以试着将这个观念转化为画面，虽然画面不可能凭空出现，但以往的积累让我依然具备构建画面的能力。

过去的画面

我们对过去的记忆往往以画面的形式呈现在脑海里。我们在过去的生活中积累了大量的场景和画面或者一系列连贯的动作、故事，对于大多数人来说要刻意地回忆起一个不重要的画面恐怕并不容易，因为它们随着时间的流逝变得十分模糊，成为一些支离破碎的片段。而这些片段却成为创作的素材库。我们可以有目的地去提取某个片段，也会因为某个片段激发我们创作的欲望。

基于观察和思考，我已经有了一种创作的灵感和动机，接下来就需要准备构建具体的画面。在这个灵感下首先从记忆中蹦出来的是一片齐腰高的草地，阴沉的天空和草地上穿着长裙蹒跚前行的少女的背影。而且这个画面给我的感觉如此强烈，仿佛在要求我必须在这个环境中完成作品创作。

我只是把它当成随机出现的画面，觉得很合理就放进了构思。后来我在回顾这张作品的时候意识到，实际上那个草地的场景来源于我为女朋友第一次拍摄作品的外景地。当时我和她刚刚认识，在那次非常顺利的拍摄之后我才对她产生了极大的兴趣。拍摄途中经过一片湖边的茅草地。虽然时值深秋，草已枯黄，但依然保持着原有的姿态成片成片地起伏着。这个画面加上我对草地的喜爱最有可能是上图环境灵感的来源。而她拨开草丛蹒跚前行的动作则完全是我杜撰出来的，因为我不曾见过她做这样的动作，每一次遇到杂草丛生的地方，都是我在前面用铁铲砍出一条路来。因此画面中她的背影可能是我对自己开路时状态的联想，由于画面需要女性角色，索性潜意识里就把这个背影改成了少女。

记忆营造出了场景和朦胧的画面，但是这个画面只是记忆碎片和情感所产生的一张"画纸"，有了画纸，接下来就需要通过"绘画"让它产生我们需要的意义。

"绘画"的过程依然需要依靠记忆。画面中少女手中的百合花来源于女朋友对这种花强烈的喜好，在她的字典里只有"百合花"和"其他花"两个词。这个特点给我在节日送礼带来了极大的便利，也理所当然地在这张图片中象征了馈赠和对美好事物的希望，将这一点美好捧在胸前又仿佛是一种面对敌意的防御。

在少女的对面有一只歇斯底里的乌鸦，叫喊着扇动翅膀，咄咄逼人的姿态仿佛要赶走企图留于此地的所有人。这个元素的选择来源于我在澳洲对鸟类不友好的记忆，我曾目睹野鸽子在餐厅抢夺客人手上的汉堡，也见过海鸥粪便从天而降击中路上的行人。但那段时间见过的最凶狠的鸟类恐怕就是乌鸦了，我在下海拍照的时候被乌鸦叼走了一只拖鞋，后来又在家门口被大乌鸦追赶。这些记忆让我在选择"敌意"这个元素的时候自然而然地想到了乌鸦。

最后那个十字架上的骷髅的灵感则是完全源自在悉尼海边见到的一个鲨鱼头。我在海边散步取景的时候，看到了一条被吃掉了身体的鲨鱼，没有腐烂的征兆，它的眼中仿佛还有生命的迹象。没有什么悲剧比只剩一个脑袋更惨的了。因此"只剩脑袋"这个概念和我认知中的"悲惨"紧密联系到一起，而空洞的骷髅和用木棍支撑起来的破烂的衣服便成为画面的另一个主角。

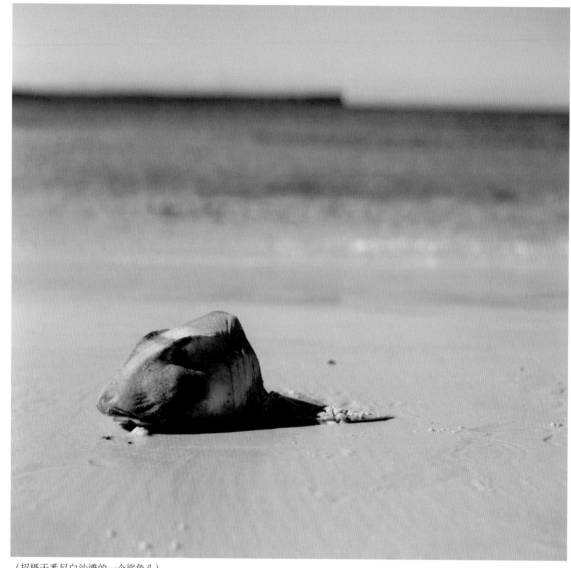

（招摄于悉尼白沙滩的一个鲨鱼头）

　　不论是真实经历还是潜意识对记忆的扭曲，过去的画面都可以有意无意地成为创作灵感的一部分。如今我在闲暇时最常做的一件事就是驾车去城市周边"看风景"，有时候在看到某个喜欢的场景时，脑海里会在这个画面基础上当场进行加工和构思，产生一个朦胧的拍摄想法，有时候会更幸运一些，找到可以直接用来拍摄计划中的照片的地方，用地图定一下位以备后用。我做这样的工作在大多数时候只是为了增加记忆储备，那些平时不常见的画面在潜意识的扭曲和加工下或许也能成为新的灵感。说得通俗一些，"踩点"这件事许多摄影师都会去做，但是很少有人会尝试漫无目的地去储备灵感。我建议大家从现在开始可以尝试一下，毕竟艺术来源于生活，但是它们一般不会主动来找我们。

如何培养思维能力

或许在看完上述寻找灵感的过程之后还会有人觉得一头雾水，试图寻找依样画葫芦的办法却无从下手，那么很遗憾，你很可能就是当代国内应试教育的受害者。我们在最需要培养思维能力的时候却在背单词背古文背化学方程式。思维能力和天赋无关，是后天培养出来的寻找事物间联系的能力。这一能力在创作中极为重要。我们观察世界，产生疑惑和不解，然后通过寻找事物间联系的方法寻求答案，最后在追寻中产生创作的灵感和最终作品。在这个过程中，我们的思维能力起到了桥梁的作用，把每一个瞬间的感动和事物存在的道理联系在一起，让我们有理由去构建一幅画面，也让观众顺着画面中的联系一路摸索到我们最初的感动。

和其他所有能力一样，思维能力的培养过程无异于学习开车，需要掌握基本方法之后不断练习，获得驾照后在实践中总结出带有个人特点的经验。不过思维能力的培养和开车的区别在于前者并无固定的模式和方法，没有哪本书会教如何获得创作思维能力，更没有学校会去开设这门课。

灵感与自我

在前面的案例分析中，可能大家已经留意到，我在寻找灵感并完成构思的过程中所有内容都是以我个人的经历为出发点的。实际上摄影师的创作是绝对不可能脱离自身去完成的，哪怕是追求"客观"和"真实"的纪实新闻类照片，实际上也与拍摄者本人的纯主观思想息息相关。

自布列松提出"决定性瞬间"这一概念之后，人们普遍认同摄影就是应该抓住自然的瞬间，摄影师是旁观者，应该不加干预地追求真实。布列松对暗房加工技术也持强烈的反对态度，正如他所言："如果你裁剪了一张作品，那就意味着破坏了原有的几何美感。此外，如果摄影作品本身很贫弱，单靠暗房处理也无法改变原本贫弱的事实，暗房的加工会破坏原有的气氛。"这些观念成为如今一些反对数码后期制作的人的理论依据。然而这些人狭隘的眼光阻止了他们看清布列松之后的世界，也无法察觉到那个时代的追求限制了布列松对摄影的理解。

布列松是人文主义摄影的代表人物，这一思潮在两次世界大战的影响下产生，期望通过"见证"来改变世界。第二次世界大战之后，存在主义的呼声逐渐淹没了人文主义的"真实"，人们不再刻意去强调摄影作品的真实性而在意作品是否在诉说自我。

细心的人可能会发现，即便是呼吁"不干预"和"真实"的布列松本人也在无形之中用自己的认知去"导演"每张作品。他在工作中习惯于找到正确的拍摄位置然后等待事件发生，在事件高潮的瞬间按下快门。或许在他的作品里存在一定的偶然性，但严谨的构图、巧妙的线条与图案则是他自身审美标准所为；或许客观事件的发生不为摄影师所左右，但布列松所捕捉的"事件高潮"则完全是源自个人的判定。也就是说，换一个摄影师来拍同样的事件，很可能产生完全不同的"决定性瞬间"。

如今的纪实摄影依旧注重拍摄者对事件的主导地位，在其他摄影领域也同样如此。我们在拍摄风景的时候实际上不完全是在记录自然，而是利用种种技术在自然中寻找心中的美景；拍摄人像作品的时候更是主观地摆弄模特、道具和场景，让画面达到理想的状态，完成传达作者审美或思想的使命。倘若一个风景摄影师只是单纯而无选择地记录大自然，画面中毫无个人感情，那么他的图片恐怕只是随机瞬间的摘录；倘若一个人像摄影师纯粹地成为旁观者，毫无观点地记录他人的面部，那么他拍下来的画面充其量也只是证件照。倘若摄影变成了这样无须脑力的工作，那么恐怕猴子取代摄影师也是指日可待的事情了。

上述观点并非讥讽任何人，更不是在变相欺负猴子，因为那种情况是绝对不可能发生的。我们每个人都在主观地看这个世界，主观地用不同方式记录、理解并表达对世界的认知。可能一件艺术作品到底有多"艺术"，在很大程度取决于作者有多善于利用自己的"主观"来讨论"客观"吧。

我们之前讨论了灵感的来源，想必大家也能够明白灵感源于主观与客观的融合。现实在记忆中成为零散的碎片，摄影师再将其用某种方法组织起来，用于表达自己的观点。画面中的人是谁，道具是什么其实并不重要，因为很有可能他们就是摄影师自己。

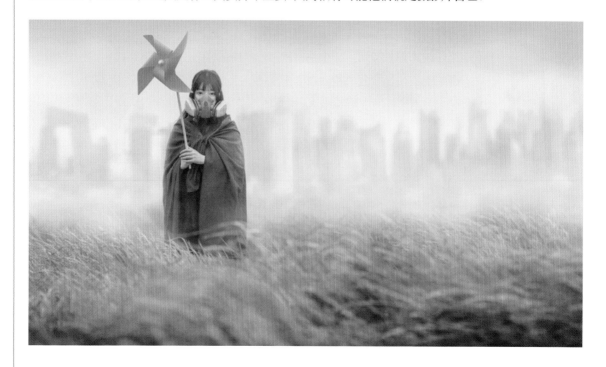

拍摄上图的灵感来源于我所居住的城市日益严重的雾霾。这个依山傍水的三线小城市曾经的蓝天白云早已不见，取而代之的是本地自产和北方"引进"的PM2.5。我在2016年冬天造访北京，惊讶地发现家乡的雾霾虽然在浓度上略有偷工减料，但是口味上却是有了纯正的北京口味。

之后萌生了一个以雾霾为拍摄题材的想法：我站在浓雾中，戴着工业级的防毒面具，穿着破烂肮脏的衣服，手里举着一个能够代表童真并与场景相矛盾的玩具。自拍这样一个画面并非难事，然而在制订拍摄计划之前我就面临一个选择：我能否出演自己的故事？答案是肯定的，但这一定不是最佳选择。一个穿着破烂的蒙面小胖子怎么看都有点喜剧效果，难以让人联想到环境问题。

对于这个灵感而言，强烈的情感效果源自我的矛盾与惋惜，我一直觉得不管是晨雾还是雾霾都是极为美妙的，它打破了物体间清晰的界限也遮蔽了瑕疵，让场景融为一体；它强化了层次感并且让原本复杂的环境色彩变得十分统一。但是雾霾笼罩下的城市却充满了死亡的气息，失去了生机盎然的绿色以及女孩美丽的面庞，我曾亲身经历过雾霾给身体带来的巨大危害，因此对它充满恐惧和厌恶。这种心情就像站在风暴中欣赏风暴的壮美，时刻承受着失去生命的压力。如果需要让观众产生类似的情感，最好的办法就是根据这个思路重新演绎我的惋惜。于是我在这张照片上极力将雾霾本身修饰得更美，选了那片我十分钟爱的湖畔草丛作为拍摄地，又将人物的面容半遮半掩，全面罩的防毒面具换成只遮住口鼻的款式，露出大眼睛里游离的目光；计划中破烂的衣服换成厚重的披风，暗示天气的寒冷和空气的污浊；手中的玩具选择了静止的风车，让空气显得更加沉闷；而远处楼房的轮廓则来自国内三个污染比较严重的大城市。

当画面中每一个要素都服务于同一个主题的时候，我们距离摄影所需要的"强烈的情感"就更近了一步。这也是我在这张图里寻找"替身"的原因。实际上我绝大多数作品灵感的出发点都是自己的感受和理解，甚至置身于画面中的那个人也是我自己。所以建议大家也尝试着在寻找灵感的时候将自己置身事件或者场景之中，在产生强烈情感的基础上演绎自己的故事。

创作终究是一个自我探索的过程。那么我们需要对自己探索什么呢？

灵感的重复与"创新"

同一条新闻被多家媒体从不同的角度报道对我们而言是一件理所当然的事情，而同一个灵感被不同的艺术家反复演绎却容易被指责抄袭。这种心态或许是源自如今摄影圈题材扎堆的现象吧。一个人拍照时让模特举着荷叶红遍全网，紧接着就能看到铺天盖地各种举着荷叶的尬照；一位摄影师拍汉服出了名，立刻就能涌现出一大堆"专职汉服摄影师"；某位外国"大神"把柔焦用到风景后期制作上就能让一大批摄影师急急忙忙地把世界各地的风景都似糊上了一层浓痰。急于求

成的心态驱使我们盲目地去追求当下流行的思路，造就了一堆又一堆在形式上相似却毫无亮点的照片，也使许多观众对"重复"二字生出强烈的反感。

重复本无罪，世界艺术史在很大程度上就是一部"抄袭史"。尤其是时至今日，我们已经很难找到纯粹的创新，因为前人不仅为我们打好了基础、建立了流派，连最吸引人的那些主题都已经重复了千万遍。

我们都很熟悉达·芬奇的画作《最后的晚餐》，但很少有人知道在他之前早已有人对此题材进行过创作。

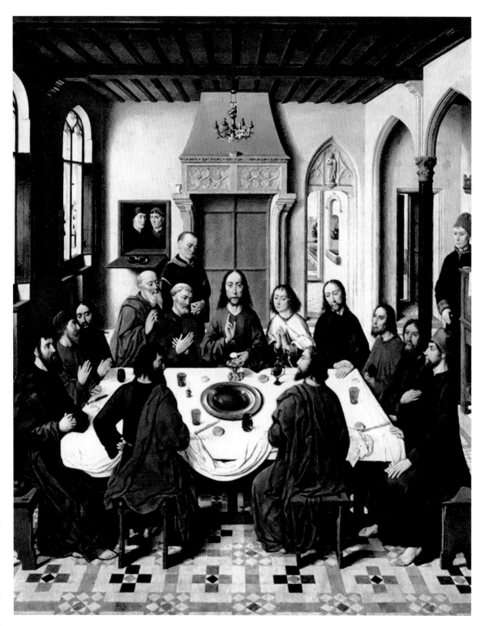

德里克·布茨于 1464—1467 年绘制的《最后的晚餐》

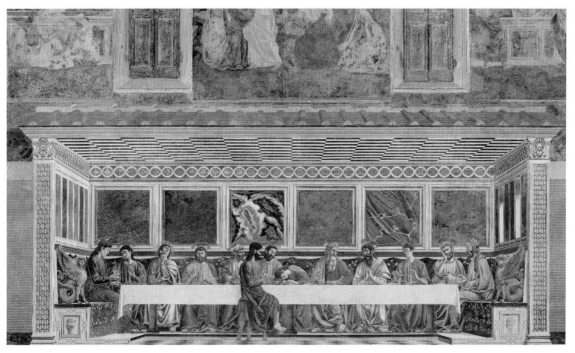

安德里亚·德尔·卡斯塔尼奥于 1447 年绘制的《最后的晚餐》

　　这些画作题材相同，而且每位作者都技艺精湛，但只有达·芬奇的作品成为其中唯一一幅家喻户晓的画作，除了他本身在绘画史上重要的地位以外，他的《最后的晚餐》没有完全模仿前人的作品，把叛徒犹大孤立起来，而是将所有人都安排在画面的同侧，通过对每个人的神态动作进行生动的刻画，将犹大从慌张的人群中区分出来。

　　重复原本不是一件坏事，艺术家本身不可能与其思想和创作方式完全分割，任何作品从内涵到形式都是建立在前人基础之上的，即使对于具有历史创新意义的立体主义绘画而言，创始人毕加索也深受塞尚的影响。倘若脱离历史脱离借鉴而去搞纯粹的创新，恐怕这样的作品也无法为世人所欣赏吧。

　　当然，这并不意味着我们无法继续"创新"，只要找到不同的视角、阐述不同的观念或者往话题深处挖掘不同层面的内涵，我们依然可以创造出有生命力的作品。

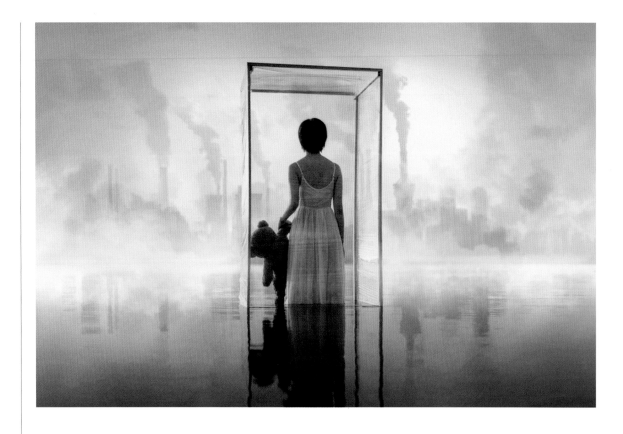

不同的切入点

　　艺术的创新与科学有所不同。发现一个新元素、创造一个新物种或是改变对待空间时间的方法都能够让整个世界为之震撼。但是艺术的根本职能是发掘人性，我们对宇宙还有着太多的未知，但我们不可能随时颠覆我们的本性。因此不论是文学、绘画、音乐还是摄影，都在不断寻找新的切入点来探索我们所熟知的生活与自然。

　　这个问题在风景摄影上尤为突出。信息技术和交通工具的发展让我们能轻松发现世界各地的美景，也可以比以前更方便快捷地旅行。这也就意味着同一个景色可能有许多人早已在不同季节、天气、时间和角度拍摄过许多次了，尤其是那些被戏称为"大众情人机位"的地方更是被成千上万的游客或者专业摄影师拍到产生审美疲劳。那么当我们再琢磨着拍摄风景的时候，要么只能去人迹罕至的地方寻找美景，要么只能去捕捉大自然千变万化的光影中那最与众不同的瞬间。

　　相对风景而言，如果拍摄主体是人物，那么可以入手的角度则丰富得多。人物丰富的情绪，人物和环境的搭配，人物与道具的搭配乃至用后期制作手法将各

种元素组合都可以获得出众的效果。静物摄影也是如此，摄影师对被摄物体的把控尺度越大，就可以更自如地利用被摄物体来进行自我表达。但是这并不意味着人物摄影或者静物摄影就一定"创意无限"，我们依然是在有限的"人性"范围内摸索着属于自己的一席之地。

比如上文中举例过的雾霾照片，这一题材在国内虽然属于新事物，但是已有不少摄影师进行过拍摄。我也曾惊讶地在媒体上找到了一篇论述雾霾的视觉美感的文章，与我的感悟不谋而合。但是大多数人对雾霾只有纯粹的憎恶，想方设法将朦胧的画面变得更加清晰，还原城市本来的面貌。也有少部分人直截了当地拍摄雾霾对生活的危害或者它的来源。但是我并没有觉得雾霾本身很丑恶，反而欣赏它带来的视觉美感，同时又无比畏惧雾霾对身体的危害，对未来的空气状况也充满担忧，因此以这种矛盾感为切入点，试图在一个大家都有所感悟的危机上描绘自己的视角。

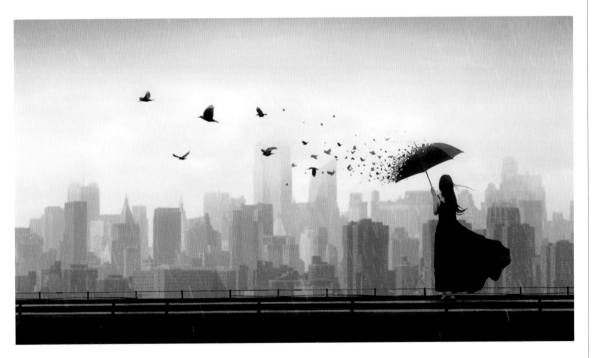

上图是我在雾霾这一题材上进行拍摄的另一张照片。主色调与前者基本一致，城市依然笼罩在雾霾中，但是将草地换成了天台，人物迷离的眼神变成了背影，披风变成长裙，风车换为雨伞，并且在后期将伞打碎成飞鸟，暗示人物的想法。这张照片同样试图展现矛盾的情绪。我们对城市有着依赖和留恋，但是对雾霾的惧怕让我们幻想着逃离城市。因此这里的矛盾感和前者并不一样，获得的效果也完全不一样。

由此可见，对于雾霾这个题材可以找到不同的切入点，哪怕都是从矛盾感入手，我们也可以去挖掘不同的起因所带来的差异。这个世界上很难找到绝对的是与非，

也不可能简单地对一种事物下定义。对于同一个话题我们可以从一个角度获得这样的结论，换个角度又会产生不同的感悟，在不同时代背景下的人们也会发出不同的感叹。所以我们在摄影上追求的并不是一味地创造原来不存在的东西，而是从自己当下的感悟出发，尽力用摄影手段去进行更广泛的思考、更深刻的探索以及更响亮的发问。

理性对待你的灵感

随着我们积累的摄影经验越来越丰富，人生感悟也越来越强烈，可以用于拍摄的灵感迟早会来敲门。它带着极大的兴奋感走进我们思维的大厅，让我们充满激情，恨不得立刻就去完成拍摄。但激情带来的冲动可能会让我们急于求成，反而毁片，此时也是最需要冷静的时候，毕竟从策划到拍摄到后期处理是一个较为耗时也可能十分复杂的过程。

首先我们必须明白这个灵感是否真的值得去拍。每个人都会经历这个问题，但并不是所有人都能在拍摄之前想明白自己到底通过这个灵感能够获得什么效果。就拿许多人都向往的"人体"题材来说，有人灵光一现，想到了玫瑰花和人体可以一起拍，却完全不知道这个灵感到底表达了什么，探讨了什么，更不去思考二者该如何结合才能产生和谐的美感。于是匆匆忙忙约了裸模，买了玫瑰，开了个豪华大床房便开始搞艺术。将玫瑰和人体生硬地联系在一起所产生的照片恐怕既没有任何艺术价值，也比不过色情片里面对"性"的直接或变态表达来得干脆。我们不提那些打着艺术旗号搞色情活动的人，就是那些想拍好人体的摄影师都不一定能明白自己照片的"特征"何在。

著名摄影师细江英公用人体和花演绎生与死的哲学；比尔·布兰特用高反差黑白和广角镜头将人体变成抽象的线条与平面；曼雷更是直接将人体与乐器相融合，探索生命与物品的联系。虽然他们也有可能和我们一样，只是因为灵感的闪光而决定拍摄，但是他们在拍摄过程中和完成后逐渐将一个模糊的灵感变成一种完整的表述，让照片最终产生了强烈的特征或者深刻的意义。因此我们需要在灵感诞生之时花一些时间来反复审视，就像"周公解梦"一样将灵感与表达联系起来，然后在拍摄的过程中不断结合实际情况加以完善。

另一个需要我们琢磨的问题是这个灵感是否有可能在照片上获得完善。有时候我们有不错的灵感，但是找不到合适的场地，没有足够的资源和时间，倘若最终草草完成，那么只会给自己留下更大的遗憾。比如许多人都有过这样类似的灵感：镜子碎片散布在画面四处，反射出人物的同一张脸（或者不同的脸）。我的几位学生、挚友和同行都跟我探讨过这个灵感该如何拍摄，甚至我自己在早年也企图在这个灵感上大做文章。然而遗憾的是，至今我都没有见过包括我在内的任何人很好地实现这个想法。

人脑的构思方式和照片的呈现方式完全不一样。我们在 3D 空间中构思场景的时候，同时看见（想象）的是物体的多个面，也可以同时看见多个物体，然而这些在脑海中十分合理的画面放到真实场景下用 2D 的方式取景，却很容易和理想状态出现很大差异。破碎镜子这个灵感就是非常典型的案例。我们都想去拍这个灵感是因为它看起来很酷，也可以表达很多观念。它有成为大片的潜力，但是在落实的过程中存在太多问题：首先是如何在空气中固定镜子的碎片，用鱼线的话难以把握角度；其次是人物和镜子的位置必须非常精确，每次切换角度都意味着巨大的时间消耗；最后就算我们解决了所有的拍摄难题，也拥有充足的时间和人力，我们依然难以找到一个足够有深度的主题来完成这个酷炫的场景。

只想好画面的一个辅助元素就来想主题，无异于给自己布置一次命题作文作业，最后变成了完成任务，更不用谈带着激情去拍摄了。而且这篇命题作文的格式要求极为复杂，我们单纯想让文章看起来工整都得煞费苦心，哪有精力去挖掘深刻内涵呢？大多数艺术家都试着以简化画面的"形式"而丰富其"内涵"。如果一张照片"形式"过于出众，那么"内涵"就难免会被遮蔽。因此我们最终没有去拍摄这个题材的原因并不是力不从心，而是不值得花如此代价去拍摄一幅空洞的画面。

第三个需要考虑的是由于准备不周而导致拍片失败所带来的后果。你可能会浪费时间和金钱，错过绝佳的拍摄天气和季节，可能会失去模特的信任和你的口碑，甚至还会让观众失望乃至留下笑柄。但最大的危害是给自己带来的坏习惯。这种习惯的来源不是"我能力不够"，而是"我明知没准备好，却还是忍不住冲动要去拍摄"。摄影师职业是一个需要在工作时尽可能把控一切的职业，即使对于那些不可控的要素，也需要让它们在恰当的时机恰到好处的位置出现在画面里。倘若一位摄影师连自己的冲动都把控不住，恐怕就是最大的失败了；倘若一直如此，那么就几乎注定了他的不得志。

简言之，灵感给我们带来的感觉无异于在十分口渴的时候猛灌一口凉水，虽然给了我们巨大的鼓舞，但早已缺水的身体并不一定能够承担重任。所以请诸位切记不能急于求成，越是对你重要的灵感就越需要仔细审视、缜密安排。一般我会选择在灵感出现之后记录到本子上，过一段时间再来思考，看看自己能否产生和当时一样的激情，想一下这个灵感能否传达自己的观念，是否在自己能力范围内，有没有合适的资源去进行拍摄。有时候一张照片从发现灵感到实际拍摄往往要经历几个月有条不紊的准备，等到大多数条件都能够满足照片核心需求的时候才开始着手拍摄。因此请大家在谨慎思考以下几个问题之后再开始着手准备拍摄。

(1) 我的灵感能否产生意义？（有没有反映物质或思想上的某种显著"特征"？表达方式是否强烈？）

(2) 我的灵感是否有实现的可能？（有没有场景、道具、出场人物、合理的时机以及所需的技术？）

(3) 我的灵感所包含的内容是否丰富到可以支撑大部分画面内容？

第四章

用构图讲故事

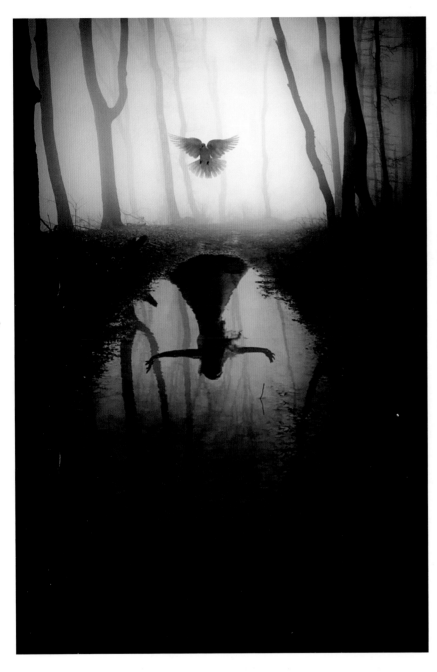

灵感可以给予我们一个模糊的画面或者概念，思考可以让我们整理出完成画面所需要的元素，而构图则能让这些元素拼凑起来产生意义。换句话说，一张照片的优劣与否取决于两个因素：其一是照片的内容是否优秀，其二是表现内容的手法是否强烈。我们在前面章节讨论了该如何建立审美、寻找有价值的灵感以及让自己的作品与众不同，这些知识可以转化成对内容把控的能力，进而奠定一张作品的基础和出发点。接下来请大家与我一起思考该如何用强烈的构图去呈现内容。

或许因为当前网络上许多构图教程都以画面中的线条为唯一参考标准，不负责任地提出各种固定的构图模式让读者套用，导致很多人误以为构图只需要拍摄者去决定相机的角度以及主体的位置。实际上构图包含了呈现内容的全部途径，不论是线条、色彩还是光影，最终都是通过构图的方式组合到一起，也只有综合考虑所有条件和元素，才能让构图切合内容。

我一度对梦境十分感兴趣，因为人在清醒时的自我意识都十分强烈，每时每刻都明白自己是谁，有怎样的生活和工作，和众人有哪些不同之处。但是在梦中，自我的概念往往模糊不清，人往往不能完全控制自己，时而扮演他人或其他东西，甚至有时作为旁观者无法介入事件。这些想法促成了我创作上图的思路：梦境中

的一只鸟看着水中的倒影才意识到自己有着人的灵魂。

有很多方法能够用来呈现这个内容：一只鸟，一个人影以及水面。环境可以选在池塘中或是雨后路边的水洼旁，时间可以定在阳光明媚的正午或是绚丽多彩的日出时刻，视角可以从鸟的上方俯视也可以从侧面观察。表达方式很多，但只有一种能够带来最强烈的观看效果。我需要这张照片如同报纸标题一般直接将内容送到观众面前，让缩略图都能完整地呈现内容概况，那么就需要将主体内容尽可能放在画面中间，因此排除俯视或者侧面拍摄，从远处平视事件以及环境的完整面貌。确定主体位置之后，再用地面的直线和水面弧线将鸟与人一分为二，将背景环境定为树林，利用树木的竖线条来配合画面故事情节的纵向分布。最后根据梦境往往在夜间发生的特点，将画面放在夜晚来渲染梦的气氛。

最终完成的画面里的每一个元素都是服务于内容，这一点让我感到很满意。不论是背景里莫名的微光还是树木的倒影，都在协助两个分割开来的主体讲述梦境的故事，所有的工作其实都是在让构图更集中地表达主题，给人带来更强烈的感觉。因此我们在构图的时候一定要在观察主体和线条的基础上综合考虑光影、色彩等诸多要素，倘若画面中有一个或多个元素与主题无关，或者与其他元素毫无关联，那么这些元素毫无疑问将对内容的表达产生干扰，影响作品的最终效果。

点

在几何中，点没有大小而只有位置，是不可分割的图形。而我们所说的点则更接近于对"焦点"的理解。从观众的角度来看，构图中的"点"是照片中最吸引眼球的那个小区域，这个区域里可能有一盏明亮的灯，有一双纯净的大眼睛，可能是最清晰、对比度最高的地方，也可能是画面中色彩或光影发生突变的地方。而从作者的角度来看，"点"则是照片中他（她）最想展现给观众看的小区域，比如环境人像中人物飘逸的长发，风景照片中太阳的星芒，抑或是纪实作品中发生故事的地方。

我们在进行构图的时候既要考虑自己画面的焦点在哪儿，也要考虑如何让观众和自己一样也能够在第一时间找到焦点，也就是说，作为摄影师，我们不仅要有敏锐的观察力，更需要明白常人观察事物的方式与习惯。

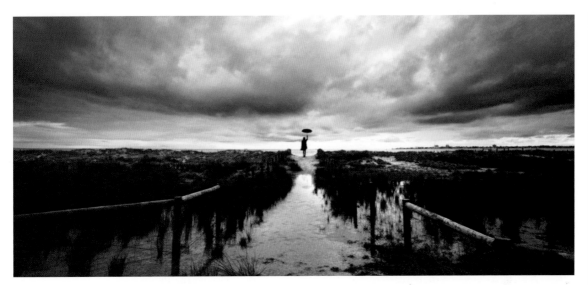

　　以上图为例，对于我而言，图片中举伞的人物毫无疑问就是焦点，我只在乎乌云密布的天空下那个高高举起的雨伞，不管把它放在画面什么位置，或者环境中有什么干扰的内容我都可以迅速找到。但是要让观众对此产生同感却需要一些额外的工作。

　　或许在许多人看来，我只是用了一个中心构图而已，但实际上拍摄的时候并不是一开始就想把人物放在正中间，就我个人而言，也不在乎人物是否居中，而是综合考虑了环境与效果之后，人物顺理成章地出现在画面中心。这些考虑都是根据人们观察事物固有的方式做出的选择。

　　首先我在海边找到了一排排有栏杆的道路，因为栏杆的线条指向人物的时候可以将观众视线向人物方向聚拢。就像开车的时候，我们小心翼翼地行驶在两条线之间，线条给了我们前进的方向，让我们习惯顺着线条探索终点。

然后在许多条道路中选择了一条有大量积水的路，因为低角度观察的时候，积水会产生一种近大远小、从平面上看起来像金字塔形状的反光。当我们看见高塔的时候，好奇心会催促我们抬头观察塔顶，我们觉得信息最集中的地方就是塔顶。

最后在拍摄上选择了 16mm 的超广角，让云层产生强烈的畸变，在视觉上产生从中间往四周拉伸或是从四周向中间聚拢的效果。原因是我们喜欢去寻找事物的起点或终点，在熙熙攘攘的马路上，我们会通过人群聚拢或四散走开的方向来察觉事件的发生。这些观察习惯决定了观众在照片中搜索焦点的方式，也决定了我对这张照片构图的选择。

很巧的是，在最后构图的时候，我觉得天空和地面的分量应该是一致的，所以将地平线放在中间分割线上，人物也就顺其自然地站在画面正中间的位置，成为画面中线条和形状的"终点"。

当画面中只有一个点的时候，最容易产生强烈的视觉效果，我们只需要让画面中其他元素向焦点聚拢即可。但倘若画面中有多个焦点出场，我们则更需要小心谨慎地处理构图关系，把握好两个步骤：第一，分清主次；第二，找到联系。

在我的《fly to you》两幅作品中，都出现了两个焦点：人和鸟。根据主题需求，鸟必须放在主要焦点的位置上，而人物只是完成创作的另一个环节。

在作品一（1）中，虽然人物处于画面正中间，但她并不是抓住观众眼球的第一焦点。如果我们只保留画面的亮部区域见作品一（2）则可以很明显地看出，画面大部分都被暗部占据，亮部只有上方大概 1/3 的范围。人物处在暗部，与地面混为一体，而鸟处于更吸引眼球的亮部，在观看的时候，人们往往会先察觉到鸟的存在（参见光影节段的讲解）。

作品一（1）

作品一（2）

在作品二（1）中，鸟与人都在纵向的中心线上，人物更靠近整个画面的中心点。我利用了与作品一同样的方法，将鸟的位置安排在亮部，并且处在正常观察视角，而人物出现在朦胧幽暗的水面倒影中，因此鸟就成为主要焦点。虽然两张图都是以鸟为主要焦点，但是依然把人物放在画面正中间，只是为了使之拥有一种成为焦点的特征，否则主次过于分明的话在作品二（2），很可能第二焦点在观众的眼中就毫无存在感了。

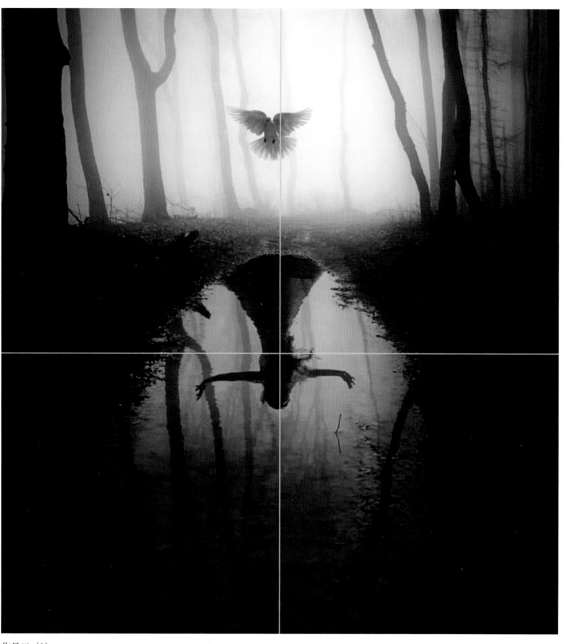

作品二（1）

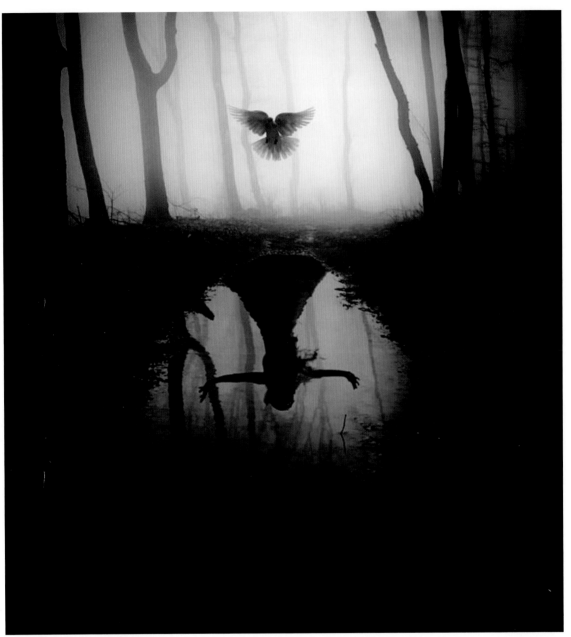

作品二（2）

　　分清主次之后，我们接下来就需要寻找二者之间的联系。在作品一中，人物张开双臂迎向展翅的鸟，尽可能地缩短二者的距离，产生后一秒二者即将接触的感觉。让两个焦点产生合二为一的感觉就是这张图的联系方式。在作品二中，鸟展翅悬停于水面，倒影中的人物张开双臂，但此次二者哪怕动作一致都无法产生交集，中间永远间隔了地面和水面。但是在阻隔下，二者互相对应，用一种对峙的方式产生了联系，两个焦点还是两个焦点，但是在观众眼中是缺一不可的。

可以说"点"是思考的起点，我们在寻找灵感的时候，也就是在寻找画面中的焦点；但同时"点"也是构图的起点，我们确定焦点主次与关系之后才有可能进一步去思考更多的构图要素，倘若画面的焦点都没确定就匆忙准备其他内容，很有可能造成喧宾夺主的后果。

线

对我们而言，线条主要起着连接、分割和指引方向的作用。弯弯曲曲的电线连接着灯光与插座，作业本上的直线分割了一行又一行的字迹，地面印着的实线与虚线告诉我们道路的方向，让我们在看到照片中的线条的时候，目光也会自然而然地顺着线条搜索信息。生活中各种各样的线条让我们养成了搜索线条的习惯，也让某些线条能够引起我们的情绪。例如我们经常在严肃的法院、寂静的博物馆乃至威严的宫殿门口看见一排排整齐的石柱，那么再次看到这种整齐纵向的线条就会让我们的潜意识联想到曾经身处法院或者宫殿的感觉；再比如我们曾在开阔的地方凝视远处的地平线或者海平线，那时的安静平和之感也可以被照片中的同类线条所唤醒。

可以说线条是构图的第二步，我们解决了焦点的问题之后，接下来就可以考虑如何寻找画面中的线条了。

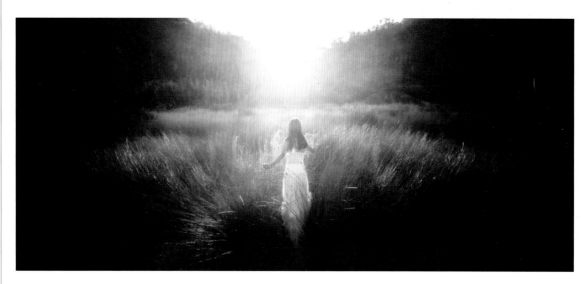

上图拍摄于日落时分，在完成另一组作品拍摄之后，返程途中经过画面中的一片草地，看见太阳在山石夹缝中射出最后的几缕光芒，很有规律地在草地上散开。强烈而直接的阳光与石山的阴影形成了鲜明的对比，仿佛是有发光的东西在远处炸开。这个场景让我产生了一个很简单的拍摄想法：日落的太阳以及光照形成的线条指向人物，营造出人物沐浴在光线中的氛围。

实际上让人物进入画面之后，我发现光芒形成的辐射线条从日落方向分散到草地的各个方向，即使有一束光集中在人物身上，其他光线也会干扰画面中两个焦点（人和太阳）的联系。我意识到与其寻找一束光来引导观众视线，不如让所有的线条都集中在人物身上。于是采用了中心构图，调整相机高度，让太阳靠近人物又不完全重合，阳光在草地上洒下的线条正好集中指向人物的头部。也正是因为线条的指引作用，画面的焦点变得格外显眼和突出，也获得了较强烈的观看效果。

如果说上图运用了线条的指引作用的话，下面一张照片则更多地利用了线条给我们情绪带来的影响。

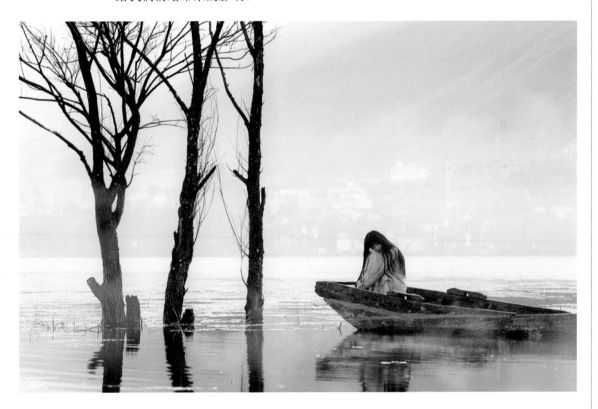

照片拍摄于云南洱海，湖边一排排的树算得上当地一大特色景观。我在出发拍摄之前就早已对此十分着迷。因为树木的线条往往可以给人带来"生长""生命"的感觉，这些线条在枯树或者冬季叶子落光的树枝间格外明显。当这些树出现在水中的时候，回避了常规树林环境中的地面杂草和背景里的其他树木，毫无干扰地展现出本身的线条。

靠近这些树的最好办法无疑是坐船，我租用了当地居民的一条小船后拍摄了上面这张照片。构图的时候刻意将船尾放在画面以外，让船身的线条从最右边指引我们看到人物（倘若整条船都出现在画面里反而难以起到这样的效果），水中三棵树整齐地排列却自由地向上生长，为画面增添了生命的气息。最后降低相机的高度，让最远处的水平线进入画面中间区域，一条笔直的线烘托出照片的情绪——"安静"的

基调。

听了我上述讲解，可能有朋友会觉得线条的情绪十分"玄学"，难以找到一个客观的判断标准。倘若愿意去刨根问底，不妨搜索一下"情绪线"这个关键词，定可找到大量设计领域的相关理论。但是切记不可对情绪线生搬硬套，最好的学习线条情绪的办法就是在生活中多观察事物的线条，思考它们给你和其他人带来的情绪，在凝视水面微波起伏的时候感受波浪线条的温柔；在仰望城市林立的高楼时感受密集线条的压力。虽然人各有所好，但是对一些普遍事物有着相似的反应。在发现一些特定的规律之后，你会产生对某些线条的普遍或独到的理解。此时你已具备对线条情绪的基本认知了。接下来的运用过程同样需要融入思考和判断，让多种线条和谐相处，发挥它们对内容的指引或渲染作用。

光影

光与影在画面中是以明度的方式表现出来的。一束光照亮了物体的某一面就形成了该物体的亮部，明度较高；未被光照覆盖的区域则成为暗部，明度较低。明度的变化可以把物体分为不同区域，同样也可以将整个画面进行分割。这种光影的分割效果对构图而言至关重要，因为它决定了观众对内容的观看顺序。

我们都知道，光对动物生存的作用极大。向日葵为了光合作用每天努力朝向太阳，飞蛾因为把光源作为导航坐标而葬身火海，人类依靠可见光辨别物体才发明了种种照明方法，我们是如此向往光明，以至在开夜车的时候碰到对面亮着远光灯的来车都忍不住想往上撞。眼睛是我们搜集周遭信息的工具，明亮意味着可见信息，光照不足则无法获得信息，换言之，对眼睛而言，阴影中的物体是不存在的，因此我们的视线会自发地寻找明亮的东西。那么在观看一幅画面的时候，我们也是首先看到其中较为明亮的区域。

依此类推，我们会首先看到明度高的区域的发光物体，然后是被光源照亮的物体、物体的亮部、中间明度，最后是暗部。比如在观看我拍摄的下面这张照片的时候，相信大家的目光会首先聚拢在画面偏右上方的区域，然后看到火把、人物、海浪和礁石，最后细细品味的时候还能发现远处天空中的云层以及礁石暗部的细节。图中用光影构图的方法来确立焦点的地位与画面的节奏，这也是我在入夜时才开始拍摄的目的。倘若在白天拍摄的话，该场景会显得十分杂乱，因为日光照亮了画面中大部分区域，观者会不分主次地看见杂乱的礁石，石头上斑驳的纹理中掺杂着发白的螺蛳贝壳，拍打在礁石上的浪花以及涌上石头的泡沫，它们的线条非常杂乱，既不能作为引导线也不能分割画面，人物也会在这一片混乱中被环境吞没。

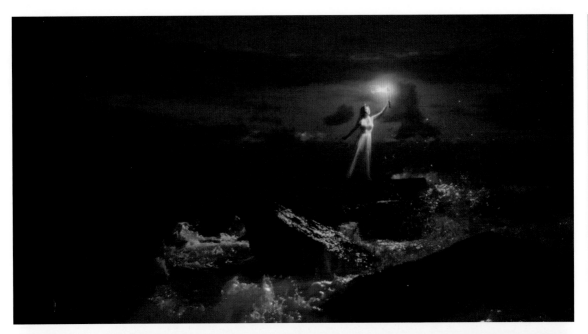

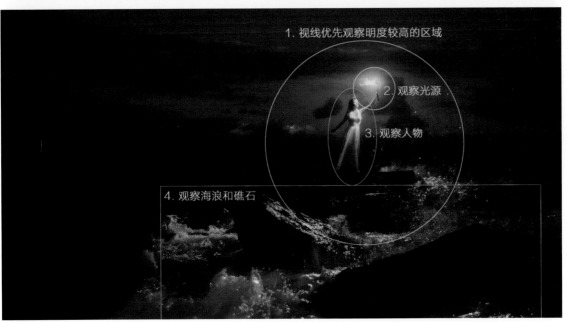

　　除了寻找亮部这个特性以外，我们的目光还习惯于发觉环境中明度变化的异常，比如在雪地里被风吹掉了一顶黑帽子，那么我们一扭头就能精准地找到，倘若被吹飞的是白帽子，可能它很快就会消失在茫茫雪地中。我们同样需要利用这个特性来安排画面中的光影。

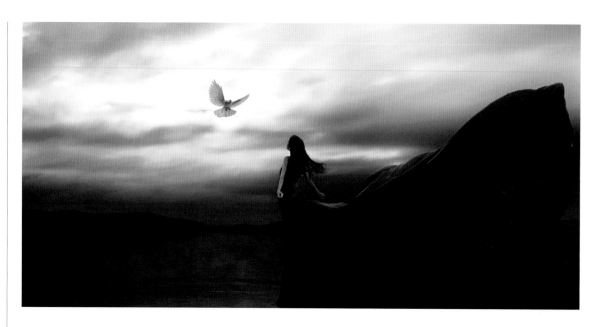

在上文提到的这张图片中，我将主要焦点"鸟"放在画面中较亮的区域的做法就是源于上述道理。虽然鸟本身明度并不算高，理论上视线不会第一时间集中到鸟上面，但是会首先放在较亮的天空上，天空中的云散布在每个角落并且按照从左下到右上的规律运动，我们的目光对这种常见的规律并不感兴趣，它会进而搜索规律中的异常，此时我们便会发现这个明度和形状都与周围环境相差甚远的鸟。这和在雪地里找黑帽子是一样的道理。

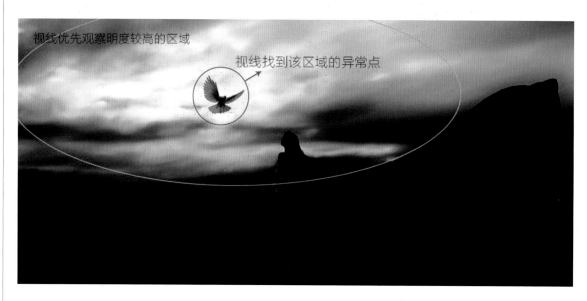

明度的反差能表现焦点，那么也就意味着反差越大，焦点越明显。《Fly to you》的第二张图中，虽然鸟和人物都同样是用高明度背景衬托低明度主体，但鸟和背景的明度反差大于人影和背景倒影的反差，我们就会优先看到鸟。

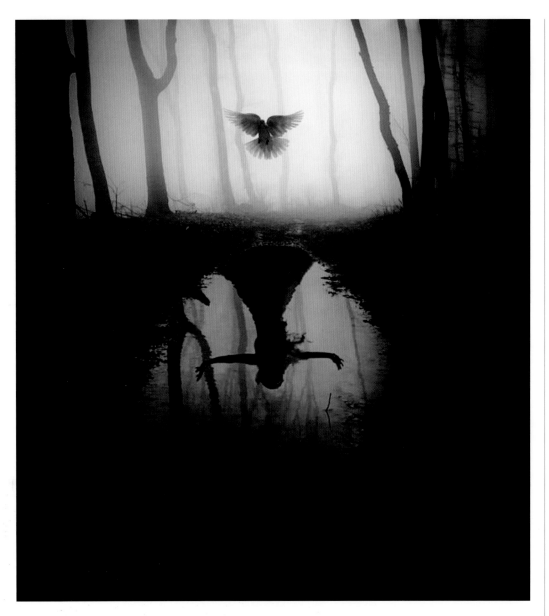

　　光影在构图中的作用与我们的观察习惯有直接关系，一方面我们习惯于在明亮的区域寻找信息，另一方面习惯于寻找反差最大的区域。这个特点不仅能够让我们获得拍摄构图上的启示，还可以作为后期修图思路上的参考。譬如在一张突出人物的环境人像中，不宜将环境反差加得高于人物和周围的明度反差，否则容易让观众的视线过多地停留在环境上而忽略重点；同样，在肖像照后期处理的时候，眼睛明亮十分重要，而且该区域的反差不能低于其他区域，如果因为磨皮太重导致眼睛反差降低的话，观众的视线就很容易被黑头发或者鼻孔所吸引。这两个看似荒诞的失误其实早已屡见不鲜，我们在修片时的个人情感和疲劳非常容易吞噬原有的理智，只有时刻将自己放在观众的角度去思考才能把握住要点并避免失误。

色彩

我们最后要谈到的一个构图要素是色彩。许多人将色彩视为增添姿色的东西，选择全靠意识，搭配全靠第六感，倘若没有过人的天赋和色感，恐怕大多数人都要在这个随意的配色环节上栽跟头。

或许将色彩和构图联系在一起有些抽象，但是它们的联系绝不牵强，看完上文讲述的光影对构图的作用之后，相信理解色彩与构图的关系并非难事。色彩和光影一样，可以将画面分为不同区域。哪怕是留意观察一下我们生活周围的环境都能发现特定场景下的色彩规律：日落时分，晚霞被金黄色的太阳染成橙色，再由橙色向天空的另一边渐变为蓝紫色；与此同时，地面上被阳光照亮的区域也被染上了浓郁的橙色，而背光面则看起来略微发青发紫。这个画面首先被光影分成两个主要的明度区域，再由色彩加强了这两个区域的反差感。

色彩除了随着明度将画面分区以外，自然界中固有的色彩也会产生这样的效果，树木的绿、山川的青、天空的蓝都占据着自己的位置。人造光亦如此，白炽灯的暖、路灯的冷还有城市街道上川流不息的车灯，七彩斑斓的广告牌都在给周围的环境染色。

下面这张照片拍摄于城市不远处的一个山头上。从高处俯视，可以清晰地看见夜晚的色彩随着城市的灯火而变化，远处温暖的灯光渗透进空气中，将城市上面的天空也染成了橙色，再逐渐变成夜空原本的深蓝色。近处人物和岩石在灯光的渲染下出现了橙色的边缘，而大部分暗部区域依然保留着几乎察觉不出来的青色和蓝色。色彩将这张图分成了远、近两个区域，远处的暖和近处的冷，色彩的巨大反差让城市看起来更加遥远，光影和色彩的反差同时加强了画面的立体感。

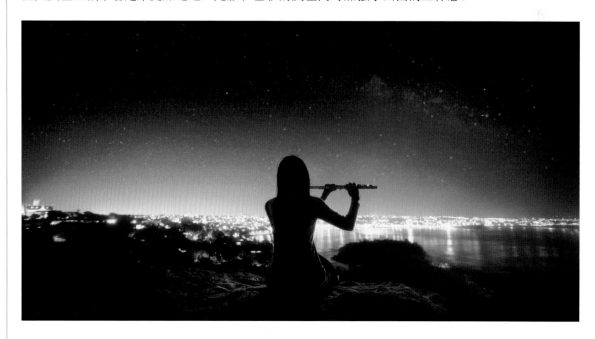

　　除了拉开远近的距离，增强立体感，色彩还能起到强调焦点的作用。下图拍摄于太阳被山峰挡住但尚未完全落下之时，山体背光面呈现出青色和蓝色，它在水中的倒影将水染成同样的颜色，一起占据了画面的大部分空间。焦点所在的暗部则由于木船原本的色彩而显现出低饱和度的橙色。我们在一大片青色中寻找一点橙色就像在雪地里找黑帽子一样简单，因此观众的视线也能很快地聚拢在焦点附近。

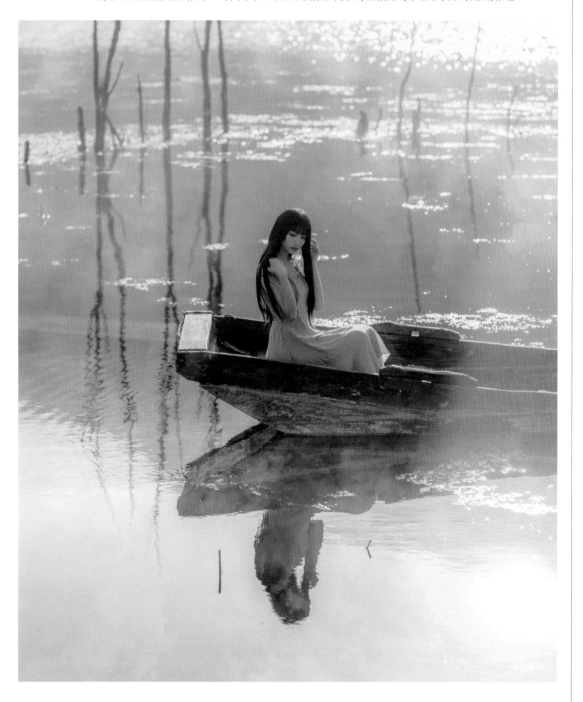

　　在利用色彩构图的时候绝对不能忽视色彩和光影的紧密联系，毕竟光产生颜色，光源的颜色也会影响物体本身的色彩。例如让人物穿上灰色的衣服站在橙色的背景前拍照原本可以让人物非常突出，但给人物布光的时候使用的光源色温太低，颜色发黄，那么灰色的衣服被染上黄色之后可能就无法和背景产生较大的色彩反差了。

　　色彩在构图中有一个与众不同的特点，那就是它可以被我们人为地去掉。大多数情况下一张照片中都少不了焦点、线条和光影，但对于某些作品而言，去掉色彩无伤大雅，甚至能获得更好的效果。比如一张线条布置格外强烈的照片去掉色彩之后反而能突出线的力量；一张光影效果强烈的作品去掉颜色也能凸显出其影调上的优势；还有一些内容高于一切的纪实照片，转为黑白色之后，故事的表达更加直接。这个特点也导致许多人在照片色彩不佳的时候往往会选择调成黑白色以彰显所谓的"逼格"。对于一张配色失败的照片而言，变成黑白色确实可以规避错误，但或许对于照片而言则是更大的损失，就好比为了避免违章罚款而不去学开车，为了避免摔跤而卧床不起一样属于自暴自弃。我们需要非常强大的理由来去掉画面的颜色，如果不是为了突出照片中某个高于一切的特点的话，我建议大家利用好色彩，不要轻易将其转为黑白色。以规避色彩错误为目的将照片转为黑白色的做法不如直接将它丢进垃圾桶。

光影效果强烈的图片转为黑白色之后效果依旧出彩

光影效果弱的图片转为黑白色之后效果也会大打折扣

我们始终要明白，利用色彩布局来构图和其他任何一个构图要素的最终目的都一样，那就是用某种方式突出焦点，把握好这个最终目的去思考颜色的布置，才有可能从拍摄这一步就避免"逼格不够黑白来凑"的毛病。

强烈的构图方式

在本章的开头，我曾建议大家寻找"强烈的构图方式"，接着从焦点入手，逐步介绍了线条、光影和色彩在构图中的应用。或许已经有人在我的叙述中察觉到，构图的"强烈"与否是由下述几点决定的。

（1）焦点是否突出。

（2）线条是否能与焦点产生某种关联。

（3）光影是否能烘托焦点。

（4）色彩是否能烘托焦点。

总而言之，构图中一切的一切都是为焦点服务的，因为焦点是画面内容最核心、情感最强烈以及冲突最激烈的部分。如果大家看过《霍比特人：五军之战》的话一定无法忘记电影中"为国王而战"这一幕。

如果这个场景同样给你带来了巨大的震撼的话，你必定能够明白在构图中需要做的，也是将画面一切元素都"烘托"焦点，让观众在看到画面的时候就无法自拔地沉浸在其内容之中。

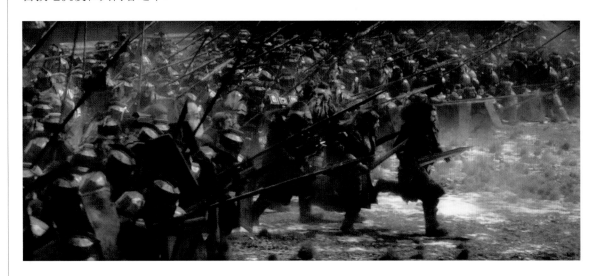

（电影片段）

　　然而遗憾的是，即使我们明白了上述道理，也未必能够确保构图的时候每一个元素都精确地完成它的使命。比如有时候环境中的线条和情绪格格不入，阳光没有出现在理想的位置上或者模特非要穿红衣戴绿帽搞坏你精心布置的场景中的色彩和谐。于是当作品最终效果不佳的时候，我们嘴上给自己找种种理由为自己的懒惰开脱，心里却忍不住默默失望，久而久之养成懒惰的习惯，也降低了对自己的期望。

　　曾有一位摄影师朋友耐心地向我咨询拍摄方法，当我质疑他对场地的选择的时候，他却表示怕麻烦不愿意换场地，到了拍摄地点才发觉达不到效果，最后草草拍完，再也没来找过我。或许我的摄影经验不一定能确保每次拍摄都获得成功，但至少可以知道怎样的计划是注定失败的，这个故事告诉我们的道理是：一张成功照片的构图是一定要"不择手段"去完成的。

　　有几位执着于拍摄海景的朋友，他们为了找到一个完美的构图可以在凌晨长途跋涉，攀爬陡峭的山岩，蹚过齐腰高的海浪，为了抓住最佳拍摄时机会去研究天气、月相、星相乃至潮涨潮落，再把行程精确到分钟；他们还会多次去同一机位拍摄，只求不断完善同一个场景。他们至今还保持着相当高的拍摄欲望，就是因为他们永远会去追求更完美的构图。我也曾像他们一样疯狂地追求完美，在毫无登山经验的时候也会为了一个特殊的视角而摸黑攀岩。虽然也后怕过，但并不认为那是一件愚蠢的事情，因为最优秀的作品往往就是在最愚蠢的激情驱使下投入大量精力和资源而获得的。

　　即使是如今，我依然会为了一个完美的构图而反复拍摄同样的照片。下页图一共拍摄过三次，要么是因为场地背景不合适，要么是因为草地的高度或者密度达不到理想效果，于是一套图从秋天拍到冬天，跑遍了荒郊野岭才达到了相对满意的构图效果。而实际上我对这组图依然不满意，计划着今年继续拍摄。

　　我说过强烈的构图方式是在线条、光影和色彩集中突出焦点的情况下产生的，但更重要的是我们达到这一效果的强烈欲望。构图中那些让我们不满意的问题总会有解决办法，场景不合适可以另找场地或者自己动手改善；光影不好可以择日再拍；模特与道具也都是多花费金钱或者时间投入就可以完善的；而将这一切构建到画面中的技术与意识也可以通过反复尝试来提升。强烈的欲望是决定强烈的构图的最终要素，当你想带着偷懒的想法去拍摄一组照片之前，或许应该问一下自己：是否真的想拍？是否真的有必要去拍？

个人的构图倾向

　　构图作为一种表现手段，有许多种不同的表现模式。但是构图一定要服务于内容，倘若某位摄影师特别倾向于拍摄某种内容和题材，那么他的构图往往也具有很强的个人特点，或者可以说他在长期拍摄某种风格的作品中养成了自己的构图习惯。遗憾的是，许多接触摄影没多久的朋友会对这种习惯产生误解，以为摄影师要永远追求变化和突破自我，却忘记了找到自我才是摄影真正的归宿。但是我们在讨论寻找个人构图倾向之前必须明白，在达到这一目标之前我们需要尝试一切可能接触到的构图方式，发现自己在长期拍摄中反复用到并且获得成功的构图习惯，然后让这些习惯稳定很长的一段时间后才能决定是否在此停留。倘若让一个不切主题的构图方式成为习惯的话，无疑会成为今后创作的"短板"。除此之外，我们自身的信念

和追求也不是一成不变的，贝多芬在失聪后达到了创作巅峰，鲁迅在乱世中弃医从文，随着经历的变化，"自我"也会发生变化，但是切记，我们是为了寻找自我自然而然地产生种种不同的创作倾向，而不是为了改变而去改变。

那么怎样的构图倾向可以说是具备了"个人"的特点呢？我们不妨在此品味一下摄影史上几位著名艺术家的作品，看看能够从他们的构图中发现什么共性。

曼雷

曼雷是超现实主义艺术家，除了摄影之外，他还擅长绘画、拍摄电影和雕刻。在成为摄影家之前，他曾从事抽象画，他没有介意传统绘画在当时至高无上的地位给摄影带来的威胁，而是巧妙地吸取二者的优势，将他的创作推到某种极致。作为超现实主义创始人之一的安德烈•布勒东将曼雷称为"前超现实主义者"，认可了他在该流派上的贡献。

曼雷的超现实主义创作风格在马歇尔•杜尚的达达主义影响下逐渐形成。和他的前辈们一样，曼雷也认为艺术作品的创作动机比艺术作品本身更加重要。对他而言，摄影是联系艺术和生活的纽带，它可以用于记录雕塑，尤其是那些脱离了照片就无法产生意义的雕塑。

曼雷对摄影的态度让他在构图上主要以呈现主题为目的，而他的超现实主义题材又要求作者以传递观念为出发点，将主题放在至高无上的位置。因此浏览他的作品的时候，最直接的感觉就是画面里的东西非常简洁，没有华丽的场景和奇特的视角，经常是一个人、一件物品或者动物将画框挤得满满的。仿佛作者双手捧着画框里面的内容贴到观众鼻尖上说："嘿！看这里，这就是我的想法。"曼雷的构图倾向在《泪珠》这幅作品中表现得淋漓尽致。

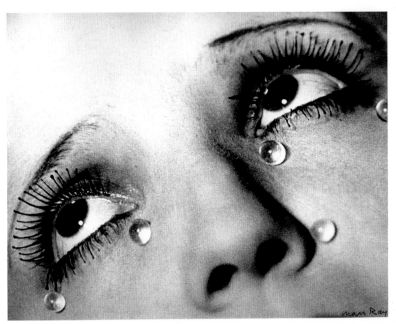

作者：曼雷

电影剧照般的大特写画面给我们带来了强烈的视觉冲击，夸张而清晰的睫毛之间，两只美丽的大眼睛向上仰望，那感伤惆怅的眼神，那大到夸张的泪珠，让我们内心为之震颤，不禁思索：为何如此忧伤和绝望，是生

活陷于困境？还是爱情走到了绝境？曼雷为了取得这样强烈的情感效果，突出泪珠，并没有真正去拍摄泪珠，而是找来五粒玻璃球，在合适的布光下拍摄，其效果比真泪珠还要动人、漂亮。在我解释完上面照片之后，你或许对照片产生了全新的认识，或许产生了共鸣。然而在画面强烈的情绪渲染面前，无论多华丽的辞藻都显得苍白无力。因为作品的表现方法非常强烈，以至触及人们内心最原始的情感和思想却难以用言语解释清楚。

这种强烈感不仅在于巨大的玻璃泪珠所产生的效果，而且曼雷在拍摄的时候将相机尽可能靠近人脸，让人物面部不多不少恰到好处地填满画框，我们看不到任何干扰主题的元素出现在画面中，只有一张脸和巨大的泪珠。这种构图风格在他其他的作品中也有所体现，他的照片大多采用普通的观察视角，让摄影师处在观众的位置去记录物体，再让焦点尽可能放大，把其他干扰元素挤出画面之外，这种强烈的构图讲述着曼雷的创作意图，也成为他个人的构图倾向。

亚历山大·罗钦可

如果要谈摄影师个人构图倾向，那必然无法回避提及亚历山大·罗钦可的作品。罗钦可是构成主义的三位创始者之一，他的经历无不体现其"官方"的身份，而他的创作又强调着他的离经叛道。他出生于贫农家庭，拥有在苏联政治背景下纯正的"社会主义血统"，在学习阶段就以前卫的绘画广受赞誉。他曾服务于苏联艺术部门"人民启发委员会"，也是"新艺术博物馆"的馆长，并且在应用艺术学校任该校技术学院的院长。但是罗钦可在苏联强势的集体主义浪潮下提出激进的"自我观点"，一度遭到官方的批判。在 1923 年，他发表了惊人的言论——"绘画已死"，他认为艺术家应同时具备画家、设计家和工程师三重任务，而只有摄影能回应所有未来艺术的标准。他还写道："一个人在摄影时要拍摄数张不同的照片，从事物的不角度不同的情况出发，应该像从周围观察而非像从同一个钥匙孔看了一次又一次。"

亚历山大·罗钦可拍摄的《莫斯科一角》

罗钦可的摄影作品从不同角度去观察事物，一改当时大多数摄影师"端平相机"的拍摄习惯，他的照片不是仰拍就是俯拍，要么用各种倾斜角度来拍摄原本平稳的事物。他的《莫斯科一角》即可视为典型作品，该照片既用上了倾斜构图，又属于俯视视角。可能第一次观看的人会对这种失衡感到头晕失重，仔细观看之后也无法发现内容的惊人之处，既看不到布列松所说的"决定性瞬间"，也找不到强烈的特征。或许罗钦可的构图更多是在做试验，偏重于通过改变照片形式来表达自己的立场而不是直接通过画面内容来达到这一目的。罗钦可对他的构图方法作了如下诠释："为了指导人们以新的视点去看事物，必须先拍相当普遍的物体；以完全不期然的角度的位置去拍他们熟悉的东西，而以一系列不同的观点去拍摄他们不熟悉的事件……""……而描述现代生活最具教导性的观点，是那些由上、由下的在对角线上所拍到的照片。"

在我们担心看不懂罗钦可的作品内容的时候，他正用独特的构图方式传达自己对待摄影的立场。他的作品一直以来都饱受争议，也难以被艺术摄影家所接受，但是伴随着他独特的构图的是他意味深远的用意，构图依然是服务于他的焦点，只不过他的焦点不在内容上而已。

不论是贴脸拍照的曼雷还是"拿不稳相机"的亚历山大·罗钦可，他们都在长期的实践和摸索中形成了一套适合表达个人艺术诉求的构图模式。我们在学习摄影的过程中可以轻易地去模仿前人的构图，甚至可以依样画葫芦，但我们难以保证模仿的构图可以完全表达另一个内容，因此这样的作品往往看起来"缺乏灵魂"，也就是缺乏形式与内涵的联系，或者毫无内涵。因此我必须再次强调，构图是在思考"如何表达内容"的过程中形成的，缺乏这个思考过程的构图必然是抓不住重点的。而我们找到个人构图倾向也需要长时间的探索与实验，更需要培养出坚定的艺术追求才能逐渐实现，逐步向"自我"靠拢。

用构图展现创意

我用了很大的篇幅来描述构图的方法，是因为构图是摄影中最重要的一步，它既包含了一切技术，也能告诉观众照片的主题。如果说主题是"灵魂"，那么构图就是"躯体"，不论灵魂是善良、邪恶、悲愤还是绝望，都需要靠躯体表现出来。同样，一张没有"灵魂"的照片，其构图也就没有依据，只能流于形式。

创意，是那些能让人眼前一亮的主题或者构图。人们评价一张照片有创意无非就是在夸它主题有趣或者表现形式出人意料。我们很难看到主题和构图都充满创意的作品，就像我们很难让自己性格完美、充满智慧且外貌迷人一样，其他人只会记住我们某个时间段里最显著的特征，可能是我们的肤色、眼睛，也有可能是我们的成就或者暴脾气。

这并不是一件坏事，拥有能够让别人记住的特征总比平庸的无法给人留下印

象要强。照片也是如此，没有必要追求各方面都充满惊喜的作品，因为一个惊喜总会冲淡另一个惊喜的效果。当你的主题创意很好的时候，你需要找到恰到好处的构图来展现主题而不是抢风头，同理，当主题比较普通的时候，你就需要在构图上下工夫，用更吸引人的方式去展现这个主题。

那么我们先来谈一谈如何用"恰到好处"的构图来展现主题的创意吧。

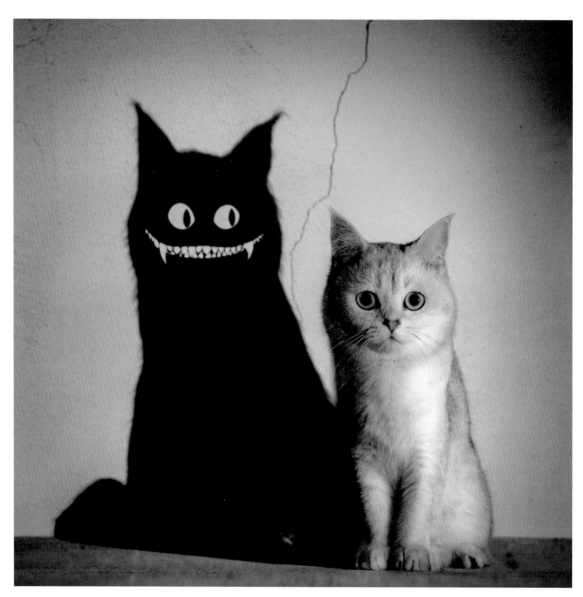

在上图中，我们只能看到一个桌面，一面有裂缝的墙壁，端坐着的猫，从45°方向照过来的灯光和猫身后露出诡异笑容的影子。在构图上，我没有用任何"花拳绣腿"，两个最基本平面的组合加上一个最基本的灯光，配合端端正正四四方方的画面，构图技术含量几乎为零。

　　华丽的构图无疑会对这张照片造成巨大的损伤。试想一下，如果我把场景换成漫天繁星，前景加上美丽的倒影，再赋予其丰富的颜色，最后再来一个45°斜构图，那么这张图是否真的增添了光彩呢？

　　恐怕有一点常识的人都能感受到修改过的作品是多么滑稽。对于一张内容创意充满趣味的照片而言，多余的构图创意都是干扰。一般而言，内容创意越强，构图创意就越需要弱化。将这张图的构图简化到只剩最基本的空间和纹理元素也是为了让内容创意跃然眼前。在这样的主题下，平凡的构图与之前强调的"强烈的观察方式"并不矛盾。因为它同样最大限度展现了主体突出了主题。换句话说，"平凡"的视角，在这种情况下正是最强烈的观察方式。

　　就像马克·吕布这张震惊世人的作品一样，没有低角度大广角来表现所谓的"张力"，也没有华丽的大逆光来烘托光影，主体左右排列，不需要的都丢到画面以外。正是这种构图的平凡，带来了如身临其境般的感觉，也正是这种感觉，产生了超越一切的"强烈"。

　　但是大家也切莫误以为拍摄创意题材就一定要越简单越好，以为直接找个墙根拿手机拍一下就好了。要知道并不是每个主题创意都能强烈到可以脱离视觉效果而存在。绝大多数时候，内容创意不一定能够自己脱颖而出，我们需要用更有趣味的构图方式来展现内容。

构图的趣味——留白

　　有时候一些构图本身就是创意的主体，在这种情况下，摄影师不一定会追求内涵的深刻，反而将有趣的构图视为需要着重表达的"特征"展现给观众。

　　留白就是一种有创意的构图方式，极简主义摄影非常注重留白对构图的作用，这也是极简主义摄影师让画面产生意义的关键手法。

　　留白也是一个非常难用好的构图方式。如果你单纯把画面中的某一部分空出来而无法产生意义的话，那就是单纯的空白，会让画面失去平衡。

　　我认为一张照片里每一块区域都必须有存在的意义，都必须和其他区域产生联系。没有产生联系的留白，不如不留。

　　在绝大多数情况下，拍糖水片不需要大尺度的留白。大家都喜欢让主体充满画面，毕竟大部分人看糖水片只是图模特的颜值。有时候充实的画面也适用于一些情绪比较安静的题材上。留白容易产生巨大的反差感，会大幅度提升画面的戏剧效果，在安静题材设定下就会显得画蛇添足。试想一下，如果上面这张图上边多出一块空白区域，是不是会显得很多余。如果照片里的故事在一定范围内就已经结束了，那么其他区域就是纯属浪费，甚至会干扰主题的表达。

　　刚刚说了，留白会产生强烈的戏剧感，那么我们就可以将留白构图用在情感比较激烈的作品中。

　　比如上面这张图片，左边一块空白看起来没有内容，但实际上我们需要给飞鸟留下足够的空间去继续飞行，所以应适度地留一块空白。

　　再比如左边这张图片，人物上方留出大量空间并不完全是为了拍到更多的雨水或雪花，而是需要给人物面朝的方向留下空间，体现出人物情绪和环境互动。

　　所以我们可以得出这样的结论：留白是为了给主体或者故事的某种延伸留下空间，这个空间看似空白，实际上很充实。

　　但是留白也要注意控制尺度，不要超出主题所需求的范围。

　　下面这张图为了体现黑暗的深渊，在人物下方做了大范围留白处理。理论上如果要强调这种危险，我们可以将这张照片无限向下延伸，但是主题也会随着画面的扩张而减弱。

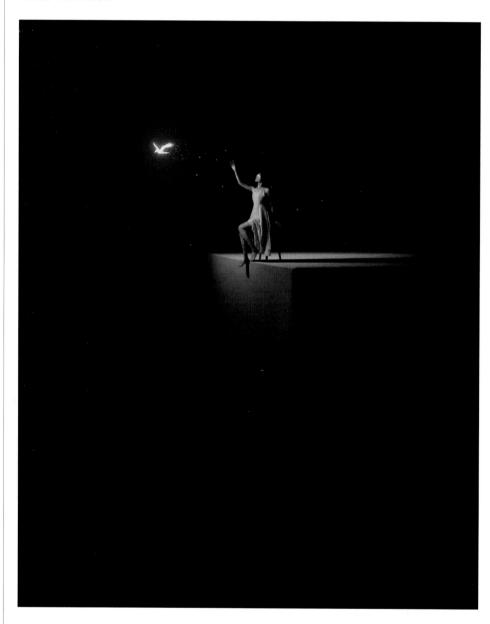

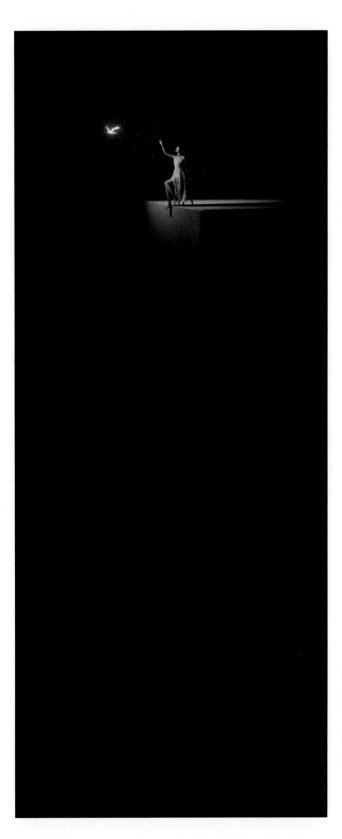

照片能表现的东西很有限，所以我在构图的时候，一方面给出留白，另一方面限制留白范围，确保照片中的人物和飞鸟清晰可见。

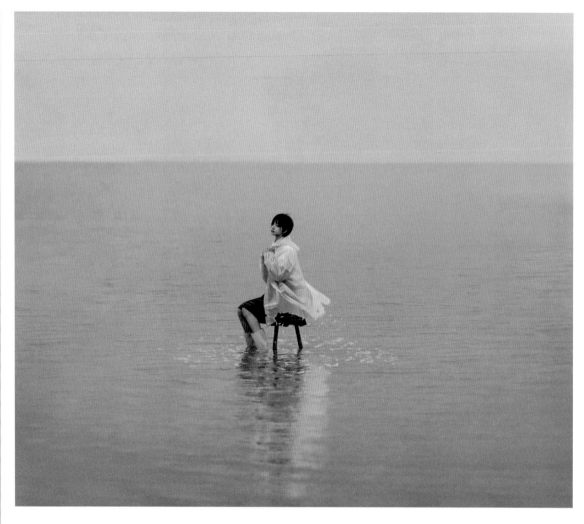

上面这张作品也是同样道理。我可以无限扩张四周的留白来强化孤独感，但如果主体小到看不清楚，那么留白也就毫无意义了。

总之，我们要根据作品的情绪和内容需求来思考：是否需要留白？该往哪个方向留白？留白的范围到底要多大？

一些错误的构图思路

黄金分割与三分法

一切以画面中不存在的线条来控制构图的行为都是愚蠢的。用数学领域的黄金分割法来控制构图更是可笑至极。

　　相信大家在刚开始学习摄影的时候接触了不少教程和文章，这些教程和文章往往都急切地向你灌输黄金分割法的妙用，鼓励大家把主要内容放在黄金分割线或者其交点上。他们还会告诉你古希腊人在研究数学的时候发现了这一特性，可以表现和谐，是广泛存在于自然界的一种现象，是人体各个部分的比例，也是人类的视觉焦点。然后再列举说明《蒙娜丽莎》的脸是黄金矩形，《最后的晚餐》也使用了该定律。

　　但是他们在教程中夸夸其谈的时候却浑然不知黄金分割是作为一个数学现象被发现的，也仅仅只是一个数学现象而已，或许自然界中有些东西恰好落在黄金分割的位置附近，但大自然在万亿年的演变中并没有哪位造物主用尺子量着去修正生物的进化方向。而最初将黄金分割应用到艺术上也只是源于一次误解。1799年马里奥·里维奥写了一本关于黄金分割的书，将黄金分割与方济会修士卢卡·帕西奥利的学术发现联系在一起。而帕西奥利本人并不赞同将黄金分割运用到艺术上，他于1509年编撰的《神圣的比例》反而更加推崇公元前1世纪的建筑大师维特鲁威的系统合理比例。只是因为帕西奥利与达·芬奇是好朋友，而达·芬奇的一幅名为《神圣的比例》的插画让人们以为达·芬奇就是因为使用了黄金分割法才能创造出优秀的作品。

达·芬奇《神圣的比例》

在 18 世纪之后更有一些人用统计学的方法将黄金分割比例关系扩散到音乐、绘画、雕刻、建筑等各个领域，虽然在这些始作俑者里面难以找到真正的艺术家，但这个理论却像流感病毒一样飞快地扩散开来。人类是懒惰的动物，总是想着用简单的定律去理解复杂的现象：网络上随处可见试图用一两句话概括大智慧的"大师"，现实中也不断有人用几个词语来给别人贴上标签，难得有一些具有探索精神的人用科学的方法去理解现象，但他们的论述却再次被淹没在懒惰和无知之中。因此，黄金分割这个"懒惰"的方法顺理成章地被世人所认同。

或许对于一些人而言，$(\sqrt{5}-1)/2 \approx 0.618$ 这样的黄金分割表达式都难以理解和应用，于是干脆进一步简化成三分法，也就是将画面分为横竖三等分，利用这样四条线来进行构图的方法也被称为井字构图，线条交叉的位置被认为是视觉的兴趣中心，应当把焦点放在此处。介绍到这一步，可能聪明的你已经发现黄金分割并没有和三分法的线条重合，如果黄金分割是视觉兴趣中心，那么三分法则不是；反之亦然。可笑的是，就是这样两个互相矛盾的理论被许多人认为是同一件事。大量文献中充斥着"黄金分割又名三分法"这样的开篇论述，可见作者完全没有去考究这两个名词的真正意思，盲目地承担着一个错误理论的传教士。

用黄金分割或者三分法来解释视觉兴趣中心毫无根据，那么人眼的视觉中心到底在哪儿呢？如果我们看到一个缺乏重点以及规律性很强的东西的时候，就像一个没有任何花纹的皮球、一张空白画布、天空中的一朵云或是远处均匀起伏的山川，我们目光会停留在它们的中心。但如果我们看的物体能够让我们察觉到它们某一部分比其他部分更重要的话，我们首先会去找到这个重点，比如看到远处的一个人影，我们首先注视的是他的头部，等他走近之后，我们会立刻关注到面部，再近一点，则会盯着他的眼睛。如果走过来的是个没有头的人，那么我们的目光就可能会有三个选择：第一，消失的头部的位置，因为该处的异常让我们感到强烈情绪；第二，身体的中心部位，因为此时人物缺乏重点；第三，身上某处新的重点，比如有动作的手或者脚。这不是恐怖故事，而是构图方法，有时候让事物的某个重点消失也能产生独特的效果。

除了观众固有的视觉兴趣点外，我们还可以利用画面里存在的线条引导视线，让观众的兴趣点与照片内容的焦点重合，在此之前我已提过，我们根据主题和焦点需求来调整机位，布置环境，让线条之间以及其他元素之间产生联系，这才是正确的构图方法。我们在学习作品构图的时候，也需要综合分析其主题、焦点和其他元素的关系。

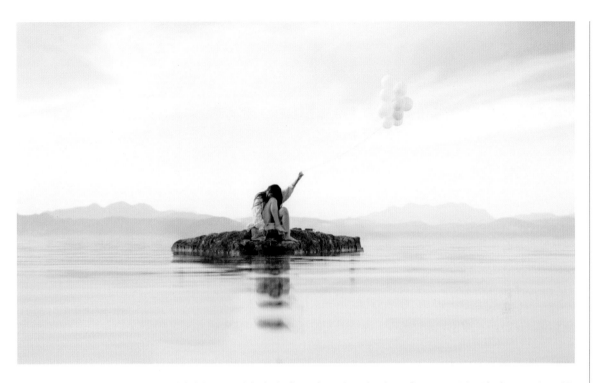

　　以上图为例，画面中有六个元素：人、气球、礁石、云层、湖水、远山。假设我们对这些东西的位置有绝对的控制能力，那么理所当然地会将这些东西在脑子里以 3D 的方式安放好位置，并且暗示自己每个物体的质感和物体间的距离，但是拍照的时候，我们只能以固定的透视关系选取一个角度进行拍摄，留下一张 2D 的照片，如果不能很好地表现质感和距离，那么这一步可能会让画面失色不少，毕竟 2D 的空间感比不过 3D。也就是因为这个思考方式导致了有些朋友在构思的时候画面感觉很完美，一到实地拍摄就发现不管怎么构图都无法实现脑海中的美景。但是我们对此并非无能为力，因为摄影的魅力就在于用特定视角来表达内容，限定了画面范围就更容易找到重点，合理的构图能让焦点格外突出，甚至超过 3D 画面的效果。

　　那么在这张图中，倘若让人物成为焦点的话，最有效的方式就是将人物放置在画面正中间，调整相机高度，让远处明度较低的山出现在人物身后，衬托明亮的衣服；明度较高的天空则衬托黑色的头发。但是风将气球吹向画面右边，这样一来，中心构图就显得失去平衡了。

　　为了平衡，我将画面往右边略微移动，让人物处在中心偏左的位置。但是不宜偏离太多，因为人物和礁石所产生的分量远远大于浅色的气球，偏移过多会让画面重心倒向左边，使画面右边显得太空。

　　此时可能有人会觉得这样构图很合适，因为右边可以视为留白。但请务必注意，留白不等同于空白，需要引导观众发挥想象力"脑补"该区域的内容，从而让画

面平衡。但是此图中的故事范围仅存在于人物和气球之间，并不由人物延伸到气球再延伸到右边的空白区域。所以右边不宜出现大范围毫无内容和想象的空白。

最终构图平衡了人物和气球，让人物左手伸向气球方向，形成引导线，将观众的视线从人物身上引导至第二个焦点：气球。

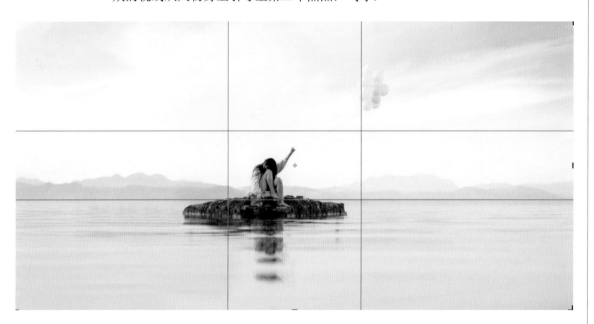

　　无论是用黄金分割法还是三分法，都无法解释这张照片的构图，水平线设置在黄金分割线附近的情况也只是我在平衡画面上下分量的过程中自然而然的产物，绝非为了迁就黄金分割线而刻意为之，倘若气球高度发生变化，水平线自然也得偏离黄金分割线。

　　希望上述讲解能够让大家明白构图的复杂性，我们不能只通过考量画面中的一两个要素做出最终的构图，必须综合考虑画面中的焦点、线条、光影和色彩各自所处的位置，根据主题需求，要么让画面元素以某种方式在视觉上平衡，要么发生冲突产生矛盾。用画面中不存在的线条去规定构图方式是十分荒谬的做法。

初学者的最爱——斜构图

　　我们在构图上总是有一些坏习惯，斜构图就是其中之一。虽然不是说任何斜构图都有罪，但是毫无章法的斜构图似乎已经成了遮羞布，在缺乏构图能力或者条件的时候，我们常常会选择这个看似有效、实则无理的方法来掩饰自己能力的不足。

　　使用任何构图方法都需要有充足的理由，目的都是达到切合主题的效果，斜构图也不例外，合适的斜构图一定是符合我们本能的观察规律的。

　　寻找平衡是动物的本能，一旦身体感觉到失去重心，视线中的画面在倾倒，我们会不顾一切地抓住身边稳固的东西找回平衡。因此在绝大多数情况下我们的视角都是水平的，所期望看到的东西也是水平的，如果墙上的画挂歪了，我们会歪着头看，重新找回画面的平衡。只有在一些极端情况下，我们才有可能倾斜观察，例如摔倒的时候、醉酒的时候、做激烈运动或者打架的时候。也正因为上述常理，

拍摄绝大多数照片的过程中，我们也应当找准画面的水平，除非照片的内容充满、冲突与危机或者某种极端情绪。

如果倾斜一张情绪安静、内容平和的画面，那么必然会打破原本的平衡，让构图与内容互相矛盾。尤其是当画面中存在一些暗示的"平稳"线条，则更不能轻易倾斜。试想一下，如果上一案例照片稍作倾斜的话，是否会让人觉得人物和礁石要从画面左边掉出去了呢？那样原本的情绪就会被完全破坏，主题似乎也被扭曲了。

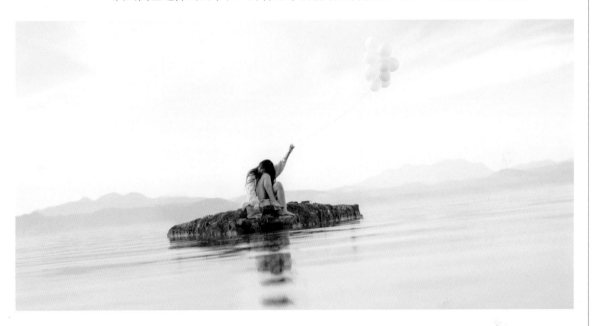

然而这种做法却广受新人摄影师的欢迎，甚至一大批有丰富拍摄、后期经验的摄影师也乐此不疲。究其原因，主要还是在于摄影师本身缺乏表现手段，理论基础又不扎实导致的。对于新人而言，让照片构图充满强烈感的手段十分匮乏，他们尚未对画面中的线条把控得驾轻就熟，也还没有对光影和色彩进行深入研习，而斜构图就像一条捷径，能让一个无聊的画面似乎生动起来，但是这种毫无意义的生动很快就会带着作品的内容走到死胡同的终点。就像给将死的植物涂上绿色的颜料，仿佛赋予其最后的活力，但改变不了其将要死亡的事实，甚至有可能让它更快地死去。最糟糕的是，新人尝到了斜构图的甜头，把歪着相机拍照养成习惯，在技术逐渐成熟之后不去思考内容上的提升，作品也只能流于形式。

我并不反对倾斜构图，当内容合适的时候倾斜相机是一个明智的选择。这个构图思路频繁出现于 20 世纪 40 年代的德国电影中，因此得名"德式倾斜"（Dutch Angle）。该构图通常用于表现不安、暴力、惊险、醉酒等情形，传达人物的疯狂、丧失方向感、精神错乱等状况。这个技巧在如今的电影中也经常可见，尤其是在恐怖、悬疑、动作、科幻类作品里的使用较为频繁。"德式倾斜"在使用上比较讲究，我们稍加思索便会发现，为了让倾斜切合内容需求，控制倾斜角度和方向便十分重要。

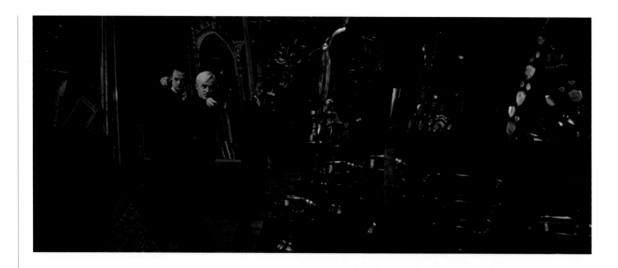

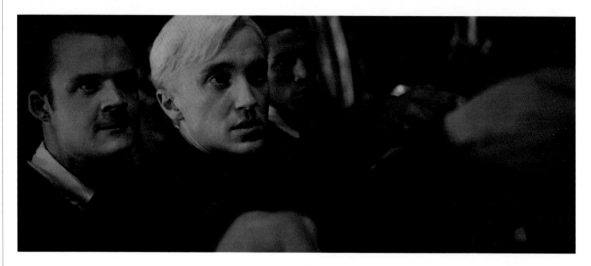

以《哈利波特与死亡圣器》电影中马尔福与哈利波特对峙的画面为例，马尔福与两位同伴在人数占优势的情况下向只身一人的哈利波特发起挑衅，此时马尔福等人处于画面左边，随着画面向右边（画面外的哈利波特所处位置）倾斜，营造出压制的感觉。在对话过程中，马尔福逐渐处于不利地位，画面随局势的变化向左倾斜，处于画面左边的马尔福等人仿佛要失去重心，向后滑出画面之外，产生逃避之感。而相反，主角哈利波特的画面虽然也有少许晃动，但整体构图一直保持人物处于画面偏右并向左略微倾斜，让主角倒向画面中心方向，也就是他面对的方向，营造出投入和强势的感觉。整段剧情局势不断变化，让构图的方向随着风向而变，但因为对峙双方均站立于稳定的地面，尚未发生任何激烈动作，倾斜的角度并不大，营造出不稳定但尚可站稳的情境。

正是因为倾斜构图能够产生的强烈情绪感，我们更应该慎重对待，需要用平衡去表达的内容决不能倾斜，需要倾斜的画面也要思考清楚两个问题：倾斜多少度？往哪个方向倾斜？强行斜构图和烂片调黑白色的做法一样，都只是找了块破布给失败的作品遮羞，长期如此则等同于自暴自弃。对于学习摄影的朋友而言，最好的办法就是循序渐进，先掌握好线条、光影和色彩，学会综合运用画面中元素展现主题，在具备充足表现手段之后再涉足"德式倾斜"，为合适的题材增添效果，相信届时你将会运用得游刃有余。

构图真的有规范吗

常有人说：构图要打破常规。这句话看似很有道理，也很容易被人相信，然而很多相信这个观点的人可能对所谓的"常规"都缺乏了解。这大概是因为每个人骨子里都或多或少有着一丝青春期留下的叛逆吧。

事实上这不仅仅是一个片面的看法，也会对新人产生很大并且很长久的误导。因为在新人还没有建立起构图基本常识的前提下就鼓励他们去"打破规矩"很容易导致胡乱拍照且沾沾自喜，以为自己已经达到了自由发挥的水准，接下来的路，恐怕是要走歪。

那么构图基本常识是什么呢？是否可以写一本构图"语法书"来进行规范呢？

从这一章的论述来看，相信大家不难察觉构图是一件要在极短时间完成非常复杂的思考、权衡与操作的事情。摄影师需要考虑焦点、线条、光影、色彩等要素，以及这些要素和主题的关系，既要做加法也要做减法，实在不易。那么为何成功的摄影师可以在短时间内将这一切考虑周全并完美执行呢？他们的大脑并不比普通人聪明多少，但是他们在长期的学习和积累中总结出了一套适合自己的构图规律，这里面包含了普遍规律和高级规律。

普遍规律实际上就是我们对特定事物的感受，以及相应的"默认观察方式"。这和我们人类对大自然的认知息息相关，例如大多数人都会觉得整齐明亮的树林可

以带来安全感，而杂乱幽暗的树林则暗示着某种危险，那么我们就会用安稳的姿态和视角去观看前者，用防御性姿态以及躲藏的视角去观看后者。又比如大多数人会喜欢身体匀称、脸部对称的人，而脸部不对称则会被视为病态或者丑陋，那么我们更倾向于用直接的方式去看前者的正面，而回避后者的目光。这些普遍认知大多来源于数万年的进化，人类在自然界求生的过程中慢慢产生了根据特征来判断安危的能力，最典型的依据之一就是事物的对称性，对称的树说明植物健康、环境适宜，不对称的树可能暗示着气候不佳，环境有潜在的危险；对称的长相代表了优秀的基因，适合成为繁衍后代的对象，而不对称的长相则暗示基因缺陷，容易受到排斥。

这些道理，早在人类还是动物的时候就保存在我们的 DNA 中，成为我们与生俱来的知识，虽然利用 DNA 来学习效率极低，但它对我们的影响最为根深蒂固，它影响了我们审美中最核心的一些判断。当然，更为细节的判断依据来源于后天的生活经验，比如对于拍摄风景，大多数人会选择水平构图，因为人们欣赏风景基本都是站直或者坐稳的，水平构图符合一般观察规律，倾斜的风景照片容易带来不适感。相反人们在打斗的时候，身体一直处于动态，视线也不会稳稳地保持水平状态，那么拍摄具有动感的照片的时候，用斜构图更符合观察规律。

但是大量摄影师在没有遵从一般观察规律的前提下创作出成功作品的情况同样不胜枚举。以建筑摄影为例，因为对称给人稳定、安全的感觉，所以人们建造的房子大多数是对称的几何形状，建筑摄影也会首选平稳、对称和充实为构图手法来展现设计特点。

（在缺乏对称特点的建筑上，使用玻璃反光来寻找对称也不失为一种有趣的构图手法）

可是更多的情况下我们在拍建筑的时候却放弃"对称"这一要素。这是否说明了我们要打破人类祖先在我们的 DNA 里刻下的条条框框呢？

上图的建筑物是完美对称的博物馆，正对大门的是一个喷泉，周边的道路、草木和装饰都呈对称排布。观察场景之后，我首先想到的是用对称的手法展现建筑全貌，但是日落方向打破了天空的对称，也让整体环境的光影色彩呈现出左亮右暗、左红右青的分布，此时如果在构图上让建筑结构（线条）对称，那么整体感觉反而会失衡。而且拍摄建筑正面会导致喷泉挡住大门细节，建筑本身也只能看到一个平面，缺乏立体感。因此我找到了一个侧逆光的角度，虽然无法展现对称这一特点，但是建筑主体部分细节丰富，光影分布和消失点也能够呈现出更强的立体感，除此之外，侧面拍摄建筑也可以获得植物前景，丰富画面层次。可以说这张图放弃了对称，着重展现了建筑质感的特点，并非我强行打破了原本的构图方案，而是根据场景特点选择了更合理的方案去取代前者。

因此我们可以看到，"打破规矩"这个说法是非常片面的，我们需要用更高级、更合理的构图规矩来取代基本的构图规范。经验丰富的摄影师在这一点上做的会更好，他们在长期拍摄的过程中找到的一般规律可以作为构图的基准，确保他们用条件反射的方式拍出大家都不讨厌的构图，然后在此基础上结合场景和主题，对基本构图做出实验性改变，进而发现更能展现主题的构图规范，然后在展现主题的基础上增加构图的趣味，最终让作品看起来更加高级、更加与众不同。

切记，任何成功的构图都一定是有规矩可循的，对构图的思考需要从普遍规矩入手，一步步发掘更切合主题的、更强烈的规矩。许多被滥用的斜构图、留白构图，都是因为初学者缺乏构图手段，强行打破一般规矩而导致的错误构图。

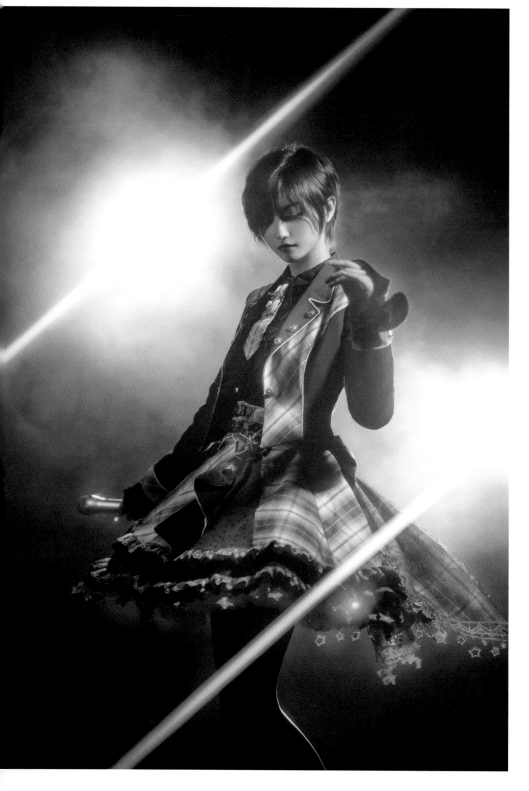

光造就影，产生色彩、照亮纹理和质地，然后才有了我们在摄影上常说到的"质感"与"氛围"。可以说光是一切视觉信息的起点。光在照片上是以明度的形式呈现的，光源或者被光直接照亮的位置明度高，未被直接照亮的地方明度低，明度的变化可以在照片平面上给我们带来立体感、节奏感。它可以呈现物体的形状，也可以代表某种情绪。合理利用光影或者布光可以让明度变化参与构图，突出焦点并且强化情绪，有规律的明度变化又能够带来音乐般的节奏，给画面增添更多情调。

光的作用如此之大，以至许多新人都过分迷恋用光，刚拿起相机就急着买热靴灯、外拍灯以及各种灯箱灯架。急于求成地企图控制光影反而容易忽略许多更基本的技能。

或许导致这一误区的罪魁祸首恐怕就是这句话："摄影是用光的艺术。"相信大家都有所耳闻，却很少有人去辩证地看待这个大道理。宏观上来讲，所有视觉艺术都以光为根本，因为没有光的话，这些东西都不可见。那么说摄影是用光的艺术就显得没什么独特性，对于学习摄影的人来说就是一句空话。从实践上来看，这句话还会对学习摄影起反作用。因为它仿佛强调了"光"在摄影中至高无上的地位，让人忘记光影只是构图中的一个方面而已，进而忽视其他构图技术的运用。

我们甚至可以说光影不是摄影的必需品。光影能够展现画面立体感，带有一定情绪渲染作用。在某些作品中，它可以被弱化甚至去掉。

我在这一章节开篇把这句话拿出来"公开处刑"，目的是为了在接下来讨论光影的时候树立一个基调，那就是每时每刻都要把光影和照片中其他内容联系起来，不能轻易放大任何一种用光方法的效果，更不能一味地重视学习光影而忽视构图中那些更突出的要素。

何为质感

我们观看其他优秀作品的时候往往会发出感叹："这照片质感真好啊！"那么质感到底是什么呢？它与光影又有什么关系呢？

可以说光影是产生质感的重要原因（前提是被拍摄物体本身就具有一定的质感）。因为明暗变化是人类感知质感的基本标准。人眼在几万年进化过程中对自然界的事物养成了固定的理解习惯，太阳光永远是从上方照亮物体，朝向太阳或者靠近太阳的物体会更加明亮，被光照亮的区域会被视觉理解为突起，而缺少光照的区域则被理解为凹陷。我们在晴朗的白天远眺群山的时候能够感受到明亮的山峰与阴暗的山谷，从微观上来说也是如此，我们能看见墙壁上的裂缝并且能一定程度上感知裂缝的深度，就是因为光照亮了墙壁但没有照进裂缝，视觉就将没有照亮的区域判定为裂缝，并根据裂缝里的亮度变化来判定深度。

由此可见，光照不仅在环境和物体上可以产生立体感，同样也可以用明暗区分物体表面细微的凹凸变化，让我们能够在视觉上感知物体的纹理和质地。

所以在摄影上我们可以将质感理解为"光影强度""光影分布"和"物体的纹理"这三个要素。理论上光影反差越高，物体的质感就会越强，但是人眼对物体明暗观察范围有限，太亮的区域会变成纯白，而太暗的区域会变成纯黑，纯白或者纯黑意味着该区域没有"纹理"进而质感降低。因此在实际拍摄和后期处理中，绝大多数题材要求我们将作品中的明暗控制在一定范围内。

"光影分布"对物体质感影响最大。如果一张图片中只有光没有影，那么我们只能依据物体自身对光线不同的反射率来感知明暗变化，有时候甚至连物体的轮廓都看不清楚。合理的光源方向所产生的明暗分布可以突出物体的特点和美感，勾勒出边缘和线条，也能增加环境中明暗的节奏感。

"物体的纹理"一方面需要被摄物体原本就具备合适的纹理，另一方面需要摄影师控制光源方向来表现或者隐藏纹理。例如在拍摄老人面部的沧桑时，由于面部皱纹多为横向延伸，让光源从人物正上方照射下来（和皱纹方向垂直）可以增加皱纹与周围皮肤的反差，让其更加明显。而拍摄女性青春的面部时，降低光源，照亮皱纹、眼袋、法令纹所产生的暗部可以抵消这些不讨人喜欢的纹理。

在理解上述原理之后，接下来让我们用实例演示一下光影在物体上的表现方式以及效果。

光影分布

首先我们来看一下光在单个物体上的表现形式。当直射光从某一角度照在水果上面的时候，出现明、暗两个面以及地面上的投影。此时我们可以感知到水果的"立体"。

将直射光换成柔光从同一角度照射水果时，我们可以感受到明暗之间的渐变与过渡，也给我们带来了更强的"立体感"。

通过上面的对比，我们可以了解到柔光比直射光能带来更强烈的立体感，但是这并不意味着光源面积越大、光线越柔和就会获得更好的效果。让我们试着用大面积光源将水果包围拍摄，此时只能看到光，几乎没有影子，水果对我们而言只是一个轮廓。我们通过一个物体的轮廓可以猜测这个物体的名称，但是轮廓在这种情况下只能被视为水果的符号，无法产生实体的质感。

　　由此看来，有方向性的柔光光源产生的效果最好，如果改变光源位置，让水果大部分处于光或者影中，又会产生不同的效果，左侧：富有光泽；右侧：富有质感。

　　不同的光影分布在物体上可以产生不同的效果。接下来让我们放下水果，把刚刚的实验应用到人物肖像上。在实践中，一般充当直射光的光源为闪光灯。由于闪光灯发光面积小，基本可以视为点光源，会让人物面部光影分割过于清晰、光影过渡生硬，效果较差。

　　此时我们需要寻找高质量的光源照亮主体，而高质量的光源意味着光源面积足够大。那么至少需要使用柔光伞或者柔光板将生硬的灯光过滤一遍。

　　如果使用和相机拍摄角度相同的柔光光源拍摄人物，则会完全消除面部阴影，降低立体感，让人物面部看起来很平。

因此我们在拍摄的时候，往往需要让光源和人物形成夹角，在照亮面部的时候也产生相应的阴影。如果光源靠近人物正面，那么照亮的面积较大，阴影较少，此时人物面部清晰明亮，细节丰富；如果光源靠近人物侧面，那么照亮的面积较小，阴影较多，此时人物面部看起来会更加立体。

实用的人像布光方式

相信但凡能够使用网络的人都能查到四种最基本也是最经典的布光方式，即分割光、包围光、伦勃朗光以及蝴蝶光。可以说如果掌握了这四种基本布光，就完全有可能根据需求发展出各种"变体"以适应拍摄情况。但似乎并不是每个人都能够理解这四种布光所产生的效果以及应该在何种情况下如何利用，许多人初涉布光的时候常常盲目追求各种特效而忽略这些最基本的技能。因此我将在此为大家详细讲解。不过在进行具体分析之前，我们必须将本章第一部分对明暗特点的讨论与人像结合起来。

面部的明与暗

正如上文所说，在没有其他参照的前提下，我们的视觉习惯于将明亮的区域视为突起，暗部或者处于阴影的位置视为凹陷。我们对人物面部的观察习惯也是如此，阳光往往从侧上方照亮面部，那么鼻尖鼻梁、额头眉骨以及颧骨上方处于亮部，相应地，鼻子下方、眉骨下方、鼻梁两侧（或者一侧）以及脸颊都会处在阴影之中。我们依据这些明暗来判断一个人五官是否立体，进而结合其他要素判断美与丑。

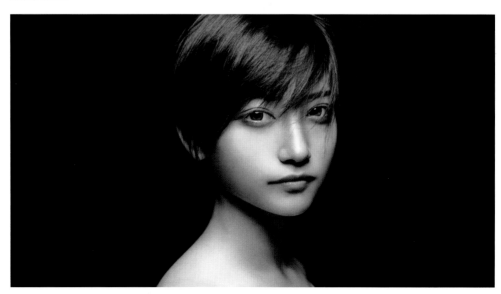

合理的布光可以突出人物面部特征，而错误或者不合适的布光则会突出面部缺陷，遮蔽美感或者干扰主题的表达。所以大家在抱怨模特不上镜之前，是否应该先想一想到底是人不好看还是你布光出了问题？倘若如果我们不小心将鼻梁放进了阴影，那么人物就会看起来没鼻梁；如果大量的光照在脸颊上，就会看起来脸胖；没有光照进眼睛，就会双目无神；光线自下而上照到鼻孔，恐怕就要把人拍成小猪脸了。

或许最符合普遍审美原则的布光方式就是遵循自然的规律，让主灯（或者主要的环境光）在 $0°\sim90°$ 的范围内照亮面部，毕竟这就是几万年来人类被自然培养出来的视觉习惯。

但是这个结论并不意味着布光非常简单无脑，即使是在 $0°\sim90°$ 这个范围内，光影强度、反差以及分布所产生的不同效果也是千变万化。我们也无法在这本浅薄的书中一一细数，那么就让我们从最基本的四种肖像布光方式谈起。

分割光

让单一光源从人物的一侧照过来，让人物背光的半张脸完全进入阴影即可形成分割光。这种布光最大的特点就是"犀利"，具有强烈的戏剧效果。我们经常可以在男性艺术家的肖像照以及电影中出现反派人物的时候看到这种布光。正因为效果十分强烈，分割光很少用在拍摄女性肖像上，也不会出现在相对温柔的题材里。

但是这并不意味着分割光绝对不能用在女性肖像上。这种布光产生戏剧效果的主要原因是观众只能看见人物的半张脸和一只眼睛；另一只眼睛处在黑暗中，有着很强的神秘感以及不安全感。因此只要稍微改变光源角度或者增加光源面积，让光线越过鼻梁，稍微照亮暗部的眼睛，并且利用反光板或者另一盏灯对暗部进行补光，在保持原本光影分布特点的基础上削弱分割感，同样可以产生柔和且立体感强的效果。

使用分割光需要注意一个常见误区，如果不是故意需求硬朗的效果的话，要避免让灯光从侧后方照过来，在脸颊上形成难看的阴影，让面部看起来凹陷进去。

包围光

　　包围光这种布光方式往往要使用大面积的光源来实现（柔光伞、柔光箱等），让光线柔和地从面部的一侧均匀地洒在脸上，只在鼻子一侧和颧骨下面形成淡淡的阴影。这种布光效果明亮温和，眼神光也非常充足，让眼睛闪闪有神。包围光在"糖水"人像片里经常用到，因为它可以充分展现面部的柔美与层次感，广受欢迎也十分方便。

　　但是这种布光同样存在弊端。因为明亮给我们以"突起"的视觉暗示，因而当面部大部分区域被照亮时会让人物看起来更加圆润，所以在拍摄面部丰满的人物时，我们可以根据需要适度调整灯光角度，增加面部阴影范围，避免把人拍胖。

伦勃朗光

　　顾名思义，伦勃朗光这种布光方式与著名画家伦勃朗有一定关系。在他的一些经典画作中，人物面部往往被侧上方的单一光源照亮，一侧的脸处于亮部，另一侧处于暗部，鼻影范围较大，一直延伸到脸颊阴影，并完全与之融合，这种光照会在暗部的眼睛下方产生三角形的光照区域，因此又名"三角光"。当我们将这种光影分布用在摄影上的时候，可以产生较强的立体感，情绪感也相对更强烈。

　　角度合适的时候，这种布光方式可以让人看起来更瘦，但是由于半张脸几乎完全处于阴影中，在用这种布光拍摄正面肖像的时候，很容易产生"一边脸大一边脸小"的错觉。因此在后期液化的时候，可以考虑稍微矫正一些视觉上的误差。

蝴蝶光

　　将灯光放置于人物正前方以上，与人物形成大约45°的夹角，即可完成蝴蝶光这种布光。此时人物的鼻子下面会形成蝴蝶状的阴影，故名蝴蝶光。这种光照最大的特点就是光影分布十分均衡，往往会让鼻梁、颧骨处出现高光，展现面部纵向的立体感。

　　倘若人物五官立体，较有气质，那么蝴蝶光这种布光方式会产生较好的效果。但是对于面部原本不够立体的人物来说，或许伦勃朗光更加合适。此外，蝴蝶光也可以用于拍摄某些题材的老人肖像，纵向上光能充分展现横向的皱纹，让人物看起来更加沧桑。

灵活变通

　　好比学会了基本的公式，我们就能够进行更复杂的运算一样，在实际布光中，上述四种经典布光就像公式一样给予我们操作上的基本方法，让我们在此基础上充分发挥想象力，根据场景的特点、内容的需求以及情绪的变化来不断寻找合适的布光方式。

　　譬如我们在上述四种单灯布光中加入更多的光源，则可以产生更加优秀的效果。在利用伦勃朗光拍摄人物的时候，往往会出现上文中提过的"大小脸"的问题，

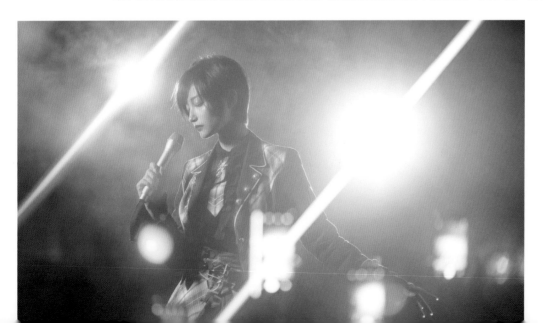

会让暗部看起来太黑，暗部细节不够丰富，眼睛反光也显得不够明亮。因此我们可以考虑增加第二盏灯，降低其功率，在不影响光影分布的前提下对暗部进行补光。还可以在人物背后增加光源，照亮头发和处于暗部的脸的轮廓，然后用反光板（任何大面积反光物体均可，如泡沫板）放在人物脸部下方，增加眼神光。

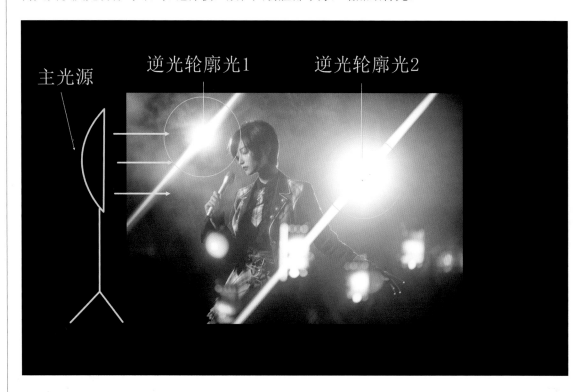

我们学习布光不单纯为人造光拍摄肖像服务，更需要学会将布光原理运用在自然光环境下的拍摄中。因为自然光有着无可比拟的优势，它永远要比人造光更为真实；而相反，人造光终究是人造光，即使有团队支持依旧要受到种种局限。对于人像摄影师而言，不论早晚，不论季节，不管室内还是室外，每当你按下快门的时候，自然光和环境光都直接影响着作品的色彩和影调。看懂自然光并对其加以利用，是每个人像摄影师最基本的必修课。

使用自然光拍摄的好处不胜枚举。根据一项针对 500PX 受众群体的调查发现，观众更喜欢在自然光下拍摄的照片，或许这也是长期生活在自然光环境里的人的本能反应吧。此外，比起闪光灯布光，自然光在操作上更加直观，也不容易受到场地的限制，拍摄成本更低。

在自然光环境下进行拍摄和使用灯光在操作上相反，前者需要调整主体和机位，在固定的光照环境下寻找最合适的拍摄角度；后者则可以调整灯光位置来达到理想效果。也正是因为自然光环境拍摄的自由度受时间和场景的限制，给摄影师带来了更大的挑战。那么接下来就让我们分析一下该如何利用自然光来进行拍摄。

环境光影

在自然光环境下，除了考虑光线在面部的表现力之外，更需要考虑环境本身的光影分布以及人物与环境的光影关系。根据光源、主体和相机的关系划分，光照方向可以分为顺光、逆光、侧逆光、散射光四类。每一种光源方向都可以让图片的影调、风格乃至情绪发生本质变化。接下来让我们逐个讨论上述四种自然光源在场景中的拍摄方式。

顺光与环境人像

在顺光环境下，人物的亮度往往大于背景的亮度，可以和背景形成反差，突出人物。但是如果光线太强的话，又会导致反差过大，倘若要保证人物曝光正确的话，背景就容易一团死黑。此外，人物因为受光面积较大，影调不强，本身的层次感也会较弱，而相应地，场景中光多影少，好看的难看的都会被照亮，不仅层次感被削弱，而且同样会突出环境中不好看的东西。

绝大多数情况下，我们都是利用顺光来突出主体。不过很少有人会让相机和太阳完全处于同一个方向，因为这样可以避免阳光把整张脸都照亮，只有光没有影，看不出层次感。右图拍摄于云南洱海湖畔，阳光非常充足，以至远处的天边一片白茫茫，倘若逆光拍摄的话，环境层次就会较差（只有白茫茫的天边）。因此我避开了太阳方向的场景，选择景深更大、层次更丰富的岸边为背景。而主体在顺光环境下较为突出，细节丰富，那么面部光影就显得格外重要。因此我多次调整人物面部与太阳的角度，让阳光在脸上形成伦勃朗光，突出人物面部立体感。

逆光与环境人像

在拍摄逆光时，整个场景的光影呈现为远亮近暗的渐变分布。人物处于近处，大部分区域处在阴影之中，和背景在亮度上有着很大的反差，导致人物主体细节较少，面部光影也不美观。此时如果使用反光板对暗部强行补光，往往会给画面增加额外的光源，打破原本的光影平衡，让画面显得不自然。因此我在拍摄逆光人像的时候，要么选择在不补光的情况下拍摄背影，要么只会用白色反光板从人物靠近光源的侧面略微补光。

除了光影冲击力很大以外，逆光拍摄的另一个好处是轮廓光。但是我们在实际的逆光环境中经常看不到轮廓光。那么一定是你的画面中缺少了下面几个要素。

明度低于轮廓光的背景。倘若拍摄人物的时候，以太阳或者其附近的天空为背景，那么背景的亮度一定高于轮廓光，那么即使产生了轮廓光也被淹没在背景中。

光源面积太小。当然人物处在光源和相机中间的时候，光源会完全被人物挡住，也不会看见轮廓光。但如果天空中有云层将太阳的点光源变成面光源，那么就能够将人物"包裹"住，光线才能够从周围照亮人物处于暗部的轮廓。当然更简单的办法就是让人物、相机和太阳形成一定的夹角，那么人物的一侧必定会出现轮廓光。

衣着不够透光。很显然，透光的衣服比不透光的衣服能产生更强的轮廓光，厚重的衣服很容易会将阳光完全挡住。

上页图拍摄于一次偶然经历。在下午完成一组作品的创作之后，太阳已经落山，我在返回的路上意外地发现阳光从小山的许多夹缝中照射过来，很有规律地洒在路边的草地上，这种规律在面朝太阳的方向最为有趣，光影呈放射状分布。于是我决定抓住这个难得的机会，再拍摄一张逆光照片。

由于当时空气十分通透，天空完全无云（缺少漫反射），导致环境光比非常大。这种条件实际上并不适合逆光拍摄，很容易导致亮部过曝、暗部死黑或者人物干脆变成剪影。但枯草地反光效果较好，如果人物背对太阳的方向上的草地能够被照亮，就可以获得反射补光。

因此我将人物安排在一大片光斑中心位置，阳光照亮人物的时候也照亮了她身后的草（画面以外），反光照亮了白裙子和手臂的暗部，给暗部补充细节，画面更加立体。接下来我举高相机，避开直接将太阳变成背景，利用相对暗一些的草地衬托人物边缘的轮廓光。此时的画面光比为：光源＞背景＞人物，加上暗部自然补光与轮廓光这些条件，人物在展现细节和轮廓的同时也能很好地融入环境。

侧逆光与环境人像

侧逆光环境意味着尽管人物基本处于相机和光源之间，但是光源与人物形成夹角，在人物的一侧形成轮廓光的同时照亮人物一侧，让人物的层次更强，细节相对逆光更多。这一光源位置让曝光和后期处理难度降低，比纯粹的逆光更容易把握。

侧逆光情况下的环境层次也最为强烈，因为这种光照角度一方面有着类似逆光的大光比冲击力，另一方面环境物体能够展现出充足的亮部与暗部。

人物与环境光影的关系

不论在什么环境下拍摄，无论是使用自然光还是人造光，我们都必须让人物身上的光影和环境相协调。这里就涉及三个方面协调一致：明度、反差与方向。

这三个方面都有原则可寻，可以避免我们在拍摄或者后期处理的时候犯错。从明度上看，一张画面里靠近光源区域的明度一定高于远离光源的区域。例如顺光拍照，主体往往比背景明亮；逆光拍照，背景亮度高于主体。我们也可以根据环境中的物体特征来判断明度高低。比如在绝大多数日光环境，不论是阴天还是晴天，天空明度一定高于人物，此时如果给人物补光过多就容易将人物从环境中剥离出来，产生不自然的明度差距。

所谓反差，是指最亮与最暗部分的明度差距。一般在拍摄过程中，只要避免镜头鬼影或者炫光过多影响画面（追求特殊镜头冲光效果除外），主体与环境反差都是十分和谐的。破坏反差的步骤往往出现在后期处理中。例如在顺光或者侧逆光的环境中，主体反差不应低于环境反差，此时如果在修脸磨皮的过程中降低了面部反差，就会让观众感到人物"发虚"，缺乏质感也降低了主体的地位；相反，逆光环境下主体反差往往略低于环境，此时可以为了突出主体而后期加强其反差，但是不建议让主体反差高于环境，产生"剥离"的感觉。

在环境人像中，主体的光影方向和环境应该保持基本一致。许多人会在自然光环境下补光的时候犯错。例如在拍摄逆光人像的时候，从光源反方向（用灯光或者反光板）补光，那么观众就会察觉到与自然光方向不一致的影子，产生不自然的效果。所以我个人在自然光环境下拍摄的原则就是尽可能不去人为补光，而借助环境本身的反射光去控制主体光比。倘若大家遇到必须补光的情况，那么务必让补光光源的方向与自然光源的方向保持基本一致，或者降低补光强度，不产生额外的影子。

光影与表达

在摄影中做的所有事都是为了表达观点或者描述特征，或许这就是这本书所有讨论的基调。光影也不例外，我们在练习阶段可以为了获得某一种光影效果而刻意地去拍摄相关照片，但是当你决定要为自己出作品的时候，切莫被光影牵着鼻子走。

光影与情绪

光影与情绪的关系密不可分，我们在明确作品情绪之后就必须找到合适的光照环境。一般可以将情绪分为四个类别：轻松、安静、激动与沉重。

轻松的作品往往"糖水"味十足，带着模特去街头随拍，去景点留念展示人物和环境的美丽，或者单纯图个大家开心而拍摄的作品都可以具有轻松的情感。

这类照片不需要夸张的光比或者冲击力极强的影调，在明亮通透的环境中拍摄便可产生很好的效果。但是切莫以为轻轻松松就能拍出佳作。我们依旧需要根据上文描述的各种用光方法充分考虑光影是否能展现人物最美的一面。

安静是我最喜欢的一种情绪，它不同于放松时单纯的愉悦感，而往往充满思考和故事。这种情绪最大的优势正是它较低的存在感，便于让观众将注意力集中在画面的内容上。

柔和的光影最适合展现安静的情绪。当画面中各部分明暗趋于一致的时候，它给人视觉上带来的立体感较弱，冲击力很小，不会让观众产生额外的情绪。例如在拍摄上图的时候，我选择了日落之后傍着微弱的霞光进行拍摄，从天空到水面再到人物身上既看不到分明的亮部与暗部，也不会产生高反差的情况。这样的光影状态，加上合适的内容，可以鼓励观众去思考画面中留下的疑问："她在做什么？""她为何这样做？""她想表达什么？"当观众开始思考之后，这个画面便能够在不同人的认知经验下产生不同的意义。相反，我们试想一下，倘若这张照片远处的太阳尚未落山，从云缝中射出万丈金光，在天边留下火烧云，把水面染得通红，那么这个壮观的光影必定会让画面变得喧闹不已，人物情绪也和环境无法融洽相处，观众的注意力也会迁移到画面的光影形式上而难以专注于思考内容。

激动代表着强烈的情感，因此可以进一步划分为"积极的激动"（激情、狂喜、壮烈等）和"消极的激动"（悲伤、急迫、绝望等）。此类情绪最具有感染力，几乎可以完全占据画面的主导地位，让内容反而成为表达情绪的道具。

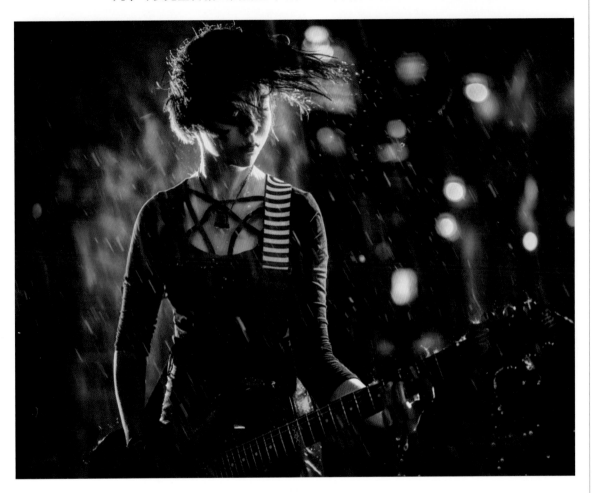

激动的情绪往往和强烈的光影冲击力密不可分。高对比度、夸张的亮部或者大面积阴影成了表达激情的惯用手段。在拍摄上图的时候，我几乎没有在人物正面进行任何补光，用两盏灯分别放置在人物背后的两侧，勾勒出了人物的边缘，也照亮了水滴。整个画面主要区域均处于阴影中，衬托出轮廓光的强烈，也由此烘托出情绪感。如果这张照片是在阴天拍摄，或者我用柔光箱把人脸拍的明亮通透，那么光影效果就会过于温柔，很容易和主题产生矛盾。

沉重的情绪一般也有着沉重的主题，我认为这种情绪是"安静"的分支，同样充满思考与故事，只不过这些思考都是消极、痛苦的。

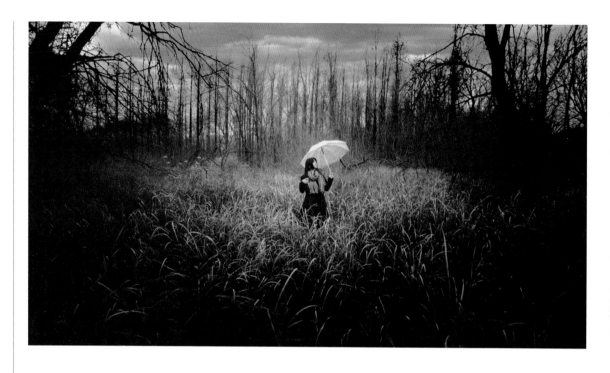

　　我们可以用拍摄"安静"题材一样的光影效果来拍摄沉重的情绪。不过那就需要在内容自身的表现力上多多挖掘。同时也可以通过加重阴影在画面里的比例来提升沉重感。亮度也可以暗示分量，一般来说，亮度高的物体给人以"轻"的感觉，例如白色羽毛、白纸等；而亮度低的物体给人以"重"的感觉，例如铁锤、老式火车头等。虽然我们也能找到不少反例，如黑色的羽毛或者高铁的白色火车头，但从感官上而言，我们容易在明暗上收到分量的暗示。实体的分量也会产生情绪上的"分量"感。比如我们看见小女孩拿着气球是一种轻松的感觉，而小女孩背着大书包则感到沉重的心情。将这种特点应用到摄影中的时候，我们就可以通过拍摄或者后期处理来让画面显得更加沉重。上图是我很早拍摄的一张照片，想要表达暴雨来临之前的感觉。16mm 广角下的草地夸张变形，两旁的枯树也显得张牙舞爪。这张图光影上的强烈视觉效果在于明亮的人物被大范围的阴影包围，仿佛无处可逃。人物看似心情平静，但是在阴影的烘托下仿佛有了一丝担忧。

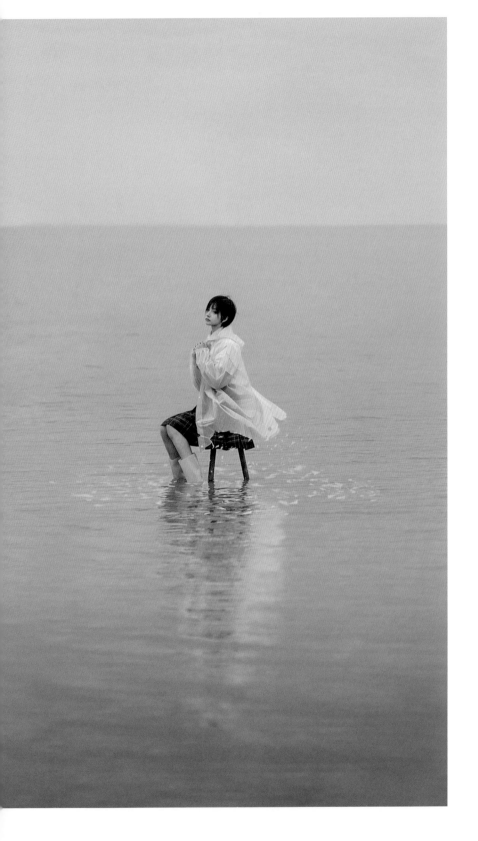

第六章

色彩和谐与色彩搭配

除了光影，另一个渲染情绪的途径无疑就是通过色彩了。合理的色彩搭配以及在空间上的分布可以让画面情绪感更符合主题需求，也能够展现通透感、层次感或者是质感。我们在学习配色或者调色的时候首先需要能够让不同的色彩和谐相处，避免"红衣绿帽"这种"耀眼"的搭配，和谐的色彩搭配至少不会使观众感到不适，能够更好地关注主题。在掌握好这一点之后，再去考虑色彩与氛围、情绪以及主题的关系。因此在这一章里，我将从色彩和谐的基本原理谈起，进而用较为实用的方法将其与摄影的表达方式相关联。

色彩和谐

色彩和谐在很大程度上和语法很相似。语法不一定能让你写出莎士比亚的著作或是发表马丁·路德·金一般震撼世界的演讲，它的功能是帮助语言学习者说出别人能听懂的话。色彩和谐的功能也是如此，我们对色彩的感知和语言一样，都需要通过合理的逻辑来理解；倘若颜色杂乱无章，观众将无法理解作者的表达，无法产生共鸣甚至产生反感心理。

（不和谐的色彩搭配）

色彩和谐理论和语法另一个相似之处在于它们的来源。语法诞生于语言之后，我们对语言习惯加以总结归纳，找出用语规律，供语言学习者避免错误。色彩和谐理论同样是对色彩感知逻辑的归纳。人类在两百万年的进化过程中对大自然的自有配色产生习惯，成为我们色彩感知逻辑的基础。我们的一生中又不断观察周围事物，从大自然和人类社会发现让自己产生不同情绪的配色。后来有人将这些规律总结为理论，也就有了我们今天要谈的色彩和谐。

因此诸位在对待色彩和谐的时候切莫产生反感，因为这些规律并不是某个人规定计划且强迫大家接受的霸王条款，而是我们作为人类的普遍感知规律。违背规律意味着收获巨大成功的可能或者遭受重大失败的风险，前者的成功是基于使

用更强大更先进的规律来打破普遍规律，而后者的失败大多是源于无知且无畏。

　　色彩和谐案例在我们的生存环境中随处可见：在晴天看海，可以发现深蓝色的海水与浅黄色的沙滩形成互补和谐；在阴天眺望远山，可以看到青色的天空与青绿色的山峦相似和谐。在绘画艺术中，色彩和谐得到了更巧妙地应用。凡·高的画作《夜晚露天咖啡座》就是色彩和谐的典型案例。

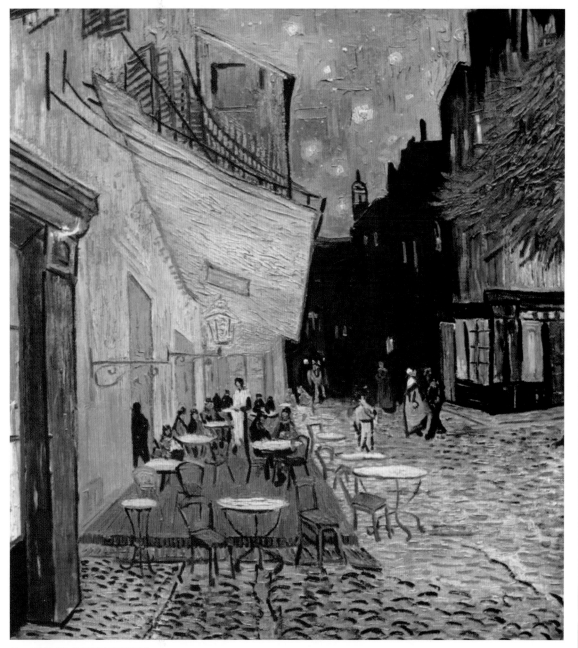

凡·高的画作《夜晚露天咖啡座》

色环

那么什么样的色彩搭配才是和谐的呢？在进一步阐述之前，我们需要先简单介绍一下用于判断色彩和谐的色环。

简而言之，将所有可观察到的色彩（色相）按照它们之间的混合关系围成一个圈就是我们所说的色环。

不同的色环可以展现色相、饱和度与明度之间的各种关系。

（完整展现色相混合产生的渐变）

（在颜色中加入白色，饱和度相应降低，明度提高）

（在颜色中加入黑色，饱和度降低，明度降低）

　　我们在实际操作中可以将上述几种常用色环视为自己的"电子调色盘"，选择合适的颜色组合进行搭配或者调色。

搭配

互补色

任意画一条直线穿过色环中心点，那么直线经过的两种颜色就可被称为"互补色"。对人类而言，互补色可谓意义重大。如果盯着一块红色卡纸看上一段时间，然后将视线立刻移至白色的墙面，那么就会觉得墙面发青，这是我们天生对互补色的感知，看到一种颜色，会自然而然地寻找它相对应的颜色。

互补色可以产生强烈的视觉冲击力。例如我们观察能产生壮观感的日落场景，就会发现落日将天边染成明亮的橙色，那么此时阴影往往会偏青。实际上橙青这一对自然界中常见的互补色已被好莱坞大片广泛使用，尤其是在壮观或者高反差的场景下经常出现。人造光也往往会产生互补色，在后期加强这一特点可以获得更好的视觉效果。

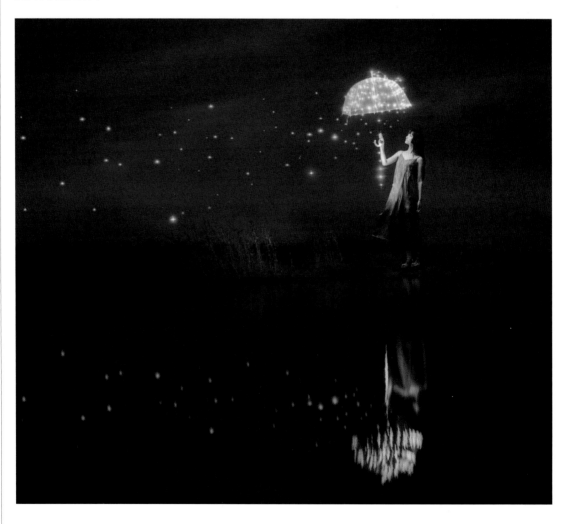

分割互补色

　　使用互补色最大的难点在于必须让两种颜色在色环上精确互补，如果其中一个颜色出现偏差，就会产生十分不和谐的效果。例如一些初学者喜欢将日落的场景调成橙配蓝，或者用闪光灯和色片将场景染成红蓝搭配，虽然这些配色都接近互补，但效果十分不理想，不和谐感较强。

　　因此我们可以尝试将一对互补色中的一个颜色分成它在色环上邻近的两个颜色。这种配色可以产生与互补色类似的强烈冲击力，也会让画面色彩略微丰富，更重要的是，它容错率相对高一些，适用于新人。

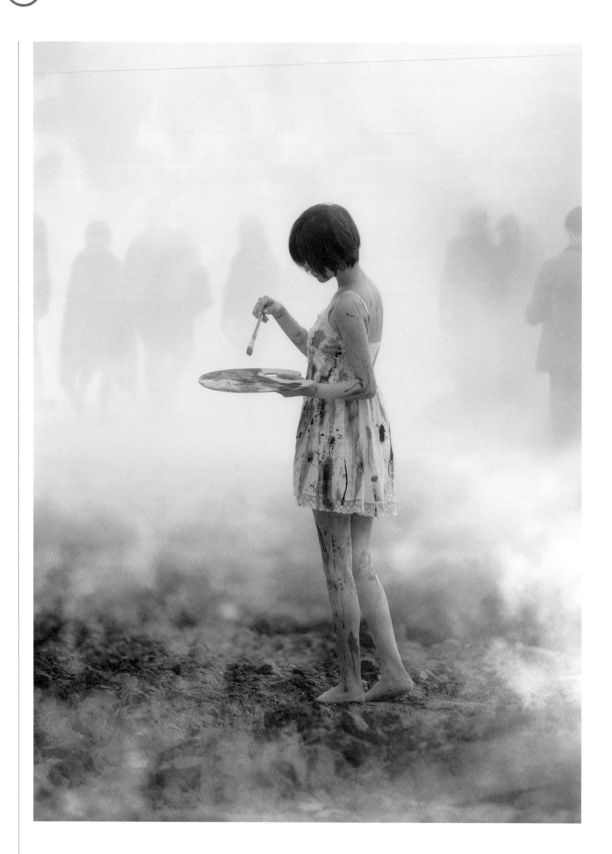

相似色

另一种能够产生强烈视觉效果的配色方式为"相似色"。顾名思义，就是用色环上相近的颜色作为填充画面的颜色。90°角内相邻接的颜色都可以称为相似色。云雾缭绕的山林往往是以青色绿色为主的相似色配色。在实际应用中，这种配色可以用于渲染某一特定情绪的场景，例如用青色的相似色来渲染山林的静谧，用橙色的相似色来渲染火焰的激情或炎热等。

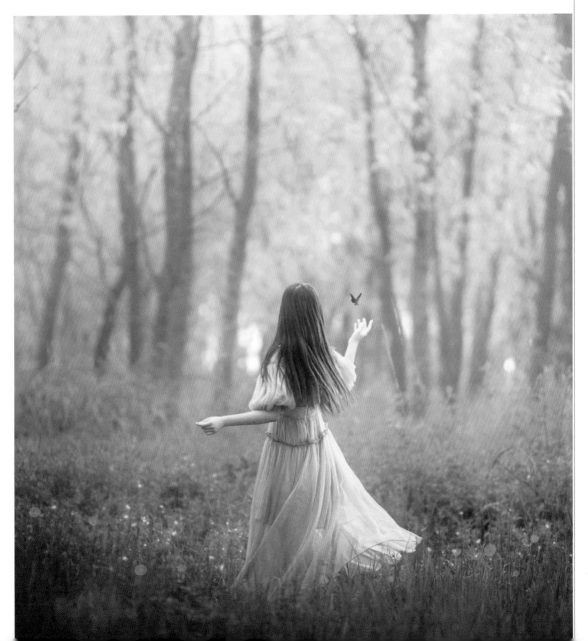

关键色

除了上述几种配色方式外，还有许许多多衍生出来的色彩和谐方式。我们在实际操作中需要根据主题与情绪选择合适的颜色，让自己的配色有所侧重。一张色彩绝对平衡的图虽然不会出错，但是也难以展现情绪倾向。因此我们在了解了色彩和谐的基本方法之后，就需要引入一个新的概念——"关键色"。

关键色是画面中最重要的颜色。关键色与内容上的关键点息息相关，是不能轻易去改变的颜色。例如在拍摄肖像的时候，人物的肤色可以视为关键色；拍摄风景的时候，落日红云可能就是关键色；拍摄产品的时候，该产品的色彩必然就是关键色。因此在明确色彩搭配之前，务必要找到关键色，再根据情况进行其他颜色的选择。

（该图中光源颜色为关键色）

与内容相结合的配色

　　选择好关键色并让色彩和谐搭配只是第一步，在实际拍摄中，我们需要考虑的不仅仅是"选择什么颜色"，而且要想好"颜色应该出现在什么位置"以及"颜色所占比重各为多少"这两个更为重要的问题。除此之外，在本章刚开始的时候我已强调，只有将色彩和情绪、氛围以及主题相结合才能真正发挥色彩的作用，也就意味着我们还得再思考清单上增加最难的一个问题："色彩起到了什么作用？"

我们在拍摄之前的构思阶段就需要对最终的颜色有所考虑。以上图为例，我在思索"终结"这一概念的时候有了上面的构思，实际上画面中最重要的元素就是积满雪的地面与放映着匪夷所思内容的电视机，电视机放映的内容是照片核心要素，环境是补充要素，而人的存在与否并不重要，增加人物的目的是为了让表达的内容更加复杂一些，而且人物的表情对情绪呈现也会更加直接。但是大家切记，关键色的选择不一定是根据核心内容来决定的，而是由画面中绝对不能改变的颜色来确定的。因此这张图的关键色不是人物或者电视机，而是环境，因为在规划画面的时候，我意识到只有在夜幕之下，电视机才能显得足够明亮。需要获得电视机在夜幕下照亮四周的效果，那么环境就需要是夜晚的颜色，也就是青蓝色。

在确定了关键色之后，就需要将目光转移到电视机屏幕和人物的颜色上了，可以说在这张图里的电视机是最吸引眼球的东西，它的明度最高，信息量相对较大，存在感超过人物，如果把关键色的互补色用在电视机上，那么配合光影的变化会产生较强的视觉冲击力。因此电视屏幕以及光照区域可以处理成明度较高的橙色。

由于互补色需要两种颜色精确互补，人物不宜用其他颜色参与其中，那么人物颜色只能在橙色和青蓝色之间二选一。如果选择橙色的话，人物和电视机则成为一组，与环境形成反差，同时也会和屏幕一同"抢镜"；如果人物和背景一样为青蓝色的话，就可以和环境一起烘托电视机。

在完成分析之后，在拍摄过程中可控的色彩就是环境色和人物的穿着。因此选择下雪天且临近日落的时候拍摄，此时天空为青色，雪地和远处的枯树也为低饱和度的青色或者青绿色。后期处理的时候只需稍微将青色和绿色色相向蓝色调节即可；人物的衣服选择了蓝色的大衣，也只需要将蓝色色相向青色移动即可将二者的颜色统一。而电视机以及屏幕光则完全需要依赖后期处理成橙色。

可能有人会觉得，电视机出现雪花屏的时候上面只有白色与黑色，照片颜色处理失真了。但色彩和谐与色彩还原这两个问题并没有绝对的孰是孰非，也需要根据情况来决定。在拍摄产品的时候一定是要色彩还原优先，产品原本的色彩也是关键色；但是在拍摄偏艺术化的内容时，可以更注重色彩和谐，只要不过于失真以至妨碍整体效果就可以接受。就好比一开始会有人好奇为什么绿巨人这样威武的形象要穿粉色的裤子，但是在了解了色彩和谐理论之后，相信大家都能明白粉色与绿色互补，可以产生更强烈的视觉效果。

揭开氛围的奥秘

我们常常听到有人称赞某张照片"氛围很好"，却难以理解氛围到底为何物，以及如何提升自己作品的"氛围感"。实际上难以理解"氛围"的原因是大家倾向于

将其视为画面所具备的某一方面的特征，于是在小范围内搜索答案，但是"氛围"实际上可以是一个非常宽泛的概念，只要主动跳出画面，站在一定高度同时考虑主题、情绪、构图、光影与色彩这些要素，我们就能看清作品的"氛围"优劣与否。

在构图章节中，我已经讨论过"强烈的构图方式"，逐一解释了焦点、线条、光影以及色彩在构图中的作用。实际上宏观上的氛围就是强烈的构图方式，因此在本章节无须重复讨论。那么按照上面的观点，如果主题不够优秀或是在构图上焦点不够突出，是不是照片就没有好的氛围了呢？

实际情况并非如此，氛围也可以是一个相对狭隘的概念，比如一张照片内容并不出众，构图也十分平凡，但是光影和色彩格外吸引眼球，那么我们也可以说这张作品的（光影色彩）氛围很好。但是我们不能完全脱离色彩去谈光影，反之同样不可。

上图是我刚开始拍摄人物不久完成的一张照片。以如今的标准来看，拍摄采用的斜构图并不科学，人物的动作引导也没有做到位，整张照片的情绪表达也十分含糊，一股稚嫩的气息扑面而来。但是我依旧喜欢这张照片的光影和色彩氛围。

照片拍摄于冬天的树林，那一段时间空气质量较为堪忧，即将落山的阳光被雾霾过滤成了柔光，温和地从背景中洒到树林里，又从树木较为稀疏的一个区域照亮了一块草地。环境中人物和草地都呈现出明亮且不刺眼的轮廓，四周较暗的区域也越发烘托出层次感。

照片的色彩在后期调整之后形成了上文中提到的矩形配色，人物偏紫的衣服毫无疑问是关键色，与蓝色的领巾、橙色的草地以及红色的周围暗部构成了这一配色。而所占面积较大的草地与周围暗部饱和度都比人物衣着低了很多，也达到了某种面积与饱和度的平衡。色彩和光影相互影响，给照片染上了较为成功的氛围。

上图案例只是为了说明产生氛围的原因，并非鼓励大家去过多关注光影和色彩以至像我当年一样丢掉内容和构图。

通透感

光影和色彩能够产生的效果数不胜数，但似乎最吸引大家的特征不外乎"通透感"。我也被无数朋友问过"如何后期调出通透的照片"，不过这个问题似乎有些毛病，因为通透感更需要拍出来而不是修出来。以当前的后期技术和主流软件为依托，我们改变光影的手段依旧有限，运用在 CG 领域的高端技术又难以为大众所用，所以我们更需要依赖前期的拍摄来产生通透感。

所谓通透，就是通明透亮，顾名思义，产生这一效果首先需要足够的亮度。一张昏暗的照片即便干净整洁，也难以产生通透的感觉。然而我们在上文中讨论过，画面中明亮的区域对观众的眼睛而言代表着"突出"，单纯的明亮只会将画面里所有的东西都推到观众面前，反而消除了画面的层次感，通透之感也大打折扣。

因此除了明亮之外，画面层次感同样影响着通透程度。在 2D 画面上，我们需要借助许许多多参照物才能感知到景深，假设拍摄的内容只有一个人和他身后的一堵墙，画面景深很小、层次很少，那么就难以产生通透的感觉。相反，倘若画面中有合适的前景、中景和背景，合理利用镜头虚化和光影变化展现层次，就可以在一定程度上加强通透感。营造景深主要有两种方法。

其一是选择合适的拍摄场景，最佳的情况是选好前景和背景，将人物放在中间层。

其二是在不同距离上选择合适的焦距和光圈。但是不可过度虚化，否则可能导致背景糊成一片，反而削弱了层次。

除了需要具备一定的整体亮度，一定程度的光影分布和层次展现，产生通透的效果还需要选择合适的色彩。红色、橙色以及黄色为主的暖色调往往给人带来激情、温暖以及厚重感，而青色、蓝色则更为清新，也容易让画面更加通透。

　　上图在拍摄的时候，选择了逆光拍摄方式，以此塑造远亮近暗的光影分布，通过较高的机位，将人物放在明度较低的水面倒影前，衬托出人物身上的轮廓光，更重要的是通过构图增加画面纵向上的层面，从最远的水平线到远处水里的枯树再到人物和船以及倒影，由于前景缺乏内容，所以留下较多的空间让观众感知水面的广阔。倘若构图中只出现人物、船和水面，那么这张照片就略显无趣，也难以有强烈的通透感。

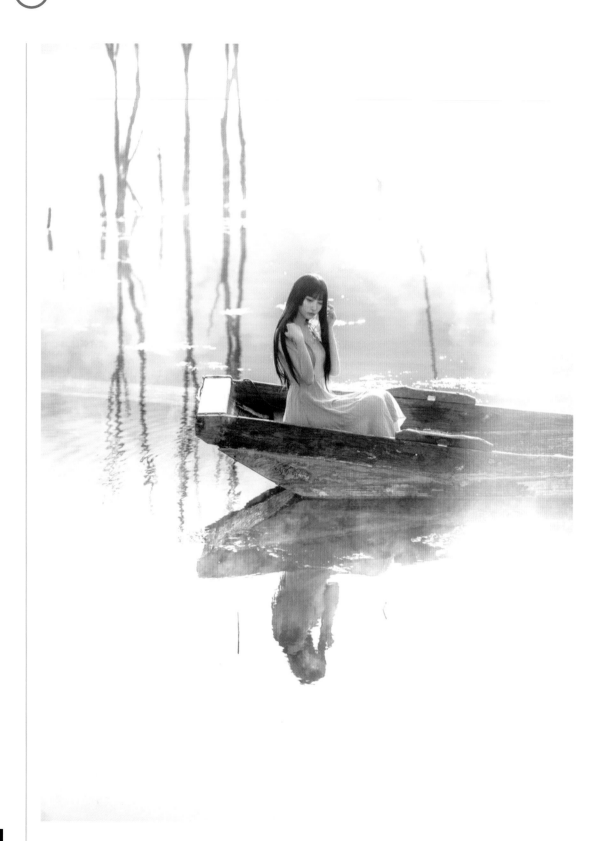

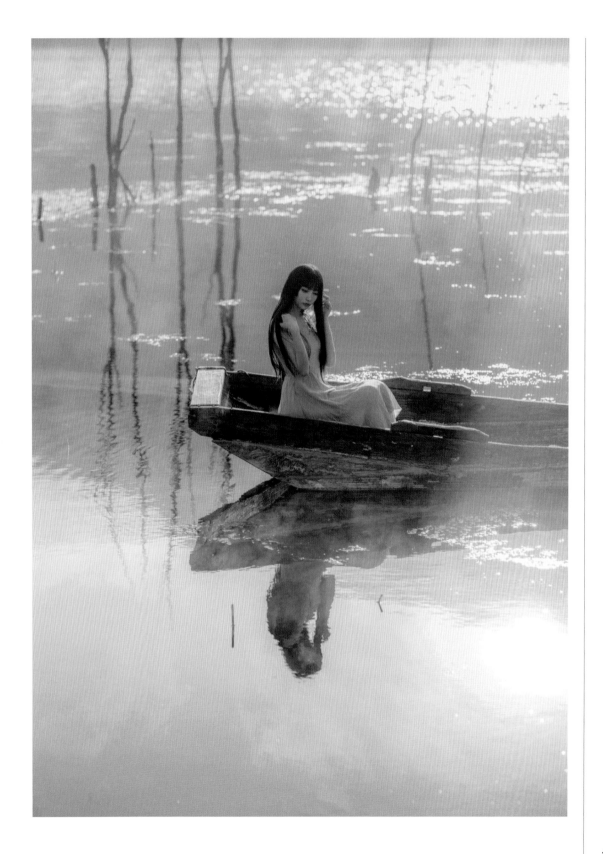

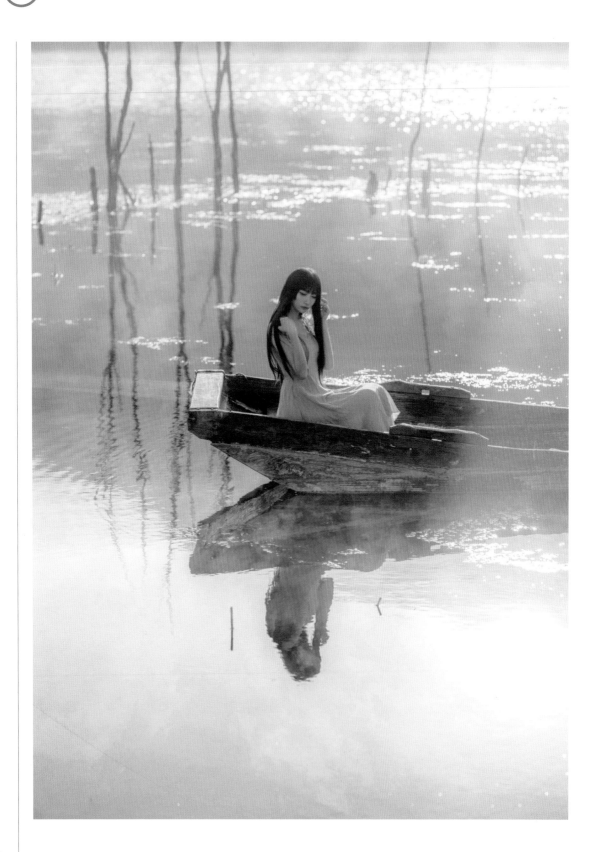

在前期合理拍摄的前提下，我们可以获得一张具备"通透"潜力的照片，此时才能依靠后期处理来提升这种效果。如上组图所示，如果亮度过高，就会产生上文中谈到的问题：画面中的内容全部被推到观众跟前，明暗变化降低，层次感也被削弱，此时只会留有"傻亮"而不是"透亮"；采用暖色调之后，又会看起来比较昏黄，画面充满厚重压抑的感觉。总而言之，只有当明度、对比度、色彩恰到好处的时候才能充分强化原图的通透感。但是"通透"绝不是判断一张照片成功与否的唯一依据，作品的氛围感是由主题所决定的，掌握好光影与色彩原理，并根据题材需求合理进行应用，才能让作品变得更加"强烈"。

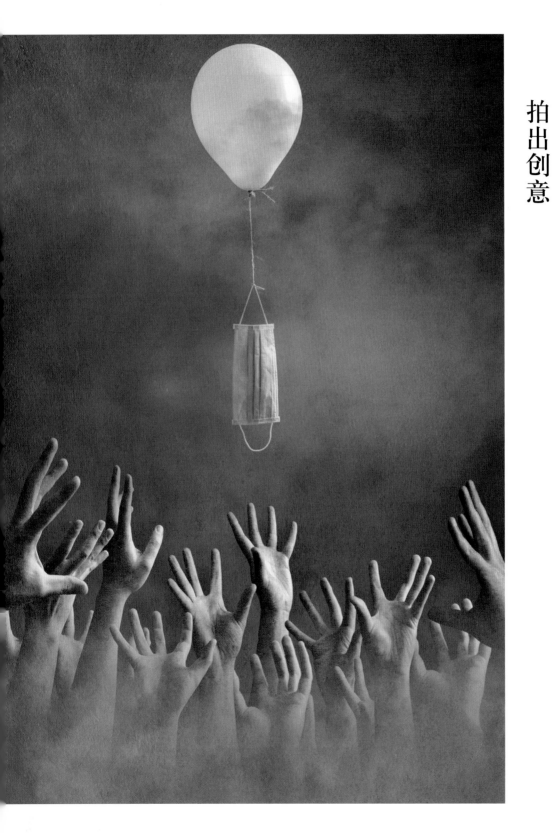

第七章 拍出创意

在之前的几个章节，我们深入探讨了构图、光影和色彩。这些理论可以让你拍出合格的作品，应用得当的话甚至可以让作品的视觉效果大大提升。但是我们需要明白，最终决定作品高度的并非画面效果多好，而是创意带来的趣味与思考。如今有太多的好莱坞大片制作精良、特效高端，全程充满讨巧观众的情节，但是缺乏深刻的主题，难以让人提起兴趣去回味，更不能让观众产生深刻的共鸣和感慨。这样的"大片"评分一般都不高。如今的观众和以前早已大相径庭，视觉早被好莱坞道具和特效团队宠坏，热情也习惯于一线的知名演员，如今大家更期望看到导演在现有水准上带来意外的结局或者深刻的社会内涵。摄影也是如此，摄影上的"新奇玩法"在近十年泛滥，即使是酷炫的后期特效在如今的观众眼前也早已见怪不怪。

因此，一张摄影作品的价值，只有一小部分受着视觉效果的影响，大部分是由主题决定的。在这一章，我将列举一些案例，一步步地讲解如何从看似简单的静物入手，在能够拍好看的基础上拍出创意，进而将人物、道具、静物以及场景这些要素结合在一起，让你的创意更加"高级"。

创意静物

静物往往是被摄影师忽视的一个因素，或许通过前面的内容，你能明白拍摄静物可以让你摸清楚光影的关系，可以毫无压力地实验不同的光照对物体产生的效果，可以去研究不同材质在镜头下的特点，更重要的是，拍摄静物可以让你学会如何抓住物体的特点，并用构图和光影来将其展现。

每一个学绘画的人只有从简单的几何体画起，才有可能理解光影与透视，同理，拍摄静物也是摄影师的必经之路。我从最早拿起相机到现在几乎什么题材都拍过，虽然看起来大部分时间我都在专注拍人像和观念摄影，但是自始至终都没有停止拍摄的就是静物。最早像老法师一样拍花花草草，然后又拍茶碗茶壶，现在依旧会拍拍模型。

静物摄影并不单纯是练习摄影的工具，千万不要忽视了静物摄影在商业和艺术领域中的价值。例如在超现实、观念摄影等这些以创意和观点为主的类别里，静物摄影师才是中坚力量。因为当摄影师走到一定高度的时候，画面中一切要素都是他传达观点的载体，这些要素可以是任何东西，不拘泥于美女或者美景。静物是最容易控制也是创意潜力最大的要素，自然就成为一大批优秀摄影师的首选拍摄内容。在这个方向上，不论是国外的维多利亚·伊万诺娃（Victoria Ivanova）还是国内的黑白凑，都利用静物摄影展现出了惊人的创意和深刻观点。

想把静物拍出创意需要将想象力与逻辑相结合。以左图为例，我最初计划拍摄一些与时间有关的观念摄影作品，描述一下我对时间这个概念的感触和认识。这个计划得从对时间的认识说起。

说到时间，人们首先想到的是常用的计时工具，钟、表等，从生活的角度来看，时间是就像一个瞬间，过去已经消失，未来还不存在，我们活在当下。这引发了一些人的哲学思考："明天的我是不是今天的我？"这并非明知故问，因为严格来说，到了明天的时候，今天的我已经不存在了。这个哲学问题被人们争论了很久，直到科学给出了一些对时间的模糊的认知，我们可以说时间是一个维度，它已被证实可以在引力和速度的影响下发生改变，科学发现又给科幻带来了许多灵感，让我们能更"科学"地去幻想时间穿越的故事。

上述任何一个内容都可以作为我们创作的灵感起点。我需要做的是：找到我的立场或观点；找到一个可以被理解的表达方式；用构图来强化表达；让氛围更吸引视线。

时间的不可逆性是我对时间最基本的认识，目前科学对时间旅行的解释也不支持回到过去（或许这个观点在将来会被改变，或许永远不会）。想表达这一认识，我需要找到合适的主体来拍摄。这一步很关键，直接决定了最终效果是肤浅廉价还是深刻高级。在诸多的计时工具里，最吸引我的无疑是沙漏，因为它恐怕是唯一一个用地心引力作为动力来源的时间设备，而且计时方法十分具有观赏性。我在小时候看着沙漏的时候，常常会有一种恐惧感。仿佛自己随着时间流逝也会陷进流沙，被掩埋在时间的另一端。我相信很多人都会有同感。沙漏引发的想象给了我把闹钟放进沙漏的灵感，与其说时间会吞噬我们的生命，不如说它吞噬的也是它自己。想到这一步，具体的画面已经形成了。

接下来，我买来了一个沙漏，拆开，丢掉固定的框架，只留下中间的玻璃瓶和底座。框架会产生额外的竖线条，挡住主体，而我需要的是把主体尽可能地展现出来。另一个道具是闹钟，我找了一个复古的金属闹钟，因为任何具有现代感的东西在这类题材的摄影里都充满了廉价和敷衍的气息。

　　拍摄过程十分简单，因为这张照片目的是为了呈现一个观点，所以我们要让主体尽可能地展现在观众面前，因此把沙漏置于画面中心，去掉任何会产生干扰的东西，用侧逆光来强化质感即可。

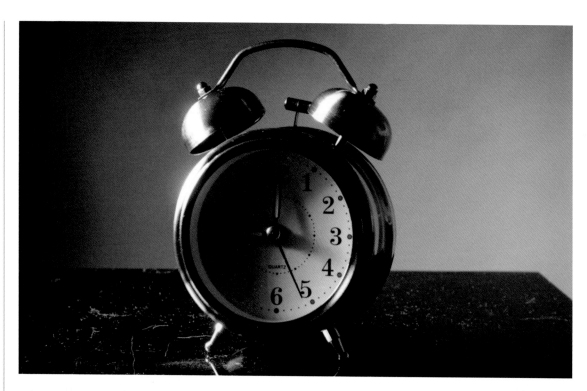

随后，同样用侧逆光拍摄闹钟。让它与沙漏光影保持一致。

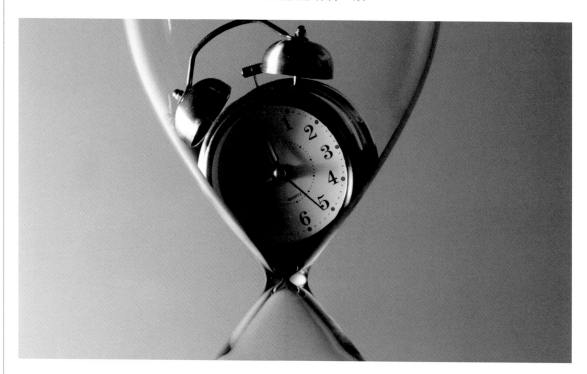

将闹钟在 PS 里放进沙漏，用画笔画出指针和数字变成沙子的细节。

　　进一步强化沙子的占比，再将色调调成冷色调就完成了这张图的创作。拍摄和后期处理并不麻烦，也没有花费太多时间。但是在拍摄之前，我们一定要让观点足够清晰强烈，并且找到合适的静物载体来表达。

　　用同样的方法，我拍摄了另一张照片，更为直接地描绘了儿时对沙漏的莫名恐惧，也是对时间的不可逆产生的恐惧。

　　有时候想象的画面和现实有着巨大的差距，因此我们最好在拍摄之前制定多个方案，其中一定要留有一个效果不一定最好但是最有把握的方案。拍摄这张图之前，我做了两套方案，一个方案是人物抱着救生圈，但依旧陷入流沙。第二个方案就是下图中，人已经完全陷入，只留下无助的手拼命地伸出来想抓住什么。

　　这两个方案中，前者的表达效果较好，因为有主体更完整，人物能表达的情绪感更强，加上救生圈这个原本可以救命但是在此毫无作用的东西，可以进一步加强绝望的感觉，或者给故事留下悬念。

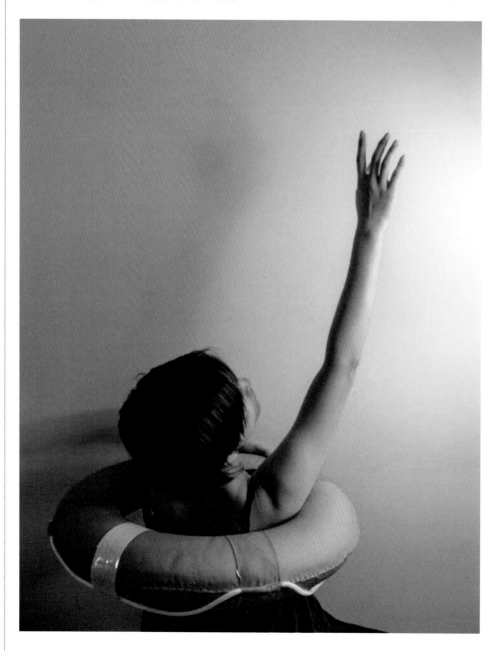

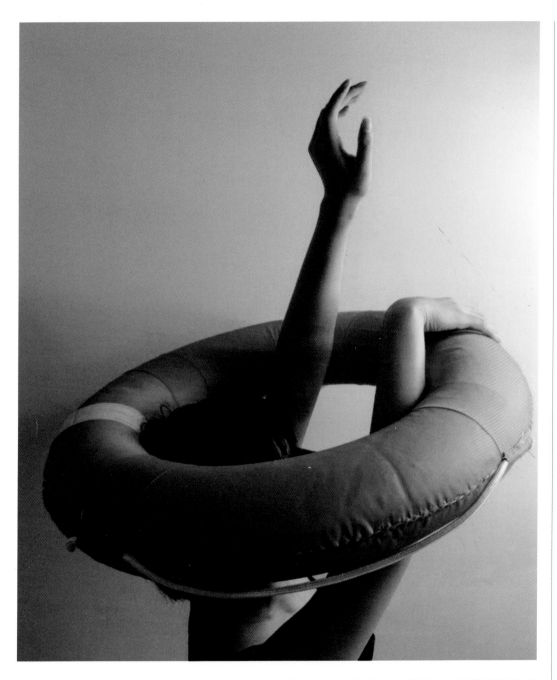

　　但是在拍摄完人物之后，我发现救生圈和人物的实际比例以及视觉效果并不像想象中那么完美，甚至有点干扰视线、有点尴尬。因此果断放弃这一构思方案，采用了第二个方案。

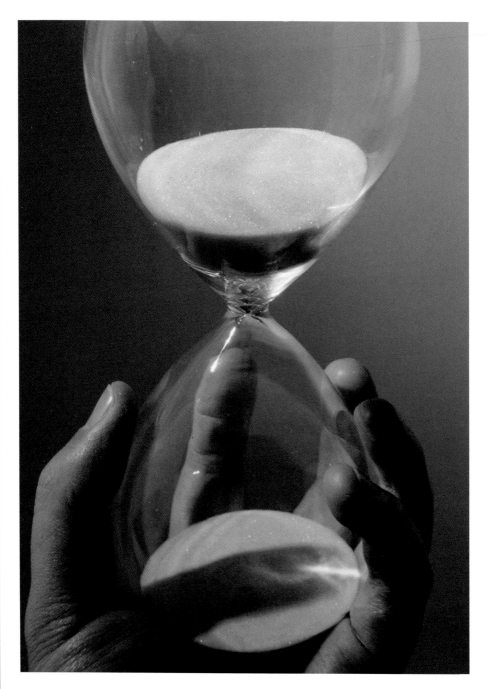

　　首先用手抓着沙漏拍摄素材，这次光源放在侧面，这种布光方式可以让抓着沙漏的手和里面求救的手臂上面的受光面比侧逆光拍摄更大一些，这必然损失一点氛围感，但避免了手臂变成剪影，只留下一个轮廓和漆黑的背光面；相反，侧面的光可以让手上皮肤的颜色更明显，在保持一定质感的同时让生命的感觉更强。

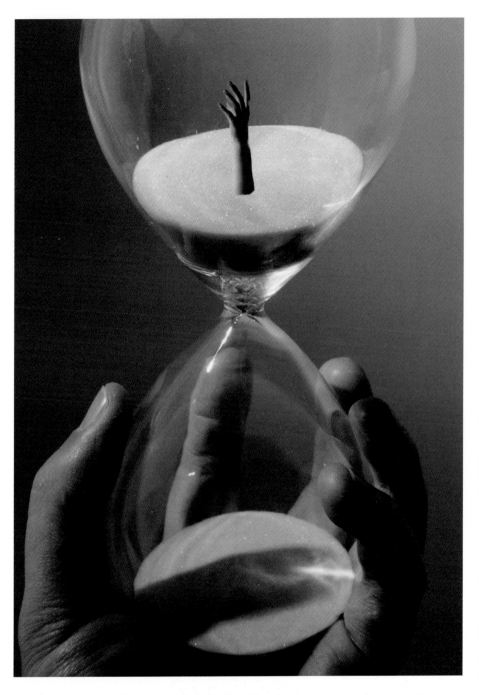

　　接下来拍摄手臂素材，用同样的侧光源，用 Photoshop 将其放入沙漏中。此时照片看起来非常假，因为如果人陷入了沙子，手臂周围会形成一圈凹陷而不是平整没有被搅动的沙子。因此我们要额外增加一种沙子凹陷的素材。

将沙漏静置一段时间，自然会形成凹陷，拍摄素材并导入 Photoshop 中。

在 Photoshop 中绘制手臂投下的影子，给手上加上粉碎成沙子的效果，增加故事的戏剧性。

　　沙漏系列作品的第三张也使用了类似的手法，这里不再一一详述，总体思路是通过分别拍摄人物和道具，再使用 PS 将其融合成完整的故事。这里需要补充的是，一些急切想学后期特效的朋友在看过这组照片之后问我是如何获得粉碎成沙子的效果的，不妨试试搜索"破碎效果"这样的关键词，或许可以在网络上找到类似的教程，但是我的这类效果全部都是用基本的画笔一点点画出来的。这样的操作很简单，但是很费时间，不过最重要的是，我可以完全控制画面效果，达到最理想的沙子分布和光影。我也建议大家这样去操作，偷懒找捷径获得的特效往往带有流水线产品的廉价感，这一点不论是专业摄影师还是普通观众都会察觉。

结合静物的创意人像

虽然我非常支持用静物来拍摄创意或观念，但是不得不承认这类作品距离艺术越近就会距离普通受众越远。冷冰冰的物体很难打动普通观众，尤其是当其很隐晦的时候，就更容易被无视或者厌恶。

如果画面中有人物出现，这一情况则可以获得改善。左图中，我原本只想呈现一个没有指针的钟，指针被人画在上面，仿佛是有谁想留住他（她）生命中的那一刻。对于我来说，这样的画面就足够了，我表达了我的想法，直截了当，而且留给观众一些应当思考的问题和遐想空间。但是当画面完成之后，我想了很久：到底是用最强烈的方法完成一个作品重要，还是让更多的观众看到这个作品重要？我相信有人会赞同我拍摄纯静物闹钟的观点，但是这样的作品如果没有获得某个高端群体的认可，就很容易被彻底遗忘。当时的我还是一个底层"江湖卖艺人"，为了保护自己喜欢的这个作品创意，只能加上了正在画指针的人物，增加了照片和观众的亲近感，又加上了梯子这个元素，提升了戏剧感。虽然这样一来，相当于把一个开放式的问题变成了一段明确的故事，照片的重点被冲淡了，但我相信有心人依旧会发现我的用意。

如今我的照片越拍越简单，后期处理上的技法越用越少。或许是我在构图上比以往更能抓住重点，或许是观众群体稳定了，我不用太担心无人共鸣，也或许是我年纪大了，不像之前那么在乎外在的成就感。重要的是我对自己的作品更加满意了，这个转变对于每位有追求的摄影师来说都是必经之路，也是拍出真正艺术大作的必经之路。当我们真正丢掉作品中所有"讨巧"元素并且能够被一部分志同道合的人欣赏的时候，就是获得真正成功的时候。

但这并不是说，摄影师最后都得把模特丢进垃圾桶。人物永远是表达观点最重要的载体之一，在需要的时候，我们也要毫不犹豫地将其作用发挥到极致。

人，可以给画面带来生机，风景照片中如果出现人物，那么可以让观众感受到人与自然的关系；人，可以成为照片的核心内容，用纯粹的肖像来展现人物的特点和情绪，也可以让观众透过肖像来揣测人物背后的故事。不论是欣赏美景、

学习技术、思考人生还是大吃大喝的时候，我们实质上都在对自我进行探索，人在照片中的魅力远高于一切美景，因此上文中一直强调人物对传达信息可能会产生的干扰，我们在利用人物拍摄创意作品的时候也需要审视自己在构图时是把主体放在人物之上，还是让人物冲淡主题。

在上图中，我打算表现自己对冬天的理解。因为我本身不善社交，也不喜欢热闹，所以冬天对我而言格外寒冷和孤独，但我欣赏这种寒冷和孤独，于是构思了上图的画面。当然，我可以只拍摄茫茫雪海中地平线上的一棵孤独的小树，这的确可以给人带来孤独的感觉，但是观众只能看到一个漂亮的极简构图，可以用来挂在客厅墙壁上做装饰。更何况照片上白茫茫的雪，并不能直接给人带来寒冷的感觉，我们无法直接感觉到照片的温度，需要借助暗示来联想。基于这种考虑，我想到了可以让穿着单薄的人物置身环境中，让观众去思考"下雪这样穿不冷吗"这样的问题。这种思考很容易给自己带来一丝寒意。于是画面中的两个重要主体就确定了：穿着单薄且容易让人怜悯的人物和远处地平线上的孤独小树。

　　首先拍摄了窗框，用逆光的方式拍摄，这张素材的目的是为了制造室内外的隔离。倘若人物就直接赤裸地站在雪中，除了带来过分的寒意，恐怕还会让人觉得照片过于哗众取宠。从另一方面来说，让人物身处室内可以利用室内外巨大的光比反差来进一步强化气氛，也可以让观众把视线集中在明亮窗外的树上。

接下来拍摄树的素材。用面粉堆成小山丘,将模型松树插在上面,树上撒满雪,逆光拍摄,并手动对焦,将素材置于焦外,这样的虚化效果比后期用高斯模糊处理更加真实。

　　拍摄人物素材，用同样的逆光方式。人物摆出看着窗外的姿态，一方面可以避免面部喧宾夺主，另一方面让观众去关注人物看着的东西，或者让人觉得自己就坐在窗前看雪景。

　　最后拍摄钢琴素材。这里使用了 1/8 的钢琴模型。因为钢琴处于室内，只在暗部留下了轮廓，不需要太精确的线条，因此用模型更加方便。

将照片导入 Photoshop 之后，先将窗子周围涂黑，并叠上墙壁纹理。

把树挪进窗子。

　　放入人物，将人物调整到画面的一侧，并且让暗部与环境明度协调，人物即可融入环境。

　　最后放入钢琴素材，统一光影，这一步可以使画面显得更有格调，而且使室
内环境更加立体。

创造场景

从上面的案例可以看出，拍摄静物的能力对于实现摄影中的创意有着巨大的帮助。而且成功拍摄一张创意摄影作品除了人像和静物拍摄能力以及后期合成技术，还需要有布置场景的能力。很多人有灵感，而且拍摄和后期技术也不错，就是不知道如何去创造一个理想的拍摄场景。大多数人会苦于在现实中寻找合适的影棚或者外景地，也有偷懒的人会只选择现成的场景进行拍摄，当场景不合适的时候，他们不是想办法解决场景问题，而是从创意上作妥协。这种思路会大大局限作品的最终效果。因此我们在这种情况下不妨自己搭建微缩景观。

这个技能在现实不能满足我们拍摄需求的时候显得至关重要，我也一直要求我的学生们发掘自己在这方面的能力，这一才能有可能让自己的作品更加与众不同。实际上我在这些年的教学中早已发现了每个人（尤其是年轻人）其实思维都很敏锐，大家需要的只是有一个人将自己的思维方式引导到创作中并且教会自己如何判断可行性以及效果。这里我将通过讲述一次教学的过程来教给大家如何独立培养这一技能。

因为男女在摄影思维和风格上有着巨大区别，因此我将学员分为男生组和女生组，让大家去完成一次不命题的小组任务，最终目标都是策划并拍摄一张创意照片。其间我提供给了学生一些道具、模型和灯光支持，并且在他们给出多个策划方案的时候帮助其筛选，他们之前都接受过思维方式的训练，也具有一定创作能力。对于这次特殊的任务，每组都有一个晚上的集中思考和讨论时间，并且需要在第二天完成拍摄。

让我惊讶的是，第二天拍摄前集中开会的时候，两组构思得出的策划方案都十分出色。其中女生组给出了 3 个方案，男生组给出了 8 个方案。我用关键词的方式总结了两组策划的特点。

分组	男生组	女生组
规模	大场景	小场景
主题	战争、政治、哲理	生活、魔幻
类别	静物、人物	人物
策划完成度	低	高

最终两组在商讨过可行性和效果之后完成了两张作品的创作。

女生组素材图如下：

　　这组学生将 1/8 的窗子模型固定在灰色卡纸上，抱着猫让它的头部靠近窗口，灯光从猫的身后照进来。

　　接下来用同样的布局方式（去掉猫，让光线更完整地照进"室内"）拍摄了
一张 1/10 的床素材。因为床和窗子的模型比例不同，因此不能直接放在同一个画
面中进行拍摄。

　　最后拍摄模特图，其中人物面部的黄光来源于手机屏幕，组员策划在后期处理时使用橙青互补色（橙色：手机；青色：环境）的配色来完成作品，因此在没有冷色光源作为环境光的前提下，前期使用黄白配色进行拍摄，其中黄色在改变色相之后变成橙色，而白色的背光可以和素材色温相协调，让合成更为顺利，后期处理时也可以方便地变成青色。

（女生组完成图）

男生组素材图如下：

男生组以战争为主题，用子弹壳、面粉和钢琴布置了一个围观场景。其中
9mm 的弹壳因为和场景的比例关系，正好看起来像大口径的炮弹壳。

接下来拍摄模特弹琴的动作。两张素材均用柔光拍摄，模拟雪天的效果。

（男生组完成图）

虽然这两张图的后期是由我在合成演示的时候利用学生拍摄的素材完成，但是如果交给他们来做后期处理的话，我们也可以期待看到类似的结果。

实际上在安排分组的时候，我就已经根据提供的道具做了多个可行的拍摄策划，以便应对学生无法给出合理策划的情况。但是从结果来看，他们的构思比我的还要优秀和完善，我对他们的成功做了总结：策划的最终画面非常具体；选择了合理的道具，并且让道具之间产生联系；每个素材的拍摄过程中都注意了光影上的统一；均使用了中长焦拍摄，避免广角的畸变带来后期合成上的困难。

一次拍摄的成功不仅仅是临场发挥，个人综合素质和团队合作也有着极大的影响，在商讨过程中，我看到了学生们互相否认和肯定，有争论也有认可。更重要的是他们的个人能力让拍摄过程十分顺利，基本上没出现意外或者无法解决的问题。从宏观上来分析的话，决定这次拍摄成功的要素有以下几点：团队商讨，考虑很周全；平时训练中养成了在拍摄前规划后期效果的习惯；个人均有大量的拍摄经验，可以帮助他们验证策划的不合理之处；对自己有一定程度上的了解，知道自身优势；创作环境有一定压力，迫使他们不得不实践课堂上学到的方法。

通过对上述案例的分析，基本可以得出这样的结论：如果想要在布置场景上得心应手的话，首先需要在每一次拍摄静物和人像的时候思考并记忆不同条件下物体的光影关系，要在看到其他人的创意作品的时候主动思考如果让自己来拍摄，需要用什么手段获得同样的效果，并且永远不要忽视模型、静物和微缩景观的可行性。在策划的过程中，尽量将画面构思得足够完整并且务必考虑拍摄方法是否有利于后期合成、颜色和光影搭配是否能够通过后期达到更好的效果。最后，切

记一定不要依赖现有的场景和手段，在遇到场景问题的时候要发挥想象力，自己搭建微缩场景或者拍摄单独的素材进行合成（务必自己拍摄，不要企图从网上找到最合适的素材）。创意原本就是要超出现实的东西，完全依赖现实场景，也只能达到现实的层次。

属于自己的题材

不论是纯静物、人物还是两者相结合，目的都是为了更清楚地传达作者的情感和观点。因此创意题材最好也需要是自身有深刻体验的。我在本书第二章的最后提到"我们有着自己的故事，认清自己的经历，才有可能找到经验与创作之间的联系"。这便是我自己寻找题材的方式，也是每一位摄影师应该去培养的思维方式。

这个世界上有太多值得去用摄影表达的事物，但是我们真正了解的却是极少部分。幸运的是，这极少部分却是别人不一定知道，但是愿意花时间来了解的东西。就像当今各大网站火爆的生活区，许多过着平凡生活的博主用镜头记录着自己平凡的生活，却有千百万双眼睛时刻注视着他们的生活影像。如果我们能够用照片巧妙地讲述自己的生活经历，一样可以给观众带来新奇的体验。

这当然不是说我们要用手机从早到晚记流水账。除非你有着倾城美颜，或者生活在新西兰的荒野，或者是一名国际空间站的宇航员。我们生活的大部分时间都是在做相似的事情，并没有太多吸引人的地方。但是一个成功的生活博主知道如何让看似平凡的生活与观众产生共鸣，或是找到大家的相同之处并用深刻的方式描述出来，或是发掘自己生活的独特之处，让大家投来羡慕的目光。一个优秀的摄影师也要学会感悟自己的生活经历并且加以艺术化的提炼。你的工作、生活圈子、喜欢做的事乃至人际关系都应该成为创意的来源。因为所谓创意，归根结底就是一种独特的表现手法，创意的内容和目的大多相似。

比如我和许多人一样，家里都养了猫。家猫虽然品种、体型、毛色和习惯有所不同，但最根本的性格却大抵一致。它们对人（和其他新鲜事物）都充满了好奇心，一旦这种好奇心变成习以为常，猫就会回到自己舒服的生活方式。养猫无法获得成就感，无法获得同伴的感觉，这大概也是我不喜欢这种动物的原因吧，不过这很公平，毕竟我们对它们的态度也是一样。

与猫相处最美好的事情莫过于相遇的那一刻。我一直深刻地记得当初我的女朋友蹲在一群小猫面前，只有一只猫好奇地走过来与她亲近，它看起来是那么独特，水汪汪的大眼睛里仿佛充满了对未来生活的憧憬和对我们的喜爱。而我们看着它也如同看着自己的孩子一样，心里已经对自己承诺要让它过上最幸福的生活。后来它就成为我们家里的"主子"。每天做着同样的事（就是什么事也不做），生活规律得如同我的父亲，虽然没有抽烟喝酒烫头的坏习惯，但是也无法做出什

么让我们感到新鲜或者心疼的举动。

或许这就是我对猫的总结。猫就是猫，没有人类这么多胡思乱想，一切对猫的感情无非是空虚的人类的意淫和错觉。但不得不说，这相遇时分的错觉是极美好的，它也定义了我们作为人的本性。因此我针对这个概念创作了一系列的作品。

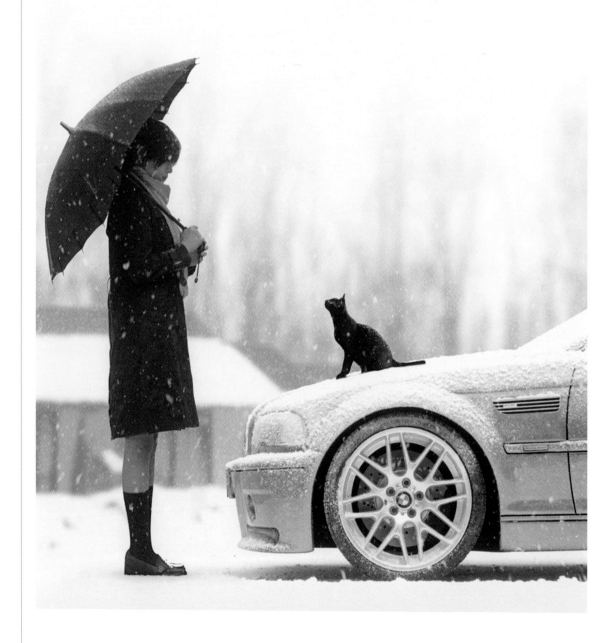

　　这组图从 2017 年开始断断续续地拍摄，一共持续了三年，每当我被猫激发了灵感的时候都会记录下来，接下来就是在合适的时候一步步开始拍摄。虽然时间跨度很大，但每一次的灵感其实都是来源于相遇的那一刻，我用了不同的方式和场景来反复描绘相遇的瞬间，实际上如果还能够继续养猫的话，我会将这个题材无限挖掘下去。试想一下，生活中的一个瞬间都可以成为取之不尽用之不竭的灵感来源，我们每天经历的许许多多的事情和人为何不能成为我们创作的出发点呢？

　　上面每一张图都是由多个素材融合而成。接下来我将针对其中一张较为复杂的作品进行简要的合成思路解析，希望对大家有所启发。

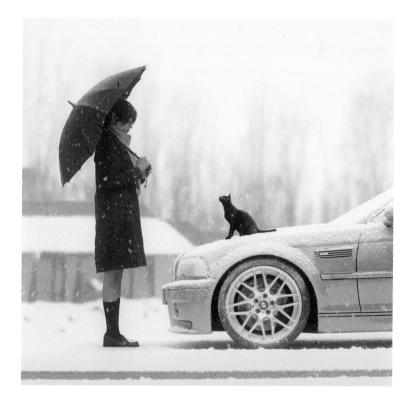

这张图一共拍摄了四个素材。首先，选择合适的汽车模型，虽然我喜欢夸张的汽车造型，但此主题为人与猫，汽车出镜的功能无非是抬高猫的位置，与人物可以更加接近，也可以展现猫蹲在引擎盖上的习惯。

使用筛子将面粉均匀地撒在车体和地面上，模拟雪景。

因为我的猫是白色的，其轮廓很容易融入雪景之中，因此借用了朋友家的小黑猫拍摄侧面素材。

　　因为当时没有影棚，人物素材在走廊通道里拍摄，用灯光照亮天花板营造雪天的柔光即可。

雪景的背景是我在新西兰旅游时拍摄的一张焦外素材图，此时派上了用场。

另一张素材图是我在云南旅游时拍摄的。

在后期处理过程中，先将背景素材融合，光影全部塑造为阴天柔光，适度制作高斯模糊即可。

将车辆放置进画面，同样对明度进行调节，使之与背景光影融洽。

　　把人物放置进去之后可以明显看到人物的明度和色温与环境差距很大，因此下一步需要调节人物和整体色彩，让二者在明度、反差、色彩和清晰度关系上统一。

　　这一步完成之后，人物和环境基本融合，但是鞋子与地面的接触位置还需要
进一步修饰。

　　由于是阴天，低角度拍摄，基本上不需要制作阴影，即便有阴影，也会因为前景的雪高于鞋底地面而被遮挡。这一步完成之后，用笔刷绘制伞上的雪，让效果更真实。

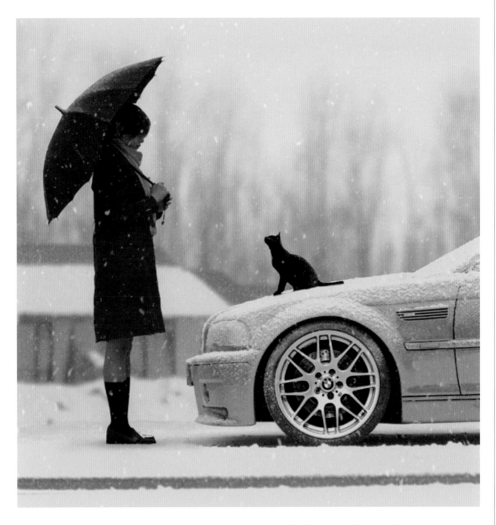

　　接下来把最后一个素材——猫，放到车辆引擎盖上，并给前景增加雪花即可。整体调色过程不一一描述，其手法都会在后面的章节介绍，但总体思路是反映雪景效果，一方面需要足够"灰"，另一方面要让画面产生"冷"的感觉，使用青色蓝色都可以获得这种效果，这样的配色也可以和红色的衣服以及橙色的围巾形成分割互补色的搭配。总而言之，在做创意合成的时候，任何一步都需要和主题和谐并反映情绪，也必须根据目标来拍摄相应的素材，坐在电脑前面企图在网上找到现成的素材不仅容易带来侵权问题，而且那些素材也难以完全与其他素材融合。

第八章

后期风格

我们早已进入"无后期，不摄影"的时代。有名的摄影师其作品往往能让观众在看到图的时候就联想到作者本人风格。后期是实现这一效果的重要途径。本章解读各种后期风格，纠正许多人错误的"欧美""日系"概念，进而鼓励读者寻找自己的后期风格。此外，本章还会介绍后期修图中的几个核心技术。后期技巧随着技术发展都会过时，但是后期中有一些最核心的技术是在任何时代的后期修图里都起决定性作用的，本章也会对这些技术进行详细剖析。

将后期技巧写进书里是一件非常冒险的事情。因为随着软件版本的不断更新，新软件的诞生以及各种功能强大的插件的问世，后期技巧也在快速变化。曾经许多复杂的特效如今只需要轻松地点击几个按钮就可以完成，目前大家觉得十分考验技巧的抠图技术，很快也会由功能更强大的软件自动完成。后期技术更新速度如此之快，以至作者完成一本后期教材的时候，书中的技术就已经过时了。因此买照片后期的书籍远不如直接在网上寻找更新的技术分享更有价值。

但是不管技术如何变化，有些最核心的要素却难以淘汰。因为我们能够对一张照片进行改变的地方不外乎光影、颜色、纹理；而在合成方面也无非是两个步骤：抠图与融合。这也意味着像"曲线""色相""饱和度""明度""选区"这一类工具会长期存在于后期软件中。而在这一切功能之上、永远处于核心地位的"思路"也不会因为软件的更新而消失。即便有一天软件技术强大到"所想即所得"的地步，个人思路依然是决定照片后期成败的核心要素。

后期风格"流派"

长期以来，后期处理只是润色照片的步骤，当下所谓"文艺""小清新""森系""胶片"等所谓"流派"都只是民间对某一种调色风格的称谓而已，与艺术流派无关。但是从另一方面来说，这些风格又至关重要，使用得当的话，它们可以让画面情绪更符合主题。如果在后期让色彩和光影产生某种与众不同的特点，则更容易让观众记住，产生更好的传播效果。

比如在人像上的"小清新"色调非常强调画面的明亮通透，有时候为了明亮的效果，不惜让高光区域过曝；或是为了通透的感觉，大幅度加强对比度，牺牲一些暗部细节。除此之外，某些清新感强烈的特定色彩也会更加鲜艳，但是人物的肤色却需要通过降低饱和度、增加明度的方法来达到白皙的效果。许多人为了上述效果，甚至会违背光影规律，让皮肤明亮如夜空中的满月。

又比如"胶片"色调，顾名思义就是在数码时代通过后期手段模仿某些胶片所呈现的光影和色彩效果，但是实际效果往往因为过于强烈而依旧带着浓浓的数码感。"胶片"色调惯用手段就是提高画面中最黑区域并降低最亮区域的明度，让亮部和暗部（主要是暗部）发灰并失去大量细节。除此之外，许多人还会选择往暗部里加红绿，并且增加噪点来模拟胶片感。"胶片"色调效果十分强烈，对

原图光影和色彩的改变也很大，因此产生的效果容易两极分化：要么大受到欢迎，要么毁图。

不论是小清新还是胶片，不管你学习哪一种调色方式，最终都是为了找到适合自己作品的后期风格。或者说，当模仿积累到一定程度的时候，人们自然而然会产生自己喜欢或者经常拍摄的题材，随着题材趋于一致，也会产生相应的后期风格。达到这一点对于摄影师而言至关重要，因为它很大程度上决定了摄影师的辨识度，也就是说，如果某位摄影师的后期方式非常独特，产生的效果与众不同，那么观众在众多照片中一眼判断出照片作者的概率就更高。个人惯用的调色方式和照片题材、构图一样可以成为作者在作品中无形的"签名"，因此每一位摄影师都需要以此为目标。倘若拍了许多年的照片、修了很久的图却依然在伸手找别人要"预设"，这将是一件很可悲的事情。

当代著名风景摄影师吉米·麦金太尔（Jimmy McIntyre）就是一位后期风格辨识度极高的摄影师。和人像摄影不同，风景的内容相对比较固定，除了几位像安塞尔·亚当斯这样具有开创性的风景摄影师之外，大部分优秀风景摄影师都很难再去做出划时代的创新之举，我拍得到的美景你也拍得到，运气好的都能在合适的时间遇上合适的光影，此时后期风格所体现的个性则更为出众。

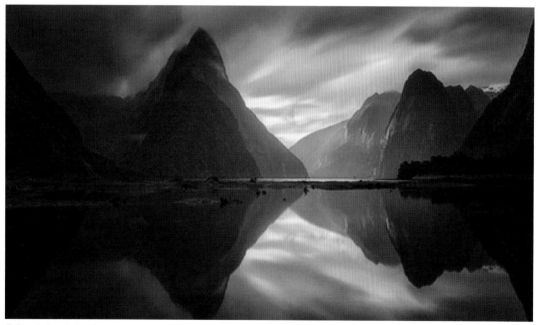

作者：吉米·麦金太尔

麦金太尔喜欢寻找日出或者日落的逆光场景进行拍摄，在昏黄霞光的基调上将照片整体调为暖色调并且加上大量的柔光效果，让高光区域往阴影渗透。他的柔光如此强烈，以至整张画面都仿佛蒙上了一层纱布，但他在浓郁的后期习惯上依然有着风景摄影师的坚持：着重刻画层次分明的光影以及高光和阴影中的细节。

同样将柔光后期推到极致的还有时尚摄影师维维恩·默克（Vivienne Mok），媒体喜欢用"柔光清透唯美"这样的话语来描绘她的作品，因为她在后期处理上所获得的柔光暖调人物效果是许多惯用同样手法的摄影师无法企及的。

作者：维维恩·默克

柔光后期对照片最大的负面影响在于容易让高光过曝光以及细节损失，如果使用不当还会弱化画面层次，让物体周围产生难看的边缘效果。默克在使用柔光的时候让高光向阴影部分产生了足够多的"浸润"效果，也和麦金太尔一样给照片整体蒙上了一层薄雾，但这些步骤毫不影响她的画面层次感，人物质感依旧强烈。这个特点成为默克作品在后期处理上最明显的"签名"，也是媒体用"柔光"和"清透"这两个在后期上往往会产生矛盾的辞藻来形容默克作品的原因。

擅长使用柔光效果的摄影师不胜枚举，然而只有两种人容易被世人记住：先驱者与将这一技术推到极致的人。麦金太尔可以算得上是当代风景摄影里使用柔光的"先驱"之一，更重要的是他通过制作大量的教程和 Rayapro 插件将这门技术扩散开来，更多的摄影师因此掌握风景柔光后期，也记住了他的名字。默克则是将人物柔光后期推到某种极致的人。虽然许多人能够把人像后期柔光效果做得十分华丽，甚至有的在复杂程度上超越了默克，但是默克将后期柔光和画面内容完美结合，利用画面的柔美与光照感进一步强化了女性柔美的特征。二者在后期上的惯用手法让他们的作品也具有了很高的辨识度。

虽然许多知名摄影师会在他们经常拍摄的题材上用到类似的后期风格，但仔细浏览他们的作品之后，还是能够发现"后期风格"是不可能独立存在的，它服务于拍照片具体的内容，也根据内容的变化而变化。例如，麦金太尔在对星空照

片进行后期的时候就不一定会使用强烈的柔光效果，默克也会在合适的题材下打破她长期使用暖色调的规律。因此盲目套用流行的后期色调很可能对照片产生负面影响。而我们的近期目标也应该制定为：不是追求让自己的风格固定，而是让自己的后期思路更适合自己的作品题材。

内容、情绪与调色思路

一直以来不断有人向我发问，想知道该如何调出"小清新"或者"高级灰"色调，希望能一劳永逸地用一种流行的调色风格套在所有的照片上。虽然求知欲值得肯定，但是他们的出发点存在很大的问题。正如上文所述，后期风格与特定照片有着直接联系。我们需要针对照片所要表现的内容和情绪制定合理的调色思路，世界上没有真正的"万金油"色调，倘若用"套路"去修片，恐怕会出现很多"牛头不对马嘴"的后期效果。

我们在拍摄照片之前就应当对最终的画面有大致的映像（纪实类作品除外），在第三章我已经阐述过，这一映像包含构图、搭配、场景以及后期效果等内容。简言之就是一个理想的画面，我们在后期操作上越熟练、掌握的技术越多，那么这个画面的后期效果就会在脑海中越完善。

下图拍摄于乌海的一个小岛上。这个城市原本被沙漠环绕，由于建坝蓄水而变成黄沙中的一片绿洲，昔日的沙丘也变成了如今的"沙岛"，形成了"一半沙漠一半湖泊"的景色。我也由此萌发了拍摄"水中行车"的想法。在最初构思中，远处是林立的高楼，天空中飘着大朵白云，人物扶着纯白的自行车驻足水中，虽然行走不便，但似乎习以为常，反而能够享受沙漠的清凉。宁静的水、晴朗的天、安静享受的人，放在一起产生了清新的感觉。因此后期也需要让画面变得明亮清新。

在我们的概念中，透明无杂质的浅蓝色海水和天空能够给我们带来最强烈的清新感，所以照片主色调应当为纯度较高的浅蓝色，后期也需要去掉环境中的暖色调。与此同时，水面和天空的明度高层次少，会让照片显得很"平"，后期也需要用微妙的明度和色彩变化来展现画面景深。

画面在脑海中基本成型之后，我接着来规划拍摄时间，在自然光环境下，拍摄时间决定了画面光影和色彩。住在乌海的那一段时间都天气晴朗，白天太阳在水中形成强烈的反射，拍摄难以把控过曝区域，画面整体过于明亮，导致色彩变化也很少，因此计划在太阳落山后的半小时内，借天边余晖的柔光完成拍摄。但是以往的经验，此时的天空色彩较多，纯度较低，在水面上形成的反射光也应当是昏暗的色彩，影响照片整体通透感。因此后期处理需要进一步修正白平衡，降低黄色和红色的饱和度，让照片整体偏蓝。

在实施计划的时候，遇到的问题和预想基本一致，也按照计划中的色调和光影对照片进行了后期调整，获得了符合主题的效果。

（原片色彩）

（后期效果）

　　虽然说后期思路最好是在拍摄之前就根据灵感来构建，然而拍摄时场景和理想的落差、模特的表达能力或者天气变化等现实因素会改变我们最初的理想画面，意味着我们依然需要在照片拍完之后再次审视，寻找合适的后期处理方式。

　　拍摄上图之前，我的理想画面如下：这是一个带着一丝失落感的安静画面，少女举着黑伞站在没过膝盖的草地上，透明伞如雨水般从空中纷纷坠落，前景是小面积橙色的草地，背景是大面积青色的山峦和天空，这样的橙青互补配色可以使画面变化丰富，前景背景拉开距离，又可以让青色占据主要色调，渲染安静的情绪。

　　但是实际拍摄之前，我去了许多草地场景踩点却失望而归，要么山峦太远，即使用长焦拍摄下来也远不能在画面中占据足够的范围，充当背景；要么草地太高太密集，完全遮蔽了人物的下半身。因此我需要做出权衡：展现人物身姿比草地更重要，因此可以为"没膝的草地"寻找替代场景而不能迁就草地场景损失人物身姿。远山的作用主要在于明度低于天空，可以衬托明度高的透明伞，并没有其他内涵，因此可以用同样明度较低且工整的自然背景来取代山峦。基于上述考虑，我选择了画面中的足球场进行拍摄，背景为一排整齐的树。

　　在拍摄完成之后，我发现前景橙色、背景青色的互补色调会产生异样的效果。最初计划中需要调成橙色前景的是茅草地，这种草在我们的印象中往往是发黄的，而修改后的场景是足球场，上面整齐的草在我们的脑海中则是翠绿色的。倘若将足球场的草调为橙色，就会违背人们的认知，也会因为占比较小而在整体发青的画面中格外刺眼，和人物"抢镜"。因此在后期，我将整个画面都朝青色调整，让照片的色彩搭配由橙青互补色变为绿青相似色。如此一来，照片色彩更加合情

合理，在新的内容基础上依旧能够对应画面所需的"失落"和"安静"的情绪，也不会干扰人物作为焦点的支配地位。

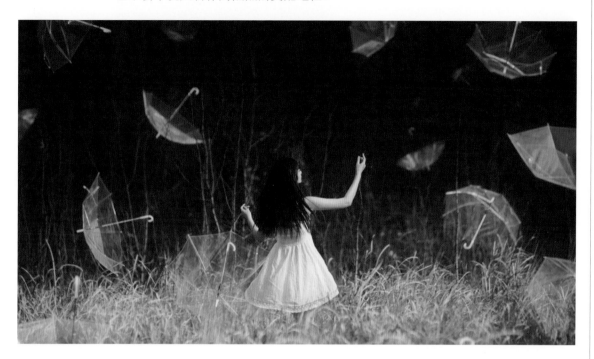

拍摄前的构思中需要包含后期思路，拍摄后更需要根据实际情况对后期处理方式做出调整。或许对于新人而言，做到这两步似乎十分困难，他们最多的抱怨就是"我不知道后期如何下手"。而产生这种情况的原因不外乎经验上的匮乏限制了想象力。这里说的"经验"不是你按了多少次快门、修了多少张照片所积累的技术熟练程度，而是进行了多少次拍摄思考，落实了多少次计划，修正了多少处计划中的缺陷。思维上的积累可以让我们在创作之前看得更远，但是切记，不论我们多么喜欢某种调色方式，对其掌握得多么熟练，都不可随意套用在内容不相符的照片上，后期思路必须根据作品的内容和情绪来制定。

探索个人的后期风格

不论是成为麦金太尔那样的"先驱"还是默克那样的"集大成者"，找到稳定的个人后期处理方式都是我们的必经之路，而稳定的前提一定是作者拍摄的题材已经趋于一致，倘若某位摄影师今天拍了甜蜜的花季美少女，明天又去以死亡为主题拍摄压抑的故事，之后又想走华丽的时尚路线或者抱着莱卡相机去拍街头艺人，没有固定的题材取向，后期处理方式也必然随着主题发生巨大变化，那么他注定找不到属于自己的后期处理风格。

或许有人要质疑：摄影师不是应该不停地尝试新的东西吗？这个想法看似有道理，对新人而言也非常有意义，但是在摄影水平提升到一定层次之后，已经尝试了足够多的"新东西"，对摄影的各个方向也有了一定了解，此时我们应当转而钻研属于自己的方向。所谓"术业有专攻"，任何一位成功的摄影师都不会在自己钻研的方向上左右不定，亚当斯不会想着去尝试抽象派摄影，曼雷也不会突然决定开始"扫街"。由此看来，个人的后期风格并不属于新人的追求，它需要稳定的拍摄题材为基础，而摄影师需要长期对不同内容进行尝试才能将自己喜欢和擅长的题材确定下来。

我在开始接触观念摄影之前拍摄过很长时间的人物写真、风景摄影以及小型和大型静物摄影。在拍摄人物写真的时候也尝试过许多不同的类型，像影楼摄影师一样拍过婚纱、婚礼，也像大多数自由摄影师一样拍过客片；模仿过网络红人的拍摄手法，也曾试图向艺术家的充满情绪和感染力的拍片方式靠拢。在摸索过程中，我逐渐意识到最能打动自己的画面就是安静的画面，于是许多年前一度尝试将胶片调色方法和小清新调色相融合，让画面带上少许胶片的压抑感和小清新的通透感，并以此来配合画面内容的安静气氛。

这种稚嫩的后期思路也成了我建立自己的后期风格的起点。之后逐渐意识到丰富的色彩和较高的饱和度不足以表现安静的氛围，而随着拍摄题材越发贴近超现实或者观念摄影，我进一步减少了画面中的色彩来削弱颜色对内容的干扰，甚至有时使用低保和度的单色来渲染整张画面，将颜色的功能限制在情绪和氛围渲染上，不参与构图。

　　但是随着近几年拍摄的作品越来越需要突出焦点，我开始大量使用互补色来区分环境与焦点范围。这种配色不会因为太过艳丽而干扰主题的表达，反而可以增加画面的层次感和视觉冲击力，尤其能够突出焦点在画面中的地位。

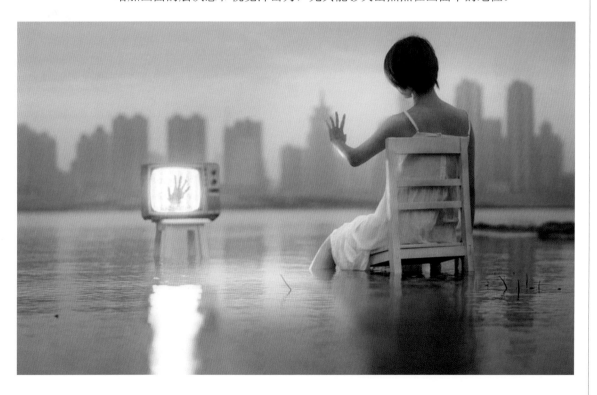

　　除了让配色越发简单有效，我还不断提升画面的光影质感，因此在后期会在焦点范围内使用大量的减淡加深技巧（利用曲线和蒙版将画面局部区域提亮或压暗）。由于减淡加深是类似绘画技巧在照片后期里的应用，使用越多，照片就会看起来越接近绘画，倘若在一张照片上把所有的部分都重新涂抹一遍，恐怕就要变成一张临摹的画作了。这也让我的照片看起来带有一点"绘画感"或者"涂抹感"。

　　在调色和光影之外，我目前最常用的后期技巧就是合成了。现实场景大多数时候都无法实现我需要的内容，那么照片合成就成了完成作品的必经之路。但是我尽量避免用合成来完成照片中每一个元素的构建。童话故事能让人为之动情是因为故事中存在某种程度的真实感，超现实的照片也一样，需要一定程度的真实内容去支撑虚构的部分，因此我的作品大多拍摄于真实的环境，但是某一个或者几个现实中难以实现的元素则需要通过照片合成完成。

　　照片后期服务于内容，这个规律不仅存在于上文介绍的超现实或观念摄影中，也是任何题材的作品必须达到的标准。我在寻找适合自己的后期风格上同样依据这一规律，不断随着题材的深入改变后期思路，直到内容上一些特征逐渐趋于稳定，自然而然地产生了较为固定的后期思路：在适度合成的基础上，使用低保和度的互补配色以及主体部分大量的减淡加深操作。像麦金太尔或者默克那样后期痕迹特别明显的思路并不适合我的作品对"安静"氛围的定义，也可能干扰焦点的显著地位，因此我未曾追求某种十分耀眼的特效。每个人在磨炼自己后期的道路上所经历的会有所不同，但大致都会遇到我所经历的四个阶段：首先广泛尝试不同

思路，模仿别人的成功风格；随后在模仿中对自己的喜好产生一个朦胧的概念；在确定方向后摸索着将自己所期望产生的后期特点推到极端；最后在与画面内容的权衡中找到一个效果最好的平衡点。

　　我们讨论个人后期风格形成过程最大的意义在于给正在磨炼后期的朋友提供参照，让大家能够找到自己当前的位置以及今后的努力方向。或许不是每个人都能成为"先驱"或者"集大成者"，但是我们都可以在追求这两个目标的过程中找到自己的风格。更重要的是，我们在努力积累经验的同时要时刻提醒自己"后期永远服务于内容"，即使已经养成了有效的后期处理习惯，倘若内容发生重大改变，那么后期处理方式也需要随之改变。

第九章

各种场景与风格的人像修图技巧

在上一章，我们探讨了后期风格的价值以及如何培养个人风格，并且在最后强调了"后期永远服务于内容"这个结论。基于上述理论，我将在本章针对几种常见的拍摄场景给出具体的后期处理方案。

不过在阅读本章之前我想提醒诸位，没有任何一种后期流程是可以直接照搬的，就像盲目套用 Lightroom 预设很容易产生糟糕的低端滤镜效果一样。虽然我尽可能选择了具有普遍意义的案例和看似简单但非常有效的后期手段，但是依旧请大家把注意力集中在理解我每一步的意图而不是单纯的效果上，这样更有可能做到举一反三。

逆光大片感后期

逆光大概是最能产生视觉冲击力的拍摄方式。使用得当的时候，人物和环境物体的轮廓光，远处亮近处暗的光影分布以及阳光照射镜头所产生的各种镜头特效都会给照片增添强烈的戏剧效果。

在上面这张照片中，强烈的阳光从树叶缝隙中照射到人物、鹿和地面上。在构图的时候让环境占了较大比重，导致人物不够突出，尽管远处被阳光照的明亮的背景清晰地衬托了处于暗部的人物的轮廓，主体依旧有可能被复杂的环境"淹没"。

除了主体不突出的问题，这张图的效果也不够强烈，在诸多逆光的作品中难以脱颖而出。所以我们需要利用太阳直接入镜的特点制造丁达尔效果，增强光对氛围的渲染，并且进一步增强人物和背景的明暗和颜色反差，让主体更加显眼。

首先，为制作丁达尔效果做准备，复制一个图层并按住 Ctrl+Shift+U 键转为黑白色。

用曲线大幅度增加该黑白图层的对比度，让画面只剩下黑色和白色。

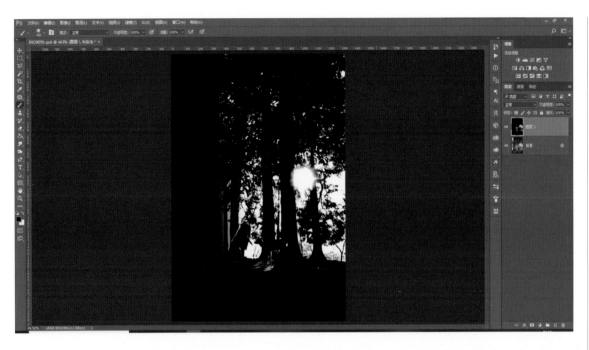

用黑色的画笔将距离太阳较远的亮部涂黑，这些区域不需要营造丁达尔效果。

单击"滤镜 - 模糊 - 径向模糊"，模糊方式改为缩放，数量调到最大，用鼠标将右边的坐标点移动到画面中太阳所在位置，单击确定获得下面效果。

　　如果一次没有将坐标和太阳位置完美重合，可以多次尝试。在完成这一步之后，单击"Alt+Ctrl+F"键多次重复套用该滤镜效果，延长光芒的范围。

将混合模式改为"滤色"去掉图层的黑色，保留下来的就是刚刚做好的光芒。

　　但是此时的光芒看起来比较生硬，后期感很重。所以需要用滤镜中的高斯模糊柔化光芒边缘。其中半径的数值根据实际预览效果确定。一般情况下，图片像素越高，需要的半径就越大。

　　为丁达尔图层建立蒙版，用透明度较低的黑色画笔擦掉一部分光芒和阳光明显没有照到的地方，让光芒的亮度更加多变、更加真实。当然实施这一步之后，你也可以按"Ctrl+J"键复制该图层来强化丁达尔效果，或者用不透明度滑块来降低效果。

　　为了进一步增强逆光的镜头效果和真实感，这里使用了修图前额外拍摄的星芒素材叠加到太阳位置模拟镜头炫光和星芒。

　　将素材放到太阳位置，调整角度后把混合模式改为"滤色"，去掉黑色部分，让光明融入画面。

选择大画笔，按住 Alt 键吸取光芒的颜色，将画笔不透明度降到 20% 左右，单击阳光位置，营造出一圈大范围的颜色渲染，让画面也染上光芒素材的色彩，一方面可以增强阳光氛围，另一方面也可以让素材更好地融入画面。

还可以给画面加上一圈暗角，削弱周围环境的存在感，让靠近画面中心的人物和阳光更加突出。

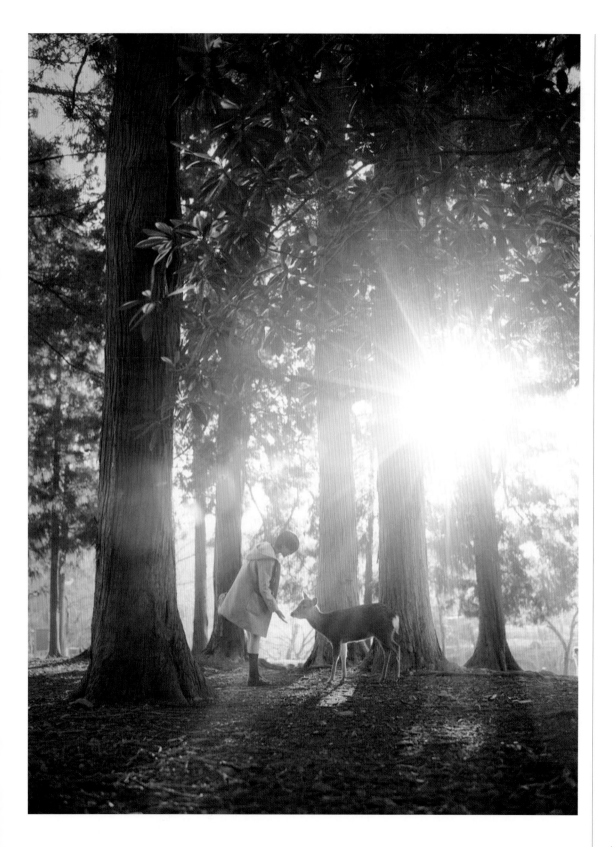

在完成上述几个简单的步骤之后，可以看到画面的效果已经得到了很大提升，色彩和氛围更加突出。这里我完全没有使用常规的调色手法（色相饱和度或者可选颜色之类），而是用更直观的素材和颜色叠加方式完成后期处理。这种手法能够更强烈地提升画面效果，但是也有可能因为使用不当而毁掉细节或者原本的颜色变化，因此一定要在想清楚自己到底要什么效果之后再着手后期，并反复尝试不同尺度的染色或者光效素材叠加来对比得出最佳效果。

清新效果后期

说到清新二字，很多人会想到小清新后期。这种后期套路大家早已不再陌生，你可以在网上轻松下载成百上千个小清新预设，找到几十上百个小清新后期教程，不得不说，即使在大家看腻小清新的今天，具备清新感的画面依旧有着独特的魅力，这或许是人类普遍审美的需求，是我们从充满压力和疲惫的生活中解放出来的感官需求。

因此在这本看似十分"玄学"的书里，我依旧要为大家讲解一下如何抓住清新后期的要领，调出让人神清气爽的照片。

清新并不是某一种自然界固有的属性，而是我们对特定事物的心理反应，这些事物对感官能够产生类似的刺激，产生类似的认知反应。就好比我们在夏天摸到冰块、看到蓝色或者听到清脆的钢琴小曲，都有可能感受到清新。这些事物彼此毫无联系，但在我们脑子里却产生类似的影响。

因此任何一种调色都是我们对某个感觉的描述，不可能有固定公式，在不同场合下或者对不同的人产生的效果也不可能完全一致。就好比在夏天看到冰块会觉得清新，但是在冬天看到冰块则会感到寒冷。

我们不必强求后期的公式，但是一定要善于感受并且归纳总结自己对周围事物的反应，在观察中总结出方案。

下面这张图是很适合调成清新色调的，因为图中具备了许多可以产生清新感的元素，比如安静的水面、清凉的制服、长头发（对于某些人来说）或者远处的那一抹青蓝。但是图中也有不少破坏清新感的东西，比如水面上的泡沫、昏暗的天空、发黄发绿的水面等。我们在后期要做的就是强化给人带来清新感的东西并且削弱不利要素。

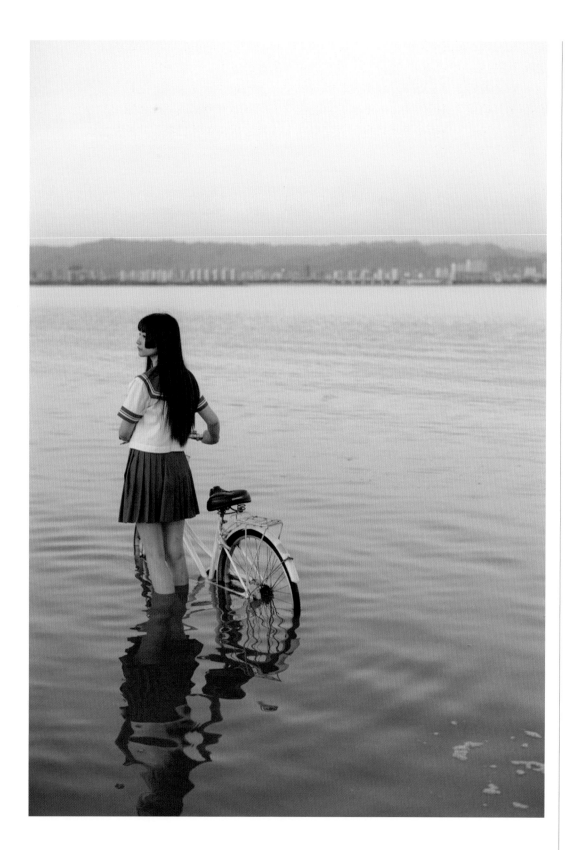

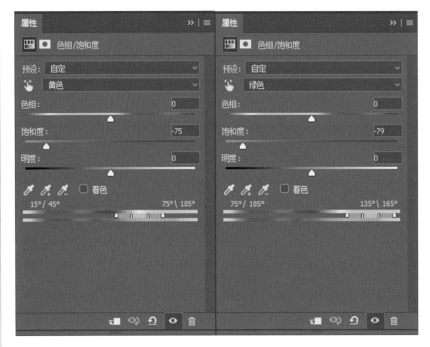

　　首先大幅度降低红色、黄色和绿色的饱和度，为接下来统一染上蓝色做好准备。此时可能有人疑惑为什么不直接改变这三种颜色的色相，将它们变为蓝色呢？由于黄色、红色和蓝色差距太大，大幅度改变色相的话很可能导致严重的色彩断层，因此这里使用染色的方式来避免这一问题发生。

　　上述步骤同样也影响了人物的色彩，让人物变得毫无血色，因此必须用"快速选择"工具选出人物区域，并用黑色画笔在蒙版上擦掉该区域。

　　建立照片滤镜图层，选择青蓝色，并且复制之前的蒙版（因为已经做好了排
除人物的选区，可以避免人物染色）。完成这一步之后，可以看到照片整体氛围
已经由暖变冷。

　　用较大的白色画笔涂抹蒙版中人物下半身区域，让环境染色略微影响人物，
使过渡更自然。

明亮能带来清新感，而昏暗的画面则会显得压抑，因此必须用曲线将亮部略微提亮，保持暗部明度，增加画面对比度的前提下保护暗部细节不受太大影响。

最后，大幅度增加鲜艳度并且略微增加饱和度，让冷色调更加突出。鲜艳度滑块对颜色保护较好，可以大幅度移动，而饱和度滑块对画面颜色的影响非常暴力，并且会影响所有颜色，因此略微增加即可。

利用裁剪工具二次构图，减少空无一物的天空范围，也可以减少右边的泡沫，最重要的是让人物更靠近画面中心，消除之前构图失衡的感觉。

经过染色和调色后，画面已经由压抑变为清新。这个案例也说明了并不是所有的照片都需要很复杂的调色过程，只要有针对性有目的地调整，效果也会非常明显。

夜景柔光后期

几乎每位摄影新人都渴望拍出夜景大片，甚至将第一次夜景拍摄视为里程碑式的经历，对夜景后期技术的需求也非常之高。因此，各式各样的夜景后期教程遍地开花，

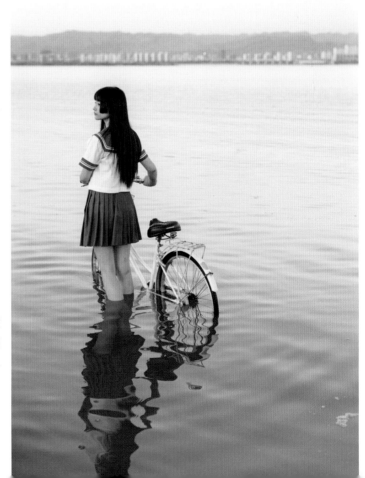

不少低质量的教程也给新人带来了误解。在正式开始这一部分后期讲解之前，我先简单地说一下夜景后期的一些常见误区。

首先，许多人觉得夜晚太黑，人物暗部缺乏细节，就盲目提亮，结果导致正常的光比遭到破坏，夜晚的感觉大幅度缺失。

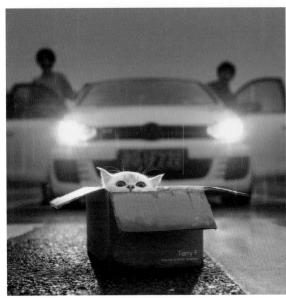

上图虽然暗部细节缺失，但夜晚的氛围感增强，灯光产生的效果也更明显，右边提亮之后反而看起来像阴天。我们在修图的时候需要切记，氛围优先于细节，很多细节我们在真实场景中肉眼都看不见，更不需要盲目追求夜景照片中的暗部细节。

另一个问题在于过度柔焦，这一问题也很容易发生在新手摄影师中。不过也不难理解这种情况的原因。毕竟我在刚学会柔焦特效的时候也如同发现新大陆般兴奋，以至不论什么照片都加上一层厚厚的柔焦，让画面模糊到恶心。因此在这一部分中，我不仅要讲解在什么情况下需要柔焦、如何加柔焦，还会强调如何把握柔焦的尺度。

　　夜景照片往往会因为较大的光比带来十分强烈的明暗分割，如果光源不够柔
和，明暗分割可能会让画面生硬，在使用柔焦效果之后，可以增加明暗之间的过渡，
打破原本清晰的分割，让画面更加梦幻。上图属于夜景拍摄中光比较大的作品，
明暗分界非常清晰，很适合做柔焦处理。

在做柔焦处理之前，需要将图片做好基本的调色。这张图色彩不够突出，反差也略低，显得发干发灰，因此先用曲线增加反差，这一步也会略微增加色彩的对比度。

适度增加自然饱和度，此时可以看到画面饱和度略微超出预期效果，但是柔焦会从一定程度上降低饱和度，因此在调色的时候，明暗对比度和色彩饱和度多一些可以抵消这一影响。

接下来用"Ctrl+Shift+Alt+E"键盖印图层，用色阶工具压缩这个图层的亮部和暗部，让画面中只剩下最亮和最暗的光影即可。

在压缩色阶之后，饱和度会变得出奇得高，再次降低饱和度，最后为柔焦处理做准备。

　　使用"滤镜 - 模糊 - 高斯模糊"，调节模糊的尺度（根据预览效果来判断，数值越大模糊程度越高，柔焦范围也就越大）建议将模糊范围控制在能够看清人物轮廓的程度即可。一般来说，图片像素越高，需要的模糊程度也就越大。以4200W 像素的照片来说，模糊调节到 20 ～ 30 比较合适。这张图片因为裁剪过，尺寸较小，因此模糊程度设置在 20 以内。

　　把混合模式改为滤色，此时柔焦效果就非常明显了，甚至有些过头，看起来仿佛加上了一层廉价的手机滤镜效果。

　　将不透明度降低到 17%，可以发现柔焦已经变得非常微弱，但是画面比之前依旧油润了许多。其实我从来不提倡将柔焦作为主要特效，因为这个效果往往会让照片落入俗套，因此我只用柔焦作为优化质感的手段，真正柔焦的工序需要手工涂抹完成。

　　新建一个曲线图层，将 RGB 曲线拉高（增加亮度），然后选中蒙版，使用"Ctrl+I"键把白色蒙版转为黑色，遮蔽曲线效果。

　　用不透明度很低的白色画笔涂抹画面中高光区域，让这些高光呈现出向四周发散的效果。这一技能需要多次练习，反复尝试对比即可掌握。

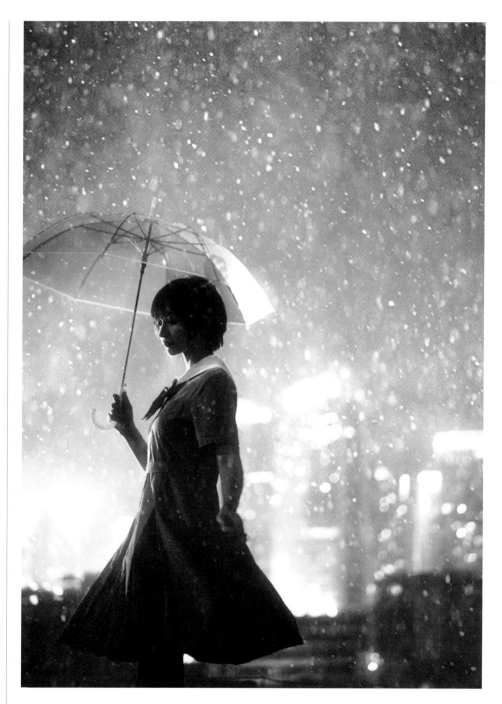

　　总而言之，使用柔焦特效之前一定要考虑清楚照片是否有较大的光比，是否有明显的明暗交接处，暗部的范围是否能够体现柔焦的高光扩散效果。在制作柔焦的时候也要点到为止，要克制自己把柔焦做成廉价滤镜效果的欲望。做完之后，反复对比完成图和原图，观察柔焦是否真的能获得更好的效果，并且多加练习，提高涂抹的手法。

氛围强化技巧

我在第六章的末尾谈到了"氛围"二字在摄影中的含义。这是一种很主观的感觉，从广义上来说，氛围可以包括画面中的一切，从狭义上来说，氛围可以代表作品中某一个突出特征（光影、色彩等）。

氛围好的作品，可能光影更具有冲击力，可能色彩搭配更加合理，可能画面层次更为丰富，也可能三者都有。我们在前期拍摄的时候可以利用景深、颜色搭配、布光等手段来提升氛围。在后期，强化景深效果、颜色和光影变化也可以一定程度上达到提升氛围的目的，其原理和前期拍摄一致，只是手段不同。接下来就让我们用两个案例来讲解如何用 Photoshop 来强化作品氛围。

这张图的内容颇有趣味，但是白茫茫的雪景环境严重缺乏层次，尽管用了大光圈长焦拍摄方式，仍然因为环境细节太少而缺乏景深感。此外，颜色也单调无趣，画面整体发灰。那么我们就要从明暗渐变、颜色和景深感这三个方面来强化作品的氛围。

因为环境毫无细节，两侧的空间浪费了很多画面，所以首先将画面裁成正方形，这样可以让主体占据更大面积。

然后用曲线提亮，并在蒙版上把上下部分用黑色画笔擦掉，让主体区域曝光正常，其他不重要的区域欠曝一些反而可以体现主次关系。

利用曲线和蒙版压暗四周，营造出一个明显的暗角。这一步看似在处理画面的四周，实际上是压暗了前景和背景，让画面在纵向上呈现出暗—亮—暗的明暗节奏变化。

接下来我们要让猫更清晰一些。盖印一个图层，按"Ctrl+Shift+U"键把画面转变为黑白色。然后用"滤镜 - 其他 - 高反差"保留，数值设置为5.2（一般做清晰度，数值设置在 8 以内就绰绰有余了），单击确定之后，把混合模式改为柔光，此时可以看到，猫变得更加清晰了。

接下来给平淡的照片加上色彩，使用照片滤镜，选择蓝青色，但是此时照片染色过于均匀，效果不佳。

　　用不透明度较低的黑色画笔涂抹蒙版上的中心部分，也就是擦掉主体周围的
滤镜效果，让色彩在色相和饱和度上发生变化。

　　大幅度提升自然饱和度，让色彩氛围更强烈。

　　完成上述步骤后，画面的氛围已经得到提升，原本没有的层次过渡也在后期的美化下得到一定的体现。接下来，让我们把同样的方法试着用在更复杂的图片中。

上面这张图片和上一张图片情况类似，因为有灯光直射，为了避免大范围过曝，降低了整体曝光水平，照片偏暗偏灰。

用曲线配合蒙版将主体区域提亮，用黑色画笔擦掉灯光区域，避免该区域过曝范围扩大。

用和上一张图一样的方法，利用曲线制作暗角，用蒙版调节暗角的形状以适应照片内容。

　　因为照片拍摄于刚入夜且没有晚霞渲染的时候，整体色彩更适合使用冷色调，因此和上一张图一样，使用蓝青色滤镜给全图染色，并且把灯光照射区域用黑色画笔在蒙版上擦出来，就可以使产生色彩发生变化。

　　利用自然饱和度工具增加色彩效果。

经过后期处理之后的图片比原图在氛围上得到了一定的提升。但是仔细对比前后两张照片我们会发现，虽然猫都是同样可爱，但前一张图的光影变化、层次感和色彩的丰富程度所产生的视觉冲击力远不如后一张图，因此我们可以说后一张图的氛围更好。

为什么使用同样的后期处理技术所产生的效果大相径庭呢？后期调色手法不论多高明，归根结底都只是在照片原本的基础上提升效果。后一张图的前景有箱子、地面，背景有车灯和模糊的人影，场景层次感远超前一张图中一片白茫茫的雪地，并且后一张图中的车灯照亮了猫和箱子的轮廓，也在地面上留下了明暗渐变，这一切都是后期难以弥补的。我们也不能依赖后期让前一张图在氛围上超越后一张图。

切记，后期处理永远是用来提升画面效果而不是补救拍摄疏漏的，后期提升氛围的手段和前期相似，但是在真实感上会大打折扣，不论后期水平有多高，以目前常用修图软件提供的手段都难以实现绝对真实的效果，因此我们在学习完这一章之后，更要重视前期拍摄的技术，让后期成为摄影过程中的一个辅助工序，而不是主要工作。

第十章　后期修图中的三个核心技术

上文已经提过，我们能对照片进行调节的内容不外乎光影和色彩，合成所需要的技能也不过是抠图和融合。接下来我将结合常用修图软件 Photoshop 中几个最有效的工具讲解后期处理最核心也是最常用的三个技术。

调节光影

在现实中，有光照的地方才能产生亮部、暗部与影子，而在后期制作软件里，光影是由不同的明度体现的。最亮的地方呈纯白色，最暗的地方呈纯黑色，而介于两者之间的区域为灰色。或许在有的照片里我们看不到纯白或纯黑，但是灰色区域是一定存在的。不同明度的灰色区域也可以体现光影。

在后期处理的时候，我们首先要对照片进行分析，判断其主题与内容所需要的光影效果。强烈的情绪往往需要强烈的光影来支撑，安静的画面则需要柔和的光影来搭配；倘若是顺光或者柔光环境下拍摄的场景，我们可以适度提升反差；而逆光或者大光比情况下拍摄的照片，理论上需要压暗白色区域，提亮黑色区域，消除过曝和欠曝光对细节的破坏。但同时我们也要理性地判断是否需要将其消除。而判断标准就是人眼对过曝欠曝的判定。比说我们直视太阳或者夜间的灯光的时候，光源区域一定是一片纯白，毫无细节；我们在烈日下看汽车底部的阴影，或是在只有朦胧月光的夜晚注视物体的背光面都无法看到这些暗部的细节，这都是因为光线强度超过或低于人眼识别范围或者光比超过人眼"宽容度"导致的。照片最终都是给人看的，因此过曝和欠曝的标准也需要用人眼看事物的特性来定夺。

中间明度区域通常最能表现物体层次质感，因为这也往往是焦点的所在区域。一般情况下，中间明度区域反差越大，画面质感越强，细节表现力也越强，主题也会更突出。但是这种操作依然需要根据照片内容来决定，如果焦点处在画面的白色或黑色区域，那么我们则可能需要改变后期思维方式了。

让我们以下图为例，实践操作如何在上述标准下修图。

首先将图中的色彩去掉，在黑白模式下开启直方图观察其光影变化。直方图 x 轴最左端为纯黑，最右端为纯白；y 轴显示任意明度区域在画面中所占面积比重。整个画面的明度变化，由中间白色起伏的"山峰"所体现。倘若白色区域延伸到最右边则意味着画面中存在纯白区域，也就是"过曝光"；相反，如果延伸到最左端，那么画面中就存在纯黑区域，也就是"欠曝光"。通过直方图我们可以看出这张照片里面存在极小范围的过曝，没有欠曝，画面中主要为亮部和暗部，中间明度区域范围很小。

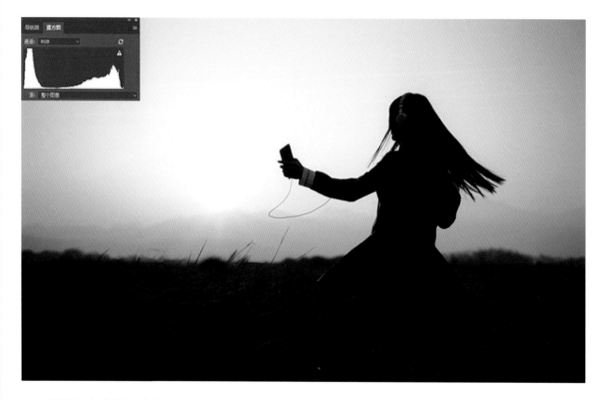

通过第六章的内容我们可以得知，中间明度区域占比越大，画面层次感理论上就越好，明暗两个区域占比越大，那么画面冲击力就较大。这张照片画面冲击力很强，虽然没有欠曝，但是在人眼观察中似乎已成剪影，那么在上述分析的基础上我们可以判断这张照片需要增加中间明度区域占比以及变化，增加质感；适度提高暗部明度，展现焦点细节。但是不必消除过曝，因为过曝区域为太阳，它不论在人眼还是相机中都一定是过曝的，倘若后期消除了太阳的过曝，那么我们将得到一个尴尬的灰色太阳。

调节明暗最直观的功能莫过于"曲线"。这也是我后期处理时最常用的一个功能。它既可以调节画面整体明暗变化，也可以结合蒙版来调节局部明度变化，更重要的是它的调节是线性的，只要在调节的时候控制曲线变化幅度就不易出现突兀的明暗变化。

首先建立曲线图层，在曲线上单击红圈所示的按钮，然后再单击天空中较暗的区域。此时曲线上会出现一个编辑点，其右边的区域是天空的明度范围，左边的区域是除天空以外的明度范围。

将这个编辑点向上拖动，可以看见画面整体变亮，但是此时需要留意不要让直方图堆到最右边，不要让过曝区域过大。

在整体画面变亮之后，第二步需要将人物和地面的明度提高。此时需要新增一个曲线图层，找到地面最亮的区域（远处的山）并建立编辑点（红圈）。将该点左侧的曲线（地面明度区域）适度提高。如此可以在保护天空明度的前提下加亮地面与人物的明度。但是要注意不能过分提高地面明度，根据常理，地面最亮的区域的明度不能超过天空最暗的区域，否则将出现"反自然"的光比。

在整体调节明度之后，下一步就是调节局部的光影变化，这一步也被称为"减淡加深"，需要结合蒙版来操作。蒙版，顾名思义就是蒙在画面上的板子，蒙版上的白色意味着该图层影响画面的区域，黑色是该图层不影响画面的区域，因此我们可以用黑、白、灰三种明度的画笔在蒙版上涂抹，让该图层的局部应用于画面。

在之前提亮画面暗部之后，人物的头发依然乌黑一片，看不出细节，需要将头发的受光面适度提亮。此时光源主要来自太阳，太阳直射照不到的地方则被天空中的漫反射光照亮，因此我们需要按照这个道理提亮头发靠近太阳和头顶天空的区域，强行提亮光源本没有覆盖到的区域只会导致匪夷所思的明暗变化。

减淡

在前述操作基础上，对画面进行减淡处理：再次新建曲线图层，将头发区域的编辑点提亮到可以隐约看到细节即可。

　　由于右边的蒙版是白色的，所以曲线应用到整个画面后，导致画面大范围过曝光。此时需要将蒙版反转为黑色（快捷键：Ctrl+I），然后用硬度为0（涂抹区域的过渡更自然）的白色画笔涂抹头发上需要提亮的区域。

　　但是此时因为画笔涂抹到了天空区域，所以人物周围出现了一圈白色的"光

晕"，因此要调节头发周围天空的明度，在曲线上增加一个编辑点，将其拉回到
初始的对角线上，让头发周围的天空明度恢复正常。

　　还可以用同样的方法提亮人物朝向太阳的边缘，强化阳光在人物身上的光照
效果。

加深

如果我们将使用这一技巧提高编辑点位置的动作反过来改为降低，那么也就可以获得局部压暗的效果，这一步和减淡动作一样，是根据照片中的光照来合理调整的。我们增加了人物受光面的明度，也可以降低背光面的明度，如此一来，人物明暗变化更大，看起来也会更加立体。

使用画笔在蒙版涂抹的时候，还可以调整画笔的不透明度和流量来控制每一笔的深浅和浓度，让涂抹更加精确、过渡更加自然。在调整完成之后，如果发现效果过于强烈，可以降低该图层的不透明度达到减轻效果的目的。

除了运用在人物或者主体上，"减淡加深"这个步骤还可以应用在表现画面层次中。画面中光源来自远处的太阳，近处在阴影中，草地也随着这种光影关系产生了从远到近、从亮到暗的渐变。可以适度降低近处草地的明度，强化这一光影渐变。

完成这一步之后，照片中的光影效果获得了一定程度的提升。我们利用曲线在保持正常光比的前提下整体提高了天空的明度，减少了压抑的暗角范围，也找回了暗部细节；又结合曲线和蒙版对人物和草地做了"减淡加深"的局部调整，

加强了人物质感以及草地上的光影渐变，让画面从局部到整体都变得更加立体。从整体光影入手，将画面分区调节、分主次调节的方法适用于绝大多数照片，不论是人物、风景还是纪实摄影都可以使用这种方法来强化质感，突出主体。也可以根据实际情况综合使用"色阶""亮度/对比度"或"曝光度"等功能对照片进行更准确的调节。

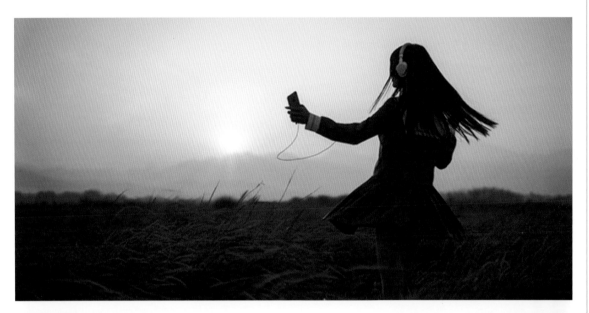

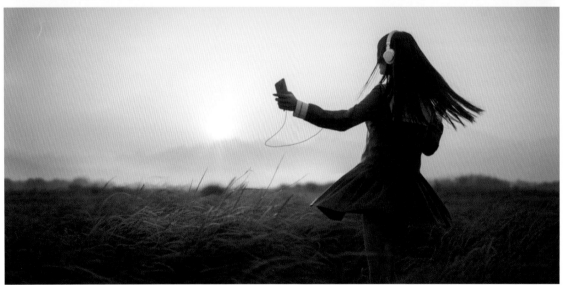

<div align="right">（去掉黑白图层之后的对比图）</div>

调节色彩

倘若每位摄影师都有电影导演那样丰富的资源，恐怕我们在前期拍摄的时候就能将大多数场景中的色彩布置得完美了。然而遗憾的是现实总有不尽如人意的地方，要么色彩不够鲜艳，要么太过鲜艳；要么环境里的杂色破坏了照片的整洁，要么人物的穿衣搭配和背景不够协调。因此后期调节色彩就有了三个主要任务：让照片中色彩和谐、突出焦点的地位以及渲染画面情绪。

和调节光影一样，在准备对照片开始后期调色之前务必对其情绪和内容进行分析，判断照片中的色彩该如何修正才能在视觉上和谐共处或是产生冲突感，进而使之发挥烘托情绪与内容的作用。

以下图为例，我已经按照上文介绍的方法用曲线将照片的光影调节妥当，整体增加了亮度，并结合蒙版提亮了远景，加强了远近的光影反差。接下来让我们做调色前的分析。

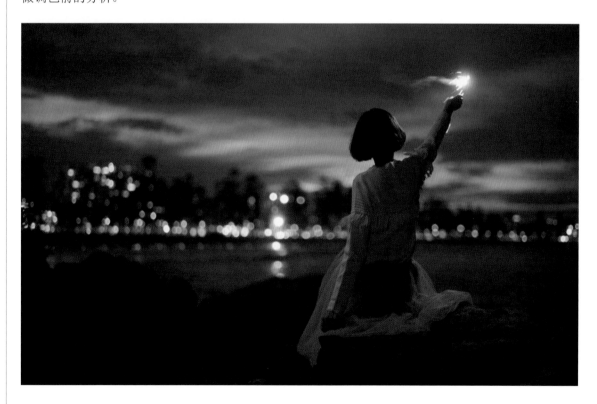

照片拍摄于即将离开澳洲之前，我让模特手举"仙女棒"坐在沙滩一角的礁石上朝远处的城市摆出"挥手告别"的动作。画面中有三个主要光源：主光源为人物手中发出强烈黄光的"仙女棒"，辅助光源是画面左边以外的一盏昏黄的路灯，远处城市的灯光因为太微弱，没有对主体起到照明作用，仅仅是作为明亮的背景勾勒出人物的轮廓。

在图示中将主要颜色标注出来，可以发现近处的礁石和人物的右侧边缘被"仙女棒"发出的黄光染成了饱和度较低的橙色，越靠近光源的位置饱和度越高。人物左侧边缘则被路灯照亮，路灯色温和"仙女棒"相近，皆为黄色，因此二者能够在人物和礁石上和谐共处。人物面前的海面在夜幕下呈现出幽暗的青色，而对岸的灯火则大多以橙色为主，有的偏黄，有的偏红。天空中的颜色分为三部分：右下角靠近城市的橘红色、云层暗部的深蓝色，以及二者之间和天空在画面顶部的青色。

我对照片整体的色彩分布还是较为满意的，从近到远、从下到上基本上按照橙—蓝—橙—蓝的节奏分布，给画面带来层次感的同时也让照片色彩不那么呆板。但是对于"离别"这个情感基调而言，颜色过于丰富。因此我决定用青、橙两种色彩互补搭配，把画面占比较小的亮部统一调整为橙色，天空暗部和画面近处的暗部统一调整为青色。

基于上述分析，在后期处理过程中首先要完成色彩和谐这一步骤，然后再通过整体调色渲染画面气氛。首先，需要将画面中的黄色和红色变成橙色，让蓝色向青色靠拢，这就需要调节色相。完成这一步最方便的工具就是"色相/饱和度"。

我们可以调节全图的色相、饱和度和明度，也可以选择不同的颜色进行调整。其中色相滑块可以在一定幅度上改变颜色，滑块向左或右移动，对应的颜色也会向相同方向移动相同距离。饱和度滑块可以在保持画面明度的同时改变纯度，而明度滑块则控制亮度。

　　根据需求，红色和黄色都需要向橙色偏移，因此可将红色滑块往右移动少许，黄色向左移动少许。

　　此时我们就会发现，由于不同颜色明度原本就不同，黄色向橙色偏移以后，亮部的明度降低了，因此需要增加黄色的明度和饱和度（增加明度也会降低饱和度，所以需要增加饱和度来补偿）。红色明度变化不大，不做相应调整。

　　同样，我们将青色变蓝的时候，明度自然降低，需要提高明度和饱和度来消除这一现象，而在将蓝色变青的过程中颜色明度提高导致饱和度降低，因此仍然需要提高饱和度来消除这一现象。

在完成调节色相，达到色彩和谐之后，需要进一步让图片的颜色更符合"告别"的那种淡淡的忧伤。因此天空需要看起来更加压抑，需要降低色彩明度和饱和度；而灯火也需要更加突出，用更明亮耀眼的城市来烘托人物的背影，需要进一步增加灯光的明度与饱和度。

获得这一效果十分简单，我们已经将颜色调准确了，那么此时只需根据天空和灯光的明度在曲线上建立编辑点（参见调节光影部分的说明），上下调节之后就可以让天空明度降低，灯光的明度提高。由于这一"S"形曲线增加了画面反差，色彩也会变得更加鲜艳。

最后只需要降低天空饱和度即可完成我们的计划。

　　实际上可以用于调色的工具不胜枚举，但任何调色功能都离不开刚才介绍的三大要点，即色相、饱和度、明度。当我们对这三个属性的变化特点有了深刻的认识之后，任何工具都能运用得游刃有余。本书旨在让大家理解调色思路而无意变成随处可见的"软件功能说明书"，因此用最简单的工具来获得最大的效果，可以清晰地展现思路，也更加便于大家理解颜色变化的原理。但是我们依然需要学会更多改变颜色属性的方法，让调色变得更加精确。

　　在让色彩服务于内容上的时候，不要忘记数码产品对某些颜色处理其效果并不理想，例如红色容易在后期处理的时候溢出，损失大量该区域的细节，而任何一种大面积的纯色或者渐变色又容易使色阶断层，原本平滑的过渡在稍作调整之后如果色阶范围变大，就会出现一层层难看的色带。这些问题在未来硬件软件的技术水平大幅度提升之后或许能够得到解决，但是现阶段我们只能通过尽量使用RAW 格式拍摄、在修片前将色深设置为 16 位来缓解断层现象或者通过增加杂色或图章工具来补救。但是避免出现大面积断层色阶最好的办法还是修图的时候注意不要对纯色和渐变色"下手太重"，防患于未然。

　　在照片后期处理的时候，许多人都会忽视色彩管理的重要性，结果发现导出之后照片"变色"了。关于正确设置色彩管理的文章比比皆是，本书不再重复讨论，但是请大家务必注意，不论你用 sRGB 还是 AdobeRGB 修片，都一定要使相机、Lightroom 和 Photoshop 的颜色设置保持完全一致，不然从一处导出到另一处的时候会导致色彩丢失。

"日系"色调与摄影师的迷茫

　　不知从何时起，国内开始流行以国别来划分调色风格，时至今日仍有不少教程乃至不少主流媒体开办的照片后期处理课程会用"日系"色调作为噱头。我无意批判他们误导学员，因为且不管"日系"的说法是否真实，定义到底为何，我相信有水准的讲师总能让学生了解到某一种调色思路，水平不够的也能让学员收获一大堆预设。只不过这种"噱头"无异于教学生用黄金分割法来构图，看似有理，实则虚构，好比用良心做假酒，不仅毒不倒人，不知情的人也能喝着开心。

　　我在上文中已经反复提过，后期风格一定是根据拍摄的内容来决定的。也就是说假设我们在日本非常具有当地特色的地方拍照的话，后期调色也需要考虑照片中日本元素的特征。对于任何一位经验丰富的日本摄影师都是如此，他们的作品传播开来以后，有人肤浅地脱离照片内容大谈后期调色，导致追随者在不同的拍摄环境里套用他们调色风格，产生了看似新颖、实则东施效颦的后期特点。

作者：川内伦子

　　任何一个国家的摄影师，因为他们在生活环境、文化特征、价值观以及经常拍摄的场景和人物上的共性，在后期处理时会产生一些类似的地方。但是这绝不是国内民间摄影圈流传的"日系"色调。或许只是我们太崇拜日本的摄影师了，一定要给他们发明一顶帽子戴着；又或许是我们太懒了，不愿意深入钻研知名摄影师个人的风格特点就以国名一概而论。如果真的可以用地区名称来划分照片后期风格的话，恐怕在地大物博的中国就足以产生"山东系"或者"海南系"了。

　　因此我们不仅不能在后期上只学皮毛，对日本和欧美国家的摄影师的后期风格也绝不能一概而论。比如日本有擅长拍摄小清新照片的川内伦子，她的色调经常被拿出来作为"日系"典范。但是她的作品在清新的表象下蕴含着深刻的人生领悟。她用温和的方式将看到的画面记录下来，用抽象的画面把自己的人生体验和作品融合。在她《光的亮度（Illuminance）》中，饱含着作者追求光明的内心情感，点滴记录了她眼中的微观生活，在纯净的画面里融入了作者对生与死的深入思考。正如作者所言，"各种各样的人生体验，像沙子一般，一粒一粒沉淀在心底"。

　　而她在 2013 年出版的作品集《天地》中将题材从日常生活转变为记录阿苏山一年一度的火烧野草活动。照片内容的重大转折让她的后期处理也似乎完全失去了往昔的清新感，浓烈的黑烟映衬着鲜艳明亮的火焰，让照片用激烈的方式讲述了一个维护平衡的故事。可以看出川内伦子的"清新"色调仅仅是一个外行能感受到的表象，这个表象随着她拍摄的内容早已发生了翻天覆地的变化。

　　另一位日本摄影师细江英公则与我们口中的"日系"似乎毫无联系，但是更加具有代表性。他被称为日本国宝级人物。他的作品一直体现着日本人对生与死、灵魂与肉体的独特见解，他用凌厉的摄影风格讲述着人性的故事。他最著名的作品集《蔷薇刑》用著名小说家三岛由纪夫的身体去探讨了一个生与死的主题。

作者：细江英公

　　如果我们用心去查阅一下，会发现日本最具影响力的摄影师往往和我们所说的"日系"相去甚远。像细江英公、杉本博司、筱山纪信、蜷川实花这样的名字所对应的作品各有特色，或充满着色彩的冲撞和人体的张力，或用压抑的画面书写着人性的欲望。如果一定要学他们的作品的话，或许我们应当忽略他们的调色风格，而是像他们一样将摄影和人生哲学联系起来。

照片一定要后期处理吗

　　这个问题似乎在许多人的心中早已有了答案，但是答案并不统一。如今依然有人坚持"直接摄影"的教条，认定一切后期处理都是对摄影的玷污；也有人觉得既然照片需要后期处理，那么任何形式的移花接木都是完全合理的。很遗憾我

并不能给出一个能被称为真理的答案，也没有任何一条法律约束我们对照片的处理程度，但是我们做任何重大决定之前都需要搜集足够多的理由来支撑自己的判断。那么不妨在此针对这个似乎永不停息的争论做一番探讨，或许看完之后，大家自己心中就有了答案。

照片的后期处理早在绘画主义时期就得到了应用，以奥斯卡·雷兰德的《两种生活》和亨利·罗宾森的《弥留》为代表的一些作品都运用了暗房底片合成技术，他们采用这种技法的目的是为了让照片看起来像绘画。印象派的摄影家则更加"不择手段"，他们将照片和绘画联系起来，认为没有绘画就没有摄影，因此从采用柔焦镜头拍摄发展为暗房加工，最后还有人尝试用画笔改变照片的明暗变化。

奥斯卡·雷兰德拍摄的《两种生活》

亨利·罗宾森拍摄的《弥留》

但是他们的手法很快就随着摄影的纪实功能日益强大而受到挑战。首先是自然主义摄影者抛弃前人的观念，认为只有最接近自然、酷似自然的艺术才是最高级的艺术，而摄影是最佳的记录自然的工具。随后在 20 世纪初，纯粹派摄影将人们对摄影技术的追求放到了最重要的位置上，强调用纯粹的摄影技术去刻画世界，反对一切对"真实"的扭曲。

第一次世界大战让人们开始了新的思考，一部分人坚持记录世界的变化，另一部分人开始"玩世不恭"。达达主义摄影大部分创作都在暗房完成，他们用照片拼接等各种手段刻意制造失真的画面来表达他们对旧世界的不满。紧随其后的摄影师们发展出了理念更为成熟的超现实主义，更加强调潜意识的表达。在这一时期，我们除了可以看见摄影手法发生了一次革新，全新的技术也被引入摄影领域。人们开始使用显微镜和 X 线技术来进行抽象摄影创作。

第二次世界大战后又产生了一个比抽象摄影还要"抽象"的摄影流派，称为主观主义摄影流派。他们反对将摄影视为记录事件的工具，努力挖掘摄影更多的可能性。主观主义摄影师善于运用暗房技术对原片进行光影重塑，强化视觉效果，也喜欢运用各种曝光手段从时间与空间概念上去创作。

纵观历史，人们在不同的时代都有着各自的信念，时而强调照片后期处理，时而反对一切"失真"。尽管我们依旧探索着摄影的新出路，但当代一切摄影"创新"都是建立在前人打下的基础之上的，或者说，当代难以出现真正意义上的创新，我们所做的一切努力都是在当下这个时代套用前人的精髓而已。

我们享受着前人的理论成果，或寻找着曾经的流派在当今世界上的位置，或自由地将各种艺术形式与摄影结合，让如今的摄影已然成为一个包罗万象的大熔炉。它给了我们多元化的艺术追求，也让所有的矛盾和迷茫集中到同一个时代，不论是歧视后期还是认为"无后期，不摄影"，都在所难免。一个经历几百年文化大融合的民族依然普遍存在着种族歧视，更何况长期处于探索阶段的摄影呢？

如今没有谁有权力规定摄影的游戏规则，只有各种观念在这个信息时代飞速扩散并且互相制约，你可以单纯地不喜欢我的创作方式，但是没有什么权力去反对；我可以去全力支持你的观念，但同时走着完全不一样的道路。数码后期手段出现之后，摄影并没发生什么变化，无非是变得更方便了，在可预见的未来，改变照片原貌会变得越来越便捷，甚至外行都能一键抠图、一键合成。到那个时候，摄影也不会发生本质的变化，新闻摄影师依旧恪守着记录世界的守则，艺术摄影师依旧发挥着丰富的想象力；或许技术上的便利会让越来越多的人加入摄影的行列，但走在巅峰的永远只有屈指可数的大师。

在完成上述思考之后，或许你像我一样，惊讶地发现原来在照片是否需要后期处理这个问题上纠缠不休是如此毫无意义啊！历史早就给出答案，我们缺乏对历史和当下摄影发展的宏观了解才会产生如此外行的疑惑！我们对摄影技术与理念钻研不深才不知道摄影的无限可能性！

倘若一定要给出一个答案的话，或许我们可以根据这本书的核心观念来做个

总结：绝对的真实是不存在的，摄影行为本身就是对客观世界的主观表达。内容和表达上有需要，就必须视需求程度使用相应的后期技术；反之则不必。但是在某些需要一定真实性的题材上（如人文、风景等）过度使用后期美化或合成且没有做出说明，则可能违背观众的期望乃至造成实质上的欺骗，作者也必须受到道德上的指责甚至承担法律责任。

在此前章节里，我们探讨了普通拍照与摄影创作的区别，强调了审美的重要意义，探索了灵感与激情，也从构图、光影、色彩和后期修片上讲解了思路与技术。我尽可能地将知识和观念分门别类地阐述清楚，但是单独掌握上述任何一项知识都不能使我们创作出满意的作品。对于理念，我们需要保持综合与探索的习惯，通过寻找历史上不同流派或者当代成功摄影艺术家之间的联系发掘规律，再从规律中寻找属于你的一席之地或者突破口；对于知识和技术，我们需要让它们环环相扣，把自己所获得的各个门类的信息变成一套完整的工作流程，最终把部分复杂的思考过程和技术应用变成条件反射。

在这一章节，我把前文所阐述的理念综合并简化为三个问题，即我是谁？我在哪儿？现在是哪一年？希望大家能通过对自己发问来激发探索欲望，用这种方法获得的观念很有可能会成为你个人的摄影特征。随后我会进一步将之前介绍的各类思维方式以及技术整理成工作流程供大家参考，望诸位能够找到适合自己的流程。我们在这本书的知识旅程将止于对想象力的探讨，但会随着想象力一直延续下去。

照片后期的底线

曾经有一段时间发照片，收到最多的留言是这样问的：

"鸟是'P'的吗？"

那时候幼年的 Terry 时常会为此感到十分恼火。那种心情就好比做了一桌子可口的菜肴，食客上桌就问："你这餐桌是仿木的吧？"

提出这样问题的人有着种种心态，或是为了验证一下自己的"学识"，或单纯地对后期处理嗤之以鼻。虽然发问的人大多都是"行外之人"，但他们的疑惑倒是向从事摄影行业的人提出了一系列值得思考的问题。

我们是应该重视拍摄的结果还是过程？

如果结果重要的话，那么 PS 的底线在哪里？

如果过程重要的话，那么何种程度的 PS 处理是合理的？

过程还是结果

人们曾经质疑摄影的艺术性，催生了将照片拍得跟绘画一样的"绘画派摄影"，

随后有人期望将摄影从绘画的阴影中解脱出来，就出现了"直接摄影"和"堪的派摄影"。绘画派摄影是注重结果的，他们试图证明用摄影手法（包括拼接与合成）能够创造出绘画般的画面；堪的派摄影和直接摄影是注重过程的，他们试图证明摄影不是绘画的附属品，是记录真实世界的独立艺术，真实与自然是摄影与众不同的根源。

我们无法评论孰是孰非，因为许多事情原本就没有唯一的答案，只是我们一厢情愿地希望能获得一劳永逸的结果罢了。就像广义相对论与量子物理产生分歧之后，人们一厢情愿地发明了弦理论来寻求宇宙的"唯一答案"。哪怕弦理论真的是一派胡言，我们在得到答案之前都希望它是对的。不过从积极的角度上来说，人类在无知中追求唯一答案的"设定"也促成了文明的进步。

摄影曾经也是如此，不同时代的各个流派似乎都在追求"唯一答案"，努力地给摄影下一个绝对通用的定义。一直到了百家争鸣的今天，在进行了许许多多的探索之后才稍微能够意识到，摄影没有唯一的属性，它可以是对真实世界的记录，也可以描绘幻想，可以两者兼有，抑或是两者全无。它不是绘画的附属品，也无法凌驾于绘画之上，摄影与绘画有着千丝万缕的关系，也各自具备一些独特的属性。权衡一下，我们似乎可以得出这样的结论。

在追求观念的过程中，照片的结果比拍摄过程重要，例如纯艺术摄影等。

在追求真实的过程中，获得一张照片的过程很重要，例如新闻摄影、纪实摄影等。

"合理"与"不合理"的后期

从上文的结论来看，不论是人物照、人文景观、建筑还是自然风光，都可以用"纪实"或者"观念"的方式进行拍摄创作。

但是并不是所有的后期都是合理的。以"纪实"为需求的照片自然不能过度后期，甚至不能做调整曝光和清晰度之外的任何后期。所以这类作品的后期底线很高。相比之下，以"观念"为目的的作品对后期尺度更加包容，比如少不了后期的超现实主义或者当下流行的"纯艺术摄影"，这些作品基本上只要素材是作者本人拍的，都可以任意合成。真正值得我们在这里分析探讨的就是那些介于纪实和观念之间的创作，比如人像和风景，它们可以是纪实，也可以是观念，还可以两者皆有。

那么我们该如何在这些作品的"合理"与"不合理"之间画一条线呢？

著名摄影师布鲁斯·巴博恩提到他对后期处理的态度："由于它们是艺术作品，我不认为有必要解释它们是怎样创作的，有没有进行强烈的加光、遮挡、闪光或漂白，或者是由一张底片还是多张底片制作成的。从某种意义上说，这些都是技术层面的东西。对于我来说，真正的问题是图像有没有激起读者的情感反应。只要我的创作不是用来威胁或伤害别人，我觉得就是可接受的。"

很显然，巴博恩更加重视照片的结果，哪怕在拍摄风景的时候，他想到的都是脑海中的景观而不是现实。他经常通过暗房技术将两种完全不同的景色"合成"到一起，产生一个全新的、地球上完全不存在的景观。但是在他看来，创作不能产生威胁或伤害别人的后果。

按照上述理论，假设我拍摄了一张风景照，在照片里"P"了一个 UFO，然后告诉大家我看到了不明飞行物，那么这种具有欺骗目的的照片明显是"不合理"的。

上图就是一个很好的现实案例。摄影师 Chay Yu Wei 拍摄并制作了这张图片，声称以 Nikon D90 拍摄，设定为快门 1/1600 秒、光圈 F2.8，摄于唐人街。由于照片视角独特，梯子和飞机的关系很有趣味，获得了尼康摄影比赛大奖。但是因为图中的飞机是合成上去的，照片作者和尼康都遭到了观众的猛烈炮轰。

因为上图是受到比赛条款约束的案例，并不能完全用来划分照片后期合理与否。但让我们想想，倘若一张照片，是以美观为目的进行拍摄，采用了合成的手法，并且拍摄者没用照片赚钱或者参赛，但是观众误解了作者的本意，以为这张图是真实的照片而受到欺骗，那么这口大"锅"应该由谁来背呢？是"粗心"的作者，还是"无知"的观众？

从风景摄影的角度来看

比如有人拍摄了一张风景照片，并且用后期在背景上增加了一座山，给作品增添了不少姿色。在这种情况下，作者可能完全没想威胁或伤害他人的情感，只是单纯为了让照片变得好看而后期合成。但是这种行为依然是不合理的。

大部分风景照片（实际上应该算作旅行记录照片），自然会让观众以为画面中的内容就是真实的。试想一下，我们在看到一个景点的照片时，自然而然会将其联系到具体的地名和坐标，产生对前往此地观赏风景的向往甚至真的因为这张照片而付诸行动。如果没有看到额外的说明，我们的潜意识里会认为这张照片中的场景是真实存在的，也自然而然地会受到欺骗。这类照片如果采用 PS 手段改变画面的内容，则属造假无疑。

如果作者在照片说明中注明了创作过程，并且主动将作品划入纯艺术范畴而不是风景范畴，那么就可以避免欺骗观众之嫌了。

上述问题很好断定是非，也很容易能给出解决方案，但是在风景后期中还有另一个棘手的问题，那就是用 PS 给照片换上好看的天空。

或许每一个刚刚学会 PS "换天" 大法的人都会激动不已，再也不愁拍摄风景的时候万里晴空或者乌云密布了。只要掌握这种技能，立刻可以让拙劣的旅游照变成风景大片。这样的后期改变了画面中原本会不断变化的内容，即使保留了原本的天空，观众去参观游览的时候也一定不能看到完全一样的天空。这种后期是否符合职业道德呢？

可以说 "换天" 不会对观众造成伤害，反而会带来更好的观看体验。但是这对那些起早贪黑，为了一瞬阳光而多次长途跋涉的风景摄影师极不公平。他们不是不会后期合成，而是选择用更加真诚的方式记录自然。我很赞同后者的做法，同样的风景，照抄机位和构图谁不会？随便一个摄影师去按快门拍到的内容都差不多，真正划分作品高下的依据很大程度上取决于阳光和天空效果。真正热爱风景的人自然会追求在一次次的尝试中捕捉到大自然最真实的美景，而不是靠 "换天" 来偷懒。我认为这也应当成为风景摄影（除纯艺术风景之外）领域内的准则。

从人物摄影的角度来看

比起风景摄影，人像摄影对后期处理尺度的道德约束更为含糊。尤其是在如今这个人人都注重外表的社会，人像摄影和后期美化是绝对不能分开的两个要素，就连证件照都少不了后期修饰。但是人像后期修饰也不是完全没有下限。

比如在一次拍摄中，为了让模特看起来更美，摄影师在后期处理的时候给模特画了头发、液化的身材，还换了背景。这是人像摄影里面非常普遍的操作方式，摄影师的出发点是展现 "美" 这个概念，观众看到的也是这个概念，大家都很开心。然而没想到的是，模特把这张动过大手术的照片放到相亲网站上寻找配偶，成功约到了一位对象，在见面的时候，对方大失所望，觉得被照片欺骗了。那么，这是后期美化的责任吗？

可能你会觉得这张照片让大多数根本就不在乎模特真实长相的人满意，只困扰了一个人而已，无伤大雅。那么让我们换一个主人公，现在一个被百万人追

捧的网络偶像，她的摄影师经常为她拍摄照片并出于美化照片的目的对容貌和身材做了大尺度的修饰，结果突然有一天大家发现她的真人比照片难看很多，甚至可以用不堪入目来形容。那么此时，面对百万名"受害者"，后期修饰是否有罪呢？

仔细推敲一下你会发现两者都是无罪的。这两个案例中的摄影师都不是在拍证件照，动机都是为了让照片更美，让自己的技术得到展现，而不是为了欺骗观众而创作。而观众觉得自己受骗的原因要么是传播照片的人别有用心，要么是因为模特自身的特殊位置导致，从摄影角度来说均无可厚非。

人像摄影和新闻、纪实或者证件照不同，在当下价值观里，它传递"美"的功能远高于传递真实信息的义务。只要拍摄者不是以故意欺骗观众为目的（比如为了诋毁某人而丑化他的照片，或者用换脸的方式来侮辱某人），基本上任何后期手段都是合情合理的。

在最近几年里，我就这一问题找过风景摄影师 Joyous 和人像摄影师乌鸦以及技术全能的粉象进行过探讨。他们在这两个领域都非常资深，但是谁都难以给出一个十分方便的判断依据，总结下来依旧得到一个模糊但保险的答案。

一张照片自然包括拍摄和后期处理两个步骤。如果一张照片的目的是"纪实"，比如新闻、人文、风景乃至写真类型的人像和证件照等，那么后期过程就不应该过分扭曲或改变照片里事物的主要特点，对于一些新闻照片而言，甚至不能去做曝光和清晰度之外的调整。如果一张照片的目的是"概念"，那么作者可以根据需求部分或者完全改变照片原貌；但作者在获取素材的过程中必须使用摄影或者加上自己绘画的手段，并且用某种方式（夸张的表现手法或者注释说明）避免理性的观众产生受骗的感觉。完全使用他人的素材进行的创作不应算在摄影领域，作者也不能被称为摄影师。

PS 合成的安全区

这一话题可以转变为"界定"一张照片是属于"纪实"还是"观念"属性。要回答这个问题，我们必须先搞清楚这两种属性的特点。

首先，具有"纪实"属性的照片，其出发点和最终目的都是告诉观众"这就是我亲眼所见"。我们容忍一定程度的艺术加工，就像任何一篇新闻稿件也会在措辞和句法上使用各种手法来说服观众。在表现手法上（不论前期还是后期）没有艺术加工的"纪实"也是没有灵魂的照片。但是其加工不能破坏原本目的，更不能给对观众造成有意或者无意的欺骗。

以拍摄主体来划分，这个类别包含：新闻、人文纪实、风景（纪实类）、人像（写真类）、证件照、静物（产品类）。

其次，具有"观念"属性的照片，其拍摄的出发点和最终目的应该是一个"想

法"。"情绪"或者单纯是潜意识里的一个画面。它不是为了告诉观众你看到了什么，而是想到了什么。这种作品的根本功能和"纪实"类一样，都是为了表达作者的观点，只是过程不同，拍照在创作中所占比重也较小。这类作品自然会给观众带来某种意义上的"欺骗"，但是从观众角度来看，只要作者让欺骗"无害化"成为艺术表现的手段，就是可以接受的，但是欺骗如果成为一张作品的唯一效果（或者是作者的目的），那么创作者也是违背职业道德的。

这个类别包含：风景（纯艺术类）、人像（纯艺术类）、静物（纯艺术类）。

例如，我有一个想法，这个想法需要用鸟来比喻一些东西，因此在画面中"P"了一些鸟，完成了整个故事，让照片产生了某种意义。换言之，没有"P"上去的鸟，这张图就没有含义。

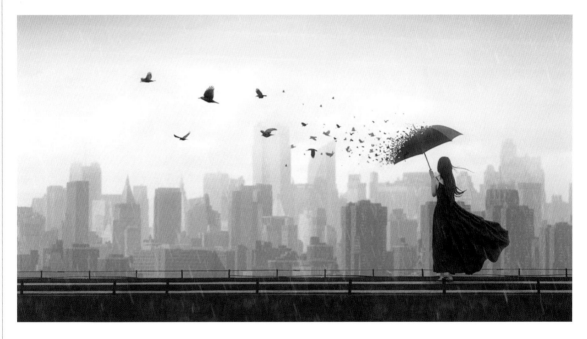

在现实中，伞不会破碎成鸟的样子，所以这张照片能够用某种方式告诉观众"嘿，别瞎想了，这不是真的"。观众也不会因此而感到被作者故意欺骗。

我自己也是"追求结果"的人群中渺小的一员。我会用我能想到的各种手段去拍摄、去合成乃至在照片上涂鸦来获得能够产生某种意义的画面。但是我并不赞成主要靠建模手段来做后期，更不赞成画面主体是用别人拍摄（创作）的画面拼凑得来。这些人不应该被划归为摄影师类别，因为倘若他们戴着摄影师帽子的话，就已经是在欺骗观众了。

总而言之，无论是什么类型的摄影，都不能以欺骗为目的，且实际造成欺骗的后果，或让大多数理性观众因为被骗而感受到情感或实际上的伤害。这三点同时成立的时候，也是一位摄影师打破职业道德底线的时候。对于各个类别的摄影形式，还是得区分对待其后期底线。

第十一章 人像创意的核心思路

许多人拍不好照片就想当然地抱怨自己没有"人像三要素"，没有"资本主义天空"，也没有祖上留下的万贯家产。

　　"人像三要素"是指网络上对网红人像摄影风格的调侃，即"妹子好看，妹子好看，妹子好看，妹子好看"。

（拍摄于悉尼的海边）

"资本主义天空"是对国外天气优势的调侃，认为只要有好看的天空就可以拍出大片。

实际上这些对于网红摄影师十分重要的东西对于艺术摄影师而言都不是决定照片成败的因素。在任何地方利用任何资源都有可能拍摄出艺术品，但是在达到这种可能性之前我们需要想明白下面几个问题。

认识自我

写这本书最大的期望就是让大家在学习摄影的时候找到自我，从灵感上的自我到构图修图上的自我都有所强调。可以说自我的概念对作品成功与否至关重要，在一个连网红主播都知道去标新立异哗众取宠地让观众记住的时代，摄影师更不能随波逐流、盲目跟风。

摄影师的自我概念里最重要的是知道自己的需求、激情所在以及对自己位置的期望。倘若你不知道自我需求是什么的话，那恐怕是所经历的教育给你带来的负面影响。在受教育阶段，学生的需求从来不是自己的需求，而是父母和老师的要求，学生忙于不断满足这些要求而无暇思考自己的内心所向，也习惯了服从指令的生活。我每一年都会去问大学新生："你们知道自己想做什么吗？"大部分人给不出答案，少数人说出来的都只不过是委婉地表达了父母的期望。我怀疑是提问过于空泛，于是格外关注那些性格叛逆并且有着强烈爱好的学生，与他们交流，随后发现他们中的很多人只是源于不满而叛逆，并不知道自己叛逆的目的是什么。从事教育行业给我带来的更多是失望，这种失望不是来自学生，而是体制。

每一年入学的新生都与上一年不一样，整体的发展趋势就是他们变得越来越有自我意识了。但是这种自我意识在体制和家庭的压抑下被扭曲，也就形成了"自私""脆弱""膨胀"等表象。他们知道自己想变得"与众不同"，却不知道该用什么方法出类拔萃，对爱好充满激情却没有足够的毅力，企图向自己的梦想努力又害怕变得"与众不同"。

所以我们拍不出好照片。摄影这件事建在强烈的自我表达以及强大的实践能力之上，找不到自我就不知道该拍什么，该怎样拍才能与众不同；实践能力不强，就难以实现自己的想法。

那么趁着自己的激情尚未老去，请诸位向自己发问："我到底想表达什么？"

回答这个问题又需要更多的思考。首先我们要明白自己对事物有怎样的感悟，这个感悟是你独特的看法还是大家普遍所想。例如我一直觉得雾霾是美景，污染越严重越具有美感，这一点恐怕和许多人的看法不同；但与此同时我又为雾霾感到恐慌，对未来充满担忧，对环保部门的失职感到愤怒，这一点又和大多数城市居民的态度保持一致。又比如我一度在摄影上陷入瓶颈，十分苦恼，这种情绪相

信每一位摄影师朋友都经历过，但是迷茫和焦虑让我在那个时期从自然和音乐中寻求宁静，因此也拍摄了不少相关内容的照片。

对于那些有所不同的感悟，我们可以尽力描绘，如果大家都觉得山峰在漫天火烧云的日落时分最美而你能够品味阴天的严肃压抑的山峰，那么这或许能够让你的作品出众。但是在寻求与众不同的观念的时候切莫在你尚未读完艺术史、看遍当代大家之作也有了明确的价值取向之前贸然行动。创作和胡闹是两回事，恶评如潮的"新锐摄影"就是一个非常典型的例子。

如果你的感悟与众人一致，这也是一件非常好的事情。只不过我们此时需要问自己另外一个问题："我到底该怎么用自己的方式表达？"

找到更有趣的视角或更强烈的方式传达出来，就容易引起共鸣。最直接的方式就是将画面中的感悟放大到不可思议的程度。比如曼雷用夸张的玻璃球代替泪珠，虽然演绎的是大家都经历过的悲伤情感，但其效果强烈到刻骨铭心，因此成为传世之作。奥雷·欧普里斯科的作品也用过这种手法。她时而把农田想象成五线谱，让音乐家化身为乐符的搬运工，把巨大的乐符摆放在刚刚萌芽的绿色之上；时而又将火柴变成巨大的火把，燃尽之后散落一地，尽管画面宁静、色调清雅，但情感无比强烈。

我也曾尝试用夸张的方式去构建画面。把沙漠中的一只船模型放大到真船大小，营造一种不可思议的奇景。虽然并不是象征情绪之物的直接放大，但是也是为了表达出强烈的情绪。

我曾经用许多块泡沫拼接成一个巨大的十字架，象征人物所承受的命运的重压。

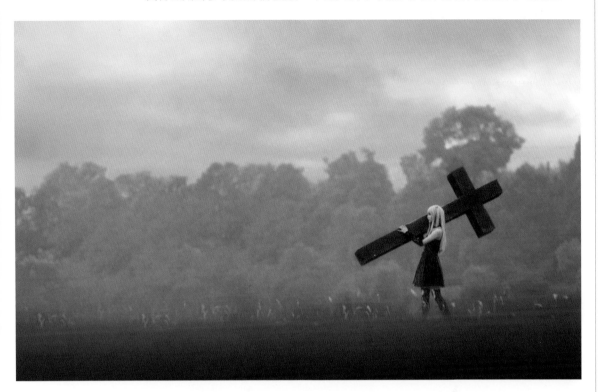

除了这种直截了当的方法以外，我们还可以更加委婉或者细腻一些。让你的感悟通过与观众的轻声耳语表达出来。青山裕企最出名的作品莫过于他拍摄日本女子高中生的情感生活。所有的取景都源自普通的教室，道具无非是桌椅板凳，没有华丽的灯光和夸张的造型，每一张图都看起来那么日常。但是他的作品与日常拍照留念最大的不同之处在于通过人物之间的动作来表达感悟，捕捉人体的局部与细节来细腻地阐述人们在青春懵懂年纪的所思所想。虽然鼓励大家都一窝蜂地去拍摄人体细节一定不是个明智之举，不过我们可以将这种方法用于表达自己的感悟。

比如我们都曾因为所爱之物离开我们远去而感到悲伤。不论是小时候丢失、损坏的宝贝玩具，还是被时间带走的亲情、友情和爱情，都让我们无可奈何，不愿放手的欲望和无法改变的事实成为比单纯的失去更为难受的现实。我曾深受其害，也尝试将这种情感的矛盾付诸画面，于是让人物与气球在孤独的场景里表演了一场纠结的感情戏。

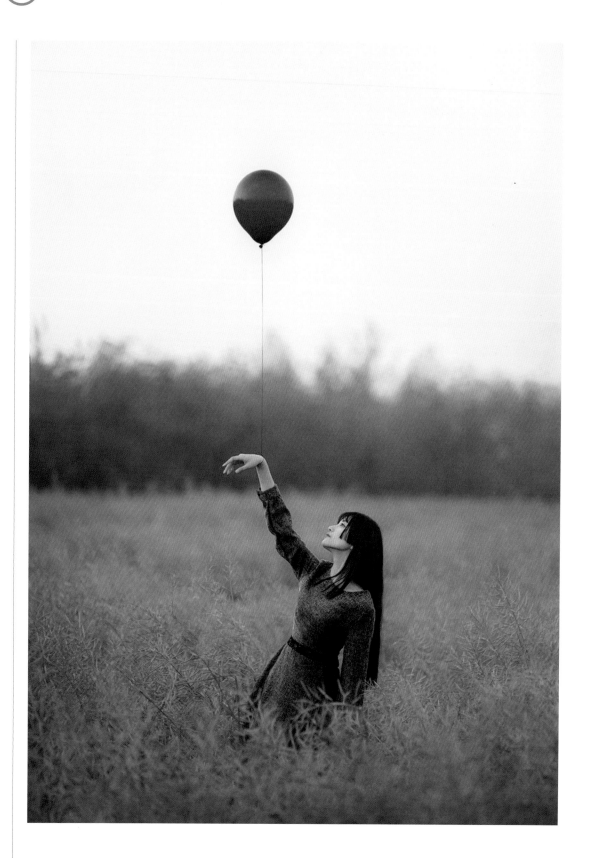

实际上除了夸张与细腻的手法，能够表达感悟或者理念的手法千变万化、不胜枚举。从抽象派的视角入手，我们可以去掉实物原本的清晰复杂特性，保留它们的某一种特点；站在达达派的立场上，我们如今依然可以对艺术进行嘲讽；还有最早的绘画主义以及影响持续至今的堪的派抑或是新兴混合媒介摄影都可以给我们的创作方法带来启发。

利用好身边的环境

摄影师对优质场景的渴望大概仅次于"人像三要素"了吧。我们时常在自己技术尚未成熟、思想尚未充实的情况下就抱怨拍片条件艰苦，居住的城市自然环境太差，文化气息不够，以为去了国外就能在高大上的街头拍到人文大片，在"资本主义天空"下拍到人像和风景大作。假设有一天你真的去了国外，拍了一大堆流浪汉和街头艺人，抄了几十个风景机位，还很幸运地拍到了外国模特。这些照片或许可以让你成为网红摄影师，或者还能让你客源滚滚、生意兴隆，但是这些充其量只能算得上优质旅游照的画面可能既没有捕捉到事物的"特征"，也没有体现作者的深刻见解。相信看这本书的朋友所追求的一定不会止步于靠拍照挣钱养家，恰好这本书也不是批量产网红的攻略教程，那么就让我们来谈一谈到底该如何利用好我们身边的环境吧。

首先我们需要明白在我们生活的地区拍摄不是无奈之举，而从某种意义上来说是最佳的选择。我们在第三章已经讨论过，对于摄影而言，画面中所反映的特征必须是最显著的，而且它必须占据支配一切的地位。倘若去一个陌生的城市，去那些许多人向往的"大都市"，我们会很轻易地被新鲜的事物吸引而看不到这个城市真正的特征。去纽约、悉尼、伦敦等地方旅行的新人摄影师拍回来的大多是乞丐和街头艺人，不是因为这些城市有着"乞丐之城""艺人之都"的特征，而是这些可怜人最容易被镜头俘获，成为游客眼中的景点，对于外来者而言，他们也显得与众不同。照片抓不住特征，也就无法将特征变得更加显著，就意味着平庸。

事实上当你拿起相机走上街头，想记录一个城市的文化特征，那么你的家乡、你长期居住的城市就是一个非常好的起点。因为不论你是否喜欢你所居住的城市，它都能给你带来最深的情感体验，而你对它的认知也会远远超出其他地区。你了解城市的历史、环境，熟悉人们的生活方式、与其他地方与众不同之处，清楚当地人的需求与愿望，还能清晰地嗅到城市中滋生的腐败气息。如果你爱它，就可以展现它的美；对它恨之入骨，更能够让你的照片情感强烈。如此一来，你也能够更准确地把握它的某种特征。

地区特点不仅限于文化。当地的环境也能给我们创造许多创作机会。或许我们会羡慕美国人有大都市、英国人有城堡古街、澳洲人有壮丽的海岸线，仿佛只要以这些为背景就一定能创作出传世之作。但是当我们真正踏入那些陌生的土地时就会

遭遇和拍人文照片一样的尴尬境地。我们急于展示异域美景而忽略了为何而拍，在旅途中忙于大大小小的安排又无暇静心思索，最糟糕的是，我们难以提前踩点，只能靠猜测或者单纯的抄机位来制订拍摄计划，然后带着旅途的疲惫勉强拍摄，匆忙收场。

我曾像许多人一样，盲目追求最美的风景，且自以为在旅行拍摄上运气较好，每次都能遇上合适的天气、找到理想的环境，也能拍出好看的照片，但是从来没有任何一次旅行能使我创作出最满意的作品，反而那些在平时居住城市拍摄的东西更能让我觉得有所收获。久而久之我意识到因为旅行所带来的情绪变化对工作状态的影响。

摄影师在工作时最需要的情绪并不是寻找灵感和激情，而是平静。哪怕我们面对倾城容颜或是枪林弹雨都需要冷静地从宏观上把握全局、从微观上捕捉特征。如果有人觉得凭借自己强大的自控能力和丰富的工作经验就足够让自己进入最佳状态，那恐怕太天真了。身体上的疲惫会让脑子迟钝，饥饿和干渴会让人焦躁不安，新环境产生的新鲜感同样也干扰着我们的判断。没错，我们可以用经验和意志去稳定情绪，但是我们绝对不可能完全避免它们的干扰，无视它们并不意味着它们就不存在。

与旅行相反，在经常居住的城市里，我们对拍摄地了如指掌，它可能是门口的草地、郊区的溪流，也有可能是雨后留下的一摊水，或者阳光在楼宇间的微妙变化。最重要的是，我们有充足的时间亲自去场景里感受它所能代表的意义，然后寻找最合适的时机拍摄最恰当的主题。

选景一般有两种思路：其一是抓住地域特征。比如洱海的宁静、乌海的壮阔、上海的密集都可以作为取材的思路。我生活的小城市虽然没有太多的宁静，不算密集，更谈不上壮阔，但是它有着自己的细腻。城市周边的小桥流水，鄱阳湖畔茫茫的草丛与飞鸟，还有庐山上精致的别墅群，都可以提供无穷无尽的创作场景。

（拍摄于庐山森林公园）

　　另一种思路是淡化地域特征。我们都知道，最能突出主体的场景就是"没有场景"，把主体放到一块"幕布"前面拍摄。奥雷·欧普里斯克的超现实作品就是非常好的案例，不论是拍摄多么奇特的故事，她都喜欢找非常普通的场景拍摄，草地、树林或是农田成了她的"工作室"。因为场景不需要多么复杂，视野不需要多么广阔，一块草地一排树就能成为极佳的露天"背景布"。我最喜欢的几张照片都是在离家不远的学校足球场拍摄的，甚至有时候还得躲在角落拍摄，不去妨碍踢球的学生。

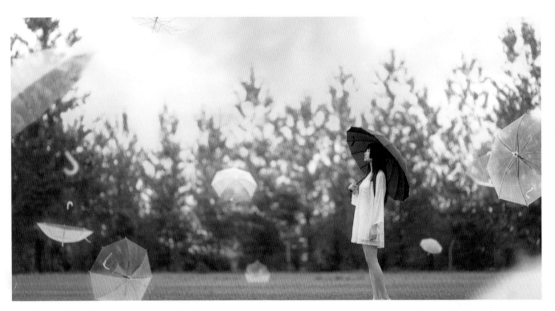

<div align="right">（拍摄于足球场一角）</div>

　　盲目追求景色好看只会让照片更加空洞。这个世界上没有最佳场景，只有最合适的场景，一天之内也没有最佳拍摄时间，只有最合适的时间。我们对场景越熟悉、理解越深，就能在合适的时候拍出最完美的画面。倘若觉得自己居住的地方无聊至极，毫无创作潜力，那一定是因为你还尚未开始用摄影师的眼光去发掘场景，尚未脱离大众视角。因此，请大家在茶余饭后多花时间去寻找身边的独特之地，在场景里散散步、吹吹风，把自己带入情境中，然后在时机合适、状态最佳的时候进行拍摄。

拍摄具有时代特点的作品

　　相信大家不会忘记我们在之前的章节反复强调过的不同时代的摄影师有着各自的追求和风格。有的受战争刺激而表达不满，有的因科技发展而追求极致。对于艺术家而言，时代是最不可避免的题材，他们拥有的价值观，观察到的社会现象、

自然状态以及产生的感悟都会在特定的时代下有所不同，产生的作品也会不断变化。他们的探索给当下带来的是一个百家争鸣的时代，那么这个时代对摄影会产生什么影响，带来怎样的题材呢？

战乱的年代，人们思考的是怎么活下去；和平的年代，人们才有心情去思考自己的人生。第一次世界大战后诞生了堪的派，第二次世界大战前诞生了超现实主义流派，而战争除了带来死亡与毁灭，艺术上几乎什么新东西都没有出现。我们没有经历过大规模战争，也没有面临全球性饥荒或者瘟疫，更没有政治格局的突变，可以说不需要为生命担忧，也不需要像我们的上一辈那样将一生都奉献给工作或者孩子，安逸的生活并没有让艺术失去方向，和平给了我们极佳的机会去探索自己以及这个世界，前人的努力也为我们的思考打下了基础。寻找个人的完善也就成了大多数人追求的目标。我们可以更加深刻地去观察人与人之间的关系，去审视人类的情感，我们可以像细江英公一样更加深入地探讨生命与死亡的意义，也可以像沃尔夫冈·蒂尔曼那样拍摄事物局部来揭示"我们所处状态"。

没有战争并不意味着我们可以高枕无忧，我们面临着环境危机，人类居住地的扩张、资源开采导致森林锐减，进而加剧物种消失与水土流失，二氧化碳得不到吸收之后又加剧全球气候变暖；海洋污染、淡水资源污染危害水生动物，导致人类疾病和死亡率上升；大气污染，尤其是工业排放产生的有害气体和细小颗粒导致多种慢性病死亡率升高。我们的生态圈环环相扣，我们对任何一个环节的破坏都会随着蝴蝶效应酝酿出巨大的危机。美国的20世纪70年代被历史学家称为"环保十年"。当时的环境问题受到美国各界广泛关注，摄影家也纷纷选择这一题材进行创作，不仅为这一段环保史留下了大量资料，更是用直观或抽象的方式激发了民众的环保意识。如今的中国正在经历同样的阶段，我们长期处于巨大危机的边缘。这一时期是摄影师的创作契机，更是他们的社会责任。

不论是探索我们自身的奥秘还是洞察世界的变化，在这个文化大融合时期，难以找到绝对的是与非，任何前人的探索都值得放到当前的社会环境下去进一步看个究竟。我们还可以将各种流派乃至艺术形式融合起来。用电脑后期技术把照片处理成绘画早已不是新鲜事，在照片上作画也被不少艺术家大胆尝试，更有本·海克特用绘画颜料慢慢堆积，把照片变成3D的实体。随着科技的发展进步，我们还会获得更便捷的摄影手段，捕捉到曾经无法拍到的画面乃至获得我们如今想象不到的视觉效果。可以说这是史无前例的契机，我们在摄影上第一次拥有了无限的可能性，那么我们也应当抓住这个时代的特征表达我们现今的观念，拍摄自己最了解的事物或者现象。

抓住有影响力的事件

没有战争阴云的笼罩，环保话题又看起来老生常谈，但我们绝不缺乏创作题

材。现今有各种较为极端的社会事件，如 2001 年的美国"9·11"事件，2003 年的中国"非典"事件，2011 年的福岛核电站泄漏以及 2020 年新冠肺炎疫情的爆发，具有世界范围影响力的事情不胜枚举。

或许有人要说，我不拍人文，为什么要以这些事件作为主题呢？或者说，拍这些，对我有什么好处呢？

对于第一个疑惑，我们可以将其理解为摄影师不够了解自己的工作。如果说外行对摄影师的误解是"摄影师什么都能拍"，那么摄影师对自己的误解大概就是"摄影师只能拍自己的专长领域"。拍人像的摄影师不愿拍人文，拍风景的摄影师不屑于拍静物。倘若人人骨子里都有一股傲气，只看得起自己的优势领域，那么只会耽误自己的职业发展。

可能会有人反驳：我们只有精通自己的领域，事业才能走得更远。对于一般的工作而言的确如此，但是对于摄影这个与艺术息息相关的行业而言，这个观点显然不够准确。历史上许多成功的艺术家都是公认的"全才"，西方的达·芬奇不仅是画家，而且对雕刻、天文、发明、建筑等都有很深的造诣。中国古代的赵孟頫一样博才多艺，无论是文学、书画、篆刻还是音乐，都样样精通。正因为他们的知识领域广泛，才能对社会和人性有着更深刻的认识，才有可能创作出更深刻的作品。试想一下，如果一个画家从不出门，不读书不看报不听音乐也不学历史，几十年躲在家中潜心研究绘画技术，到头来他只能成为一个"画画机器人"。没有广泛知识的输入，艺术家会缺乏对是非的判断依据、对未来的估计能力以及对自身的认识程度。他们必然不能对世界做出深刻的归纳，也不可能有效地抓住事物的特征。

因此每个摄影师都必须努力让自己成为"全才"，一方面是为了规避丢饭碗的风险，更重要的是为了在自己的事业道路上走得更远。假设你的主业是拍人像，那么学会拍风景，可以让你在场景选择、探路踩点，以及后期手法上有很大的提升；学会拍人文，可以让你的构图出神入化，内容更加深刻；学会拍静物，可以让你对布光把握得更加细腻准确。

还有很多东西对一个人的摄影水准都有影响，比如绘画、设计、音乐、文学、科学乃至生活常识。摄影从来都不是拿着相机按快门就可以了，因为按快门的一瞬间，体现的是摄影师的审美、技术、经历和修养。这些东西，可不是靠着小聪明和套路就可以得来的。

如果你真的把摄影当成艺术和事业来看的话，那么就不能让自己变成流水线上的工人，想走得越远就得越全能。当然不是要求每个方向都齐头并进，但是也不能浅尝辄止。大家都知道量变到质变的道理，如果副业学得不精，那么对主业其实也没什么帮助。

对于那些因为不能直接挣钱而不去抓住时事题材的人来说，他们的想法也是当代国人最糟糕的观念。我们太在意个人得失，做任何努力之前都要问有什么回报，能收获多少钱，能结交到怎样的权贵。我们学会了不在乎社会的兴衰、他人的苦

难，冷漠自私地活着。只有在需要满足自己自尊心和寻找存在感的时候打开微博、点开贴吧，用键盘尽情书写自己"高尚的情操"、炫耀自己"缜密的逻辑"。因为教育的失职，大多数个人（当然也包括摄影师）都意识不到个人和社会的联系，理解不了自己职业的社会责任。我们坐在马桶上的时候都不忘去网上发泄愤怒，拿起相机的时候却想不起来如何让自己引以为荣的专长发挥作用。

请原谅我在这一部分内容上的用词激进和冒犯，只希望这样可以让摄影师开始为自己更遥远的前景做打算：当我们有一天要离开这个行业或者这个世界的时候，你希望别人以怎样的观念记住你呢？

我相信每个摄影师都很在乎别人对自己的态度，虽说照片可以为自己而拍，但所有的反馈，不论好坏、赞美还是贬低，都来自他人。作品存在的意义很大程度上也是为了成为他人的记忆或者大家的话题。这是摄影师改变世界的方式，当然也是每个摄影师在不知不觉中就已经担负起的责任。

（在新冠肺炎疫情肆虐期间，我拍摄了这两张作品，目的是为了在传播的过程中引发共鸣和思考）

（上图由摄影师星痕拍摄，反映了因为疾病肆虐而受困的人们的心理状态）

完整的画面

如果把拍照比作拼图游戏，世界上的人、环境以及其他事物都可以视为一块块拼图，它们或许原本毫无关联，有着各自存在的意义。摄影师就是那个玩拼图的孩子，将许多支离破碎的内容拼到一起，成为完整的画面。但是这个拼图游戏没有固定的结果，也没有别人准备好的图纸告诉我们该采用什么方法去搭配，结果的好与坏取决于摄影师有没有让拼图中各个板块产生联系，更取决于他有没有拼出某种特征。在本书的最后部分我将尝试把前面所学所有内容联系到一起，向大家呈现从灵感到完成作品的完整流程。

这里谈到的"流程"并不是可以直接移植到任何一位摄影师身上的功能模块，它就像Lightroom里面的预设文件，对原作有效但不一定能直接套用到所有照片上，它更大的意义在于提供修图思路。摄影流程同样根据个人需求、创作特点、题材等可以简化或增加。我下面要谈到的流程更大的意义在于将本书知识要点串到一起，放到实践中去检验有效性，也希望能借此启发大家对自己的摄影流程或者习惯做一个"体检"，弄明白哪些地方做得不够好、是什么原因、会产生什么后果，以及该如何改进。

准备图纸

拼图的图纸就是摄影中的灵感，图纸可以给我们提供目标，让我们自己摸索途径，灵感也是如此。通过第三章对灵感的探讨相信大家已经明白，我们可以从观察思考中找到灵感的火花，作为创作的起点。但是，完成一张照片可能需要很多灵感，它们包括从主题、思想、情绪到构图、光影、后期处理等基本上所有和构思有关的内容。我们需要保证每一部分的灵感都同等优秀，如果在任何一个环节灵感"掉线"，那么就可能会变成照片的"短板"，极大地影响观看效果。

让我们从最初的灵感火花谈起。可以说这一点点火花是创作作品最重要的东西，它不一定是某个特定画面，也可能是摄影师悟出来的道理、见解或者疑惑。它源于我们对现实世界的观察。我们在生活、学习和工作中不断提升审美水平，积累知识和信息，这些随后将成为我们的经验储存在记忆里。有时候我们主动总结经验寻找联系、进行分析，有时候我们把经验交给潜意识，脱离理性的逻辑去总结经验，产生新的意义。上述对经验的总结过程可以很迅速就在脑中完成，比如走在街头的时候看到某个现象或是浏览图片时看到某个画面，它进入脑中立刻产生某种意义，让我们找到拍摄的灵感；这个过程也可能非常缓慢，需要许多年的经验积累才能对某种现象产生足够深刻的认识，进而产生灵感。

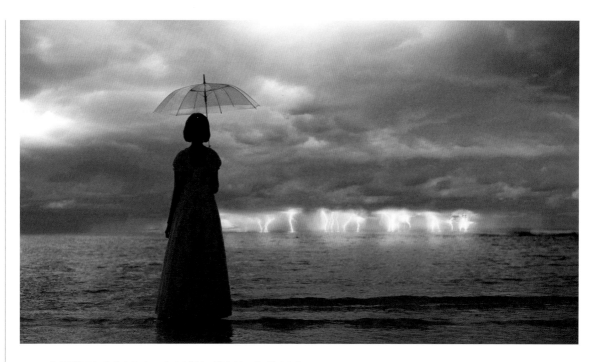

上图的灵感来源于朋友用慢门拍摄闪电的照片。

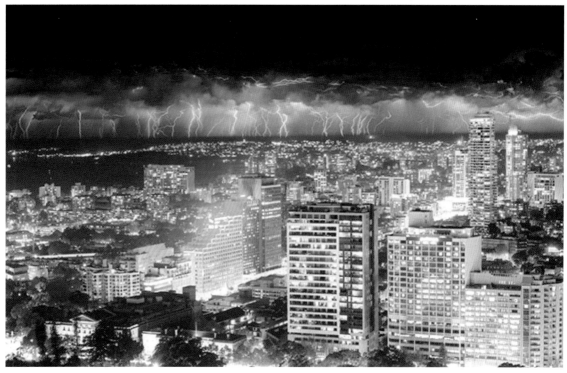

作者：拯救学渣熊猫

可见灵感不会凭空出现，因此准备图纸的工作实际上就是一个积累经验和磨炼思维能力的过程。积累充分了，思维能力跟上了，那么寻找灵感的过程就会更短，灵感自身的价值也会更高。例如一位经验丰富的人物摄影师，一旦他产生了拍摄的灵感，那么接下来就会很快想明白需要怎样的场景、什么道具、摆什么动作、如何去构图布光乃至后期效果是怎样的。更重要的是他不仅能从一个灵感延伸出各个方面的灵感，而且这些灵感都十分有效。但是如果这位摄影师经验不足的话，可能他想不了太全面，想到的内容也会质量不高或是难以实现。又比如一位经验丰富的纪实摄影师，当他走在街头进行拍摄的时候，每一个映入眼帘的画面都不停地与经验进行沟通，一旦有共鸣出现，他在一瞬间就能完成对画面价值的评估和拍摄方法的思考，接下来就是按下快门。我们经常惊叹为何"扫街"大师能够捕捉到文化的特征而我们还在给流浪汉拍"写真"，那是因为丰富的经验和强大的思维能力赋予了他们能够察觉"决定性瞬间"的能力。如果我们连这个能力都不具备的话，再强大的沟通能力、盲拍技术或者器材都是空谈。

开始拼图

图纸准备完毕后，我们需要将灵感的碎片放到现实中，用拍摄和后期处理技术把它们拼接到一起，成为完整的画面。拼图技术就是我们在第四章至第六章分别讨论过的"构图""光影、色彩"和"后期处理"。这三个步骤全部是为照片内容服务的，不仅需要突出焦点的位置，而且要让照片在逻辑和情绪上强化作品中所表现的"特征"。

我们绝对不能把这三个步骤分开对待，它们永远是一个整体。构图包含焦点的位置、线条的引导与情绪以及光影色彩的分布，在后期处理的时候，我们又需要对上述几点重新审视，加以弱化或强化。从实际操作的流程来看，我们可以将拼图按照时间先后分为以下四个步骤。

期望

随着灵感的积累，我们的脑海中最终会形成作品的画面，这个处于理想状态中的画面可能会包含构图、光影、色彩等一张照片中所需的部分或一切元素，但由于我们思维会自动突出主体或者向我们暗示画面中不同元素之间的关系，让理想画面展现了许多无法在实际照片上出现的信息。

与现实妥协之后的期望

理想的画面最终需要现实来检验。或许我们脑海中的场景在现实中难以寻

觅，或许理想的视角由于地形原因无法找到，还有天气、时机、自然光的变化等不可控的情况让我们难以达成理想画面。此时需要把理想和现实情况作比对，在保持核心内容不变的前提下一定程度上向现实妥协，产生一个更贴近现实的期望。

达到期望需要做什么

如果说上一步是对理想画面的修正，那么这一步就需要我们进行拍摄了。切莫对自己的理想画面期望太高，因为拿起相机的时候你会意识到还有许多需要进行调整的地方。不过有时候也会在拍摄过程中发现比理想画面更有意思的现实场景。构图可以说是最重要的一步，我们需要在很短的时间内综合考虑点、线、面、光影、色彩等要素，让它们统统指向焦点，并且让光影和色彩与我们想表达的观念或者情绪协调一致。

排除矛盾与问题

这个步骤和上一步往往是同时发生的。我们在拍摄过程中不断地审视取景器里的每一个画面，变换机位与角度寻找最佳构图的时候需要敏锐地察觉画面里存在的问题。例如背景里的杂物、破坏整体性的线条或者遮蔽主体的镜头炫光等会影响画面美感或干扰内容的传达的东西。排除干扰，画面整体性和视觉效果会更强烈。

在后期操作的时候，我们实际上在重复上面四个步骤，对后期完成后的画面有着理想的期望，在尝试过后权衡现有的技术产生新的画面，实际后期操作上也不外乎二次构图、调节（或重塑）光影和色彩乃至增加或删减画面内容等，在操作过程中，同样需要不断使用排除法来完善画面。

这个流程与黑根斯的自我差异理论非常相似。他认为个体自我概念包括 3 个部分：理想自我、应该自我、现实自我。"理想自我"指自己或他人希望个体理想上应具备的特性的表征；"应该自我"指自己或他人认为个体有义务或责任应该具备的特性的表征；"现实自我"指个体自己或他人认为个体实际具备的特性的表征。理想自我和应该自我相当于上面提到的理想画面与根据实际情况调整后的画面，它们都是引导我们为实现目标而努力的动力，也会由于未能实现而产生相应的消极心理。因此我们也要用平常心去面对摄影带来的失败感和沮丧的情绪。理想自我是一个难以完全实现的概念，就像理想中的画面一样，我们需要做的是通过各种方法让照片最终尽可能接近理想画面。

审视与修改

如果可以一次性创作出完美的画面的确是一件美事，但大多数时候在照片完成后期处理这个步骤之后还需要再次检验。

完成照片的创作而产生的喜悦感是照片成败的大敌。它可能冲昏我们的头脑，让我们错误判断照片的效果。我们在拍摄一张照片的过程中所付出的所有体力和脑力上的努力都会让我们产生照片里不存在的情感，我见过许多摄影师在发布作品的时候会配文强调自己在拍摄上经历了多少艰辛、冒了多大的风险，或是做了怎样新鲜的尝试。毫无疑问，这些东西对于作者来说是照片的"加分项"，但观众并不在乎，也体会不到，唯一对观众有意义的东西是画面中呈现的内容。就好比你在追求某人的时候，不断告诉对方你为了他（她）付出了怎样的努力、花费了多大的心血，这种做法不但会引起反感，还会让你自己在失败的时候产生更大的失望情绪。

所以我们在完成照片的创作后，一定要以旁观者的视角重新对照片效果进行审视，排除自己对照片的情感，清楚地想一下照片本身的价值和改进的空间。

另一件需要重新审视的问题是后期处理。一般我们在一张照片后期处理上花费的工夫越多，后期时间拖得越长，我们就越难以把握效果。有时候色彩会变得越来越重口味，反差会过大，或者过于追求清淡，照片颜色都快要消失殆尽。这恐怕是审美疲劳影响了我们的判断力。照片并不是修饰得越多越好，而是需要修饰得恰到好处。我在修完一张照片后往往会选择休息一下，做些别的事情，过半小时、半天或者几天再来重新判断照片是否需要进一步修改。

（稍微降低饱和度并调整色相后效果更佳）

　　上一张图我在处理完成之后未进行检验就急于发布，一段时间之后才发现饱和度过高，画面过分艳丽，但为时已晚。这张照片只要稍微降低饱和度并调整色相，看起来便会更加养眼。

做好"加法"

摄影需要做"减法",这已经成为常识。但并不是大家在运用这个原理之后都能拍出好片。当你把多余的内容减掉,让主题更突出的时候,却有可能发现这个主题非常无趣、毫无亮点。

实际上,"加法"才是支撑内容价值的基础。没有做好"加法","减法"也无法获得理想的效果。

上图就是一个无聊的"减法"运算。我回避了远处杂乱的荒草、近处杂乱的脚印、天空中差强人意的云层,只留下简单的人物和沙丘的线条。但仔细想想,这张图对于我来说毫无意思。没有观点,没有想象,没有强烈的情绪,也没有反映什么特征。

没有趣味,"减法"做得再好也是白搭。

实际上,"减法"是一项"避错"工作,它的目的是排除画面中多余的内容,减少对主题的干扰。一般放在落实计划的时候去做。在这一步之前,我们需要学会找到一个有价值的主题,讲一个生动的故事。那么这时候,"加法"就显得至关重要。

为何平庸

其实很多人非常喜欢做加法。但又有着这样的疑惑:"运用了这么多技术,为什么我的作品依旧普普通通?"

"明明在画面里有光有景有美女,还能'P'的一手好照片,但为何依旧不够出众?"

单纯的技术或者内容上的堆砌,无法让一张普通的照片变成有冲击力的作品。

你有技术别人也有，你有好看的模特，别人也有。那么你的优势体现在哪里呢？当大家都在努力的时候，你所谓的优势，可能早已变得非常平庸了。

就像和大厨做同一道菜，哪怕食材厨具完全一样，最终结果都可能有天壤之别。一位好厨子，不管做什么菜，都讲究食材搭配、火候以及配料方法。摄影师也一样，画面内容搭配好了，拍摄时机选好了，再加上合理的构图和布光，就能够拍摄出合格的照片。

上图就是一张合格的照片，也仅仅是合格而已，只能说应景、好看，该做的"加法"做了，该做的"减法"也做了，但并没有让人眼前一亮的感觉。它最大的亮点也不在于故事有多深奥、情绪有多强烈，无非就是 200m 长的灯串打造的场景比较壮观罢了。归根结底，这只不过是一张平庸的照片。

但是我们将搭配稍作调整，换一些布景，就能获得更加强烈的效果。拍摄成本下降了，内容反而更加耐人寻味。

内容搭配上的一点点变化都会对作品产生翻天覆地的影响。

如何出众

那么我们该如何实现从平庸到与众不同的转变呢？

以鸡蛋为例，我们来看看如何把一个简单的鸡蛋拍成让人震撼的作品。

极少有摄影师真的踏踏实实地拿鸡蛋为题材练习拍摄。但大家一定听说过弗罗基奥让达·芬奇画蛋的故事。画蛋可以作为一个起点，那么拍蛋也具有同样的价值。

我们可以把鸡蛋视为一个最基本的物体形态。加上合理的光影，使之产生各种不同的质感。

　　我们还可以再进一步，给鸡蛋加上更丰富的故事。在我的学员的摄影比赛中，就看到了这样的作品。作者未央巧妙地将鸡蛋放到笼中，暗示了鸡蛋的命运，给画面增添了强烈的戏剧效果。

另一位学员木三污巧妙地将人脸换成鸡蛋，阐述了不一样的观点。

当然，我们还可以继续增加故事内容，但并不是内容越多越好，故事讲清楚了，讲的深入人心了，可以就此打住，留给观众继续思考的空间。一张好照片、一部好电影或是一本好小说，都不会又臭又长。

寻找更贴近生活的故事

那么什么样的故事才是好故事呢？

艺术从来都不是深不可测的东西。无论多么复杂或者夸张的表现形式都脱离不了生活，不论是高雅的还是流行的艺术都在表达作者对生活的认知或观点。因此，我们在摄影主题的选择上也应当寻找更贴近生活中最引人注目的、最具有时代特点的主题。

我在拍摄下图的时候，制订了两个计划，我们不妨来比较一下，哪个计划获得的效果更贴近生活、更加强烈。

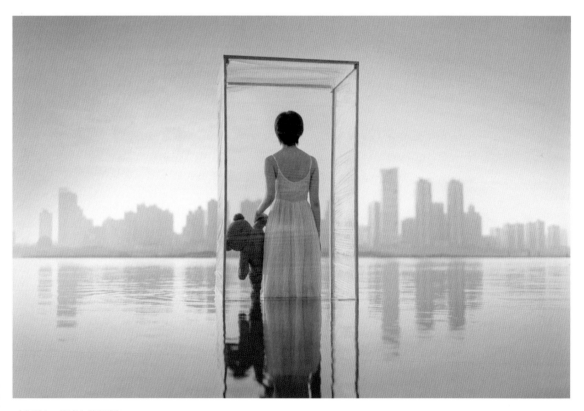

（主题 1：情感上的隔离）

情感上的隔离和距离感是我比较喜欢的主题，之前许多作品都以此为出发点，感受比较深刻。这个题材和生活息息相关，是几乎每个人都会经历的。

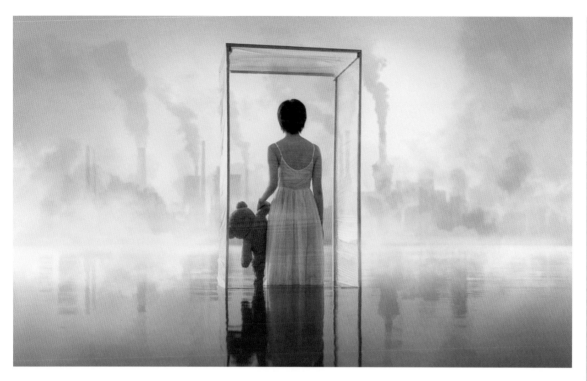

（主题2：大气污染）

环境问题也是我非常关注的一个问题。同样与生活息息相关，具有时代和地区特点。但是和前者相比，心理问题不易察觉，观众看到的时候难以产生共鸣（或者只有一小部分人会有同感）；而环境问题更加让人担忧，也是每个人都能直接感受到的。

因此最终主题定为后者。因为它更贴近生活，是我们这个时代、这个地区的显著特征，比前者更有创作价值。

我们选题的过程实际上就是一个对生活进行思考的过程。我们要学会发现身边事物的特征。不论是一个鸡蛋、一大片烟囱还是一颗破碎的心灵，都可以成为我们创作的出发点，然后把一个简单的主题慢慢做"加法"，变成完整的故事；故事要点到为止，要留有思考的空间。

当我们找到了合适的方向，对作品有了较高的预期效果后，那么接下来的一步就是到实战中做"减法"。

简化原则

当我们将所有和照片有关的内容视为一个整体的时候不难发现，画面越简单，主体就越突出。因此我们在灵感构思阶段的时候做的是"加法"，把每个对内容

有用的元素堆积起来。从主体开始,一步步增加线条、物体、光影以及色彩。但是在实际操作中我们做的往往是"减法"。排除画面里多余的内容,剩下那些和灵感画面一致的内容。

我在第一章谈到了对摄影需要保持持续的激情,也在第三章强调了对激情的控制,在拍摄时需要的冷静。这一切都是为了追求画面的某种极致效果,并恰到好处地停留在极致上。这恐怕是摄影中最艰难的一个步骤了。

我找了合适的角度拍摄上图,将船和木桩拍成一排,产生"趣味",也就是画面的核心内容。再用后期处理强化雾气,减少环境对主体的干扰。用最简化的方式产生的视觉效果往往是最强烈的

遗憾的是,除了极个别摄影大师能做到"恰到好处",我们最常看到的反而是新人摄影师的力不从心和"大神"摄影师的"贪心"。我认为力不从心并不是什么问题,因为通过学习和积累,每个人都能掌握高超的摄影技巧。危害更大的是"贪心",舍不得适时丢掉壮观的美景、华丽的光线,有时候又舍不得模特的倾城美颜或者舍不得让画质受到一点损失。"贪心"会让我们忘记自己的理想画面,顺从于现实带来的惊喜,或者两者都不放弃,纠结于形式与内涵,不停地权衡与妥协,让最终作品看起来不论在形式上还是内涵上都无法达到极致。许多人没有意识到这个问题,或者不认为这是个问题,一意孤行地把作品变成形式上的堆砌,变成空空如也的花瓶。

同时,简化也只能是形式上的精简,而不是让照片内涵大打折扣。因此我们要时刻提醒自己照片到底要表达什么,在表达的过程中,什么是多余的,什么是必不可少的。这样的思考方式就意味着在某些需要采用复杂形式才能表达的内涵上面,我们不能一味地追求简化。也把我们对待画面元素的态度带到了"恰到好处"

的层面上。

　　"恰到好处"从宏观上来说就是激情与冷静的产物。用最激动的感情去思考事物的特征，再用最冷静的手法将其完美地呈现出来；从具体的操作来看，就是利用构图等手法让画面中的主题变得更加强烈，用排除法消除或弱化干扰因素。我们需要更娴熟的手法和丰富的经验去把控复杂的画面，因此对于绝大多数摄影师而言，或许寻求简洁有效的内涵与表达方式是一种更理智的选择。

组图还是单图

　　在网络时代，似乎大家已经形成了一个固有的概念，那就是图片越多越引人注目，正因如此，如今微博从9张图的限制提升到了16张，满足大家的眼瘾。这很正常，每个人都有贪婪的一面，就像我球技再差也要买一堆球拍，我老婆喜欢一条裙子就一定要买齐同款所有的颜色，我们可以不吃不喝不出去玩，但是一定要满足自己想要拥有某种东西的欲望。

　　多即是好，这个概念很多时候十分有效，但是在摄影领域，我们则需要慎重对待。

　　一般来说，照片具有两种功能：一种是展示记录某样东西或某个人，一种是表达某种观点或讲述某个故事。对于前者而言，自然是越多越好，比如我们仰慕模特的美貌，所以想尽一切办法从各个角度在各个地方记录她的倾城美颜，并且展示给大家看，这样做不仅满足了摄影师的初衷和模特的期望，也让观众过足了眼瘾。商业静物或者风景也是如此，一张照片不可能拍到所有好看的角度，拍得越多，惊喜越多。对于记录展示型的照片，我也是这样做的，尽可能多拍、多选片。

　　但是后者则完全不同。表达观点或者讲故事的最有力的方式就是单图。可能有人要反对了：讲故事当然要组图啊，没有一组图片，怎么讲清楚事情的起因、经过、结果呢？

　　除了Cosplay这种有特定需求的题材之外，拍组图都不是必需品，有人为了拍故事，写一大堆分镜，拍十几二十张连续的画面，我觉得他们不是摄影师，而是用快门寿命来和摄像师抢饭碗。这是一场注定失败的竞争。因为摄像机可以在60p的设置下连续拍摄几小时，而大多数照相机连拍不了几秒钟缓存就满了。请不要误解了这个对比，我这么说并非鼓励大家去买高性能运动机身，而是不要用摄影的劣势去对抗电影的优势。

　　摄影的优势是用一幅瞬间画面高效地传播故事和观点。摄影师的工作是捕捉一个事件中最具有代表性或者启发性的瞬间。在纪实类摄影中也就是布列松所提出的决定性瞬间"事件中，恰好有一个瞬间，所有元素均各得其所，并同时展现出特定的内涵和意义"。当然，纪实摄影师肯定会为一个故事而多次按下快门，即便布列松本人也是如此，但是最终呈现给观众的，只有最具有代表性的那一张。

　　表达观点的作品也是如此，我们可以从不同角度去看待同一个问题，但是"最强烈的观察方式"只有一个。这里需要注意的是，摄影的观点和文学的观点很不一样，文学中要提出观点可以直接陈述，也可以在陈述之余加上案例，也可以只给案例，让观众去推出观点。但是摄影很难直接陈述观点，大多数时候，摄影是通过一个瞬间让观众想象故事，然后在故事中领悟观点。这种表现手法比文学要困难得多，而且我们要学会找到一系列画面中那个能让观众产生联想的瞬间。这也就是为什么我在之前的篇章中反复强调"要抓住特征"这个概念。

　　比如这张图中，我的观点是"生活中的无助"，那么什么事情最能代表无助呢？可能是倾家荡产，也可能是疾病缠身，但是这些都比不过卡在马桶里面糟糕，何况还是个脏兮兮的马桶，何况还没有人能救你，只有一只猫静静地看着你，或许它想救你但是做不到，或许它很享受你被马桶淹死的过程。这就是我眼中极致的无助，虽然画面荒诞，但就是因为荒诞，这个故事才足够强烈到一张图就足够表达观点。至于人是怎么掉进马桶的，卡在马桶里是什么心情，后来有没有得救，就让观众去想象剧情吧。

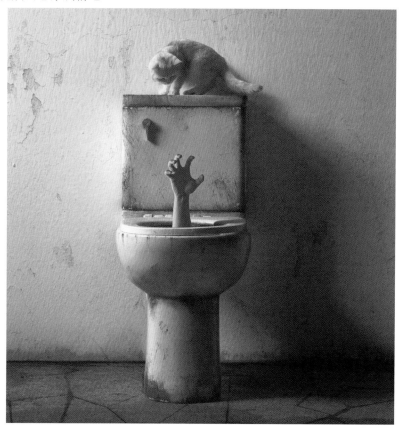

　　我们没有必要，也不应该把故事讲得太完整。留下悬念和想象空间，让每个观众根据自身经验去获得不同的故事体验，这才是摄影师应该做的。如果你一定要记一大堆流水账才能把故事讲完，那可能是你讲故事的能力还不够。

有了上述观点，那是不是记录展示型的作品也可以用单图来完成呢？当然可以，一组人像"糖水"中，总有一张是最具有代表性的，我认为摄影师应该为了那一张最具代表性的作品去拍一组人像，这样可以让你更加专注于发掘人物和场景特点，但是出图最好还是组图，因为这种类型的照片更主要的目的是讨好大多数观众，当然得尊重大家的需求了。

摄影师不可忽略的基本功

经常有新人问我这样一个问题："我刚学摄影，请问我该拍什么呢？"首先，我很高兴你问了这个看起来很傻的问题，因为很多自以为心里明白的新人都为此走了不少弯路甚至误入歧途。有的在错误的价值观下用相机寻求肉体的满足，有的为了标新立异，走上了"低端新锐"的不归路。这可能是国内急功近利的大环境所为，也有可能单纯只是摄影门槛太低，拿相机的人多了，自然会有些害群之马进入视线。

每个人拿起相机的原因都不同，有人是为自然风光，有人是为美女的容颜，有人为了记录生活与社会，还有人只是觉得拿着单反很帅。目的不同，但是大家都有同一个错误的观点，那就是"我们应该拍自己想拍的东西"。这就好比你知道自己想学什么，但是不知道在学你想学的东西之前，你需要学什么其他东西来做铺垫。你想拍震撼世界的大片，但可惜没有任何一门课的名字叫"速成摄影家"。

教育家经常会说：学习的过程永远是痛苦的。也就意味着忍受不了痛苦的学习过程，就学不到东西。所以我们也需要明白，拍好你真正想拍的东西之前，你得去拍那些让你感到痛苦的东西。比如大部分人都看不起的"静物摄影"。

拍摄静物可以让你摸清楚光影的关系，可以毫无压力地实验不同的光照对物体产生的效果，可以去研究不同材质在镜头下的特点，更重要的是，拍摄静物可以让你学会如何抓住物体的特点，并用构图和光影将其展现。

每一个学绘画的人只有从简单的几何体画起，才有可能理解光影与透视，同理，拍摄静物也是摄影师的必经之路。大家熟知的著名摄影教材"纽摄"（《美国纽约摄影学院摄影教材》）用了很大的篇幅来讲解静物拍摄技术，目的就是为了让摄影师在学习拍摄静物的基础上走稳第一步。许多人觉得这套教材跟不上时代，大概只是看到里面介绍了胶片技术就嗤之以鼻，不论在今后的多少年，摄影的核心理念是永远不会改变的。我从最早拿起相机到现在几乎什么题材都拍过，虽然看起来大部分时间我一直专注拍人像和观念摄影，但是自始至终都没有停止拍摄静物。最早像老法师一样拍花花草草，然后又拍茶碗茶壶，现在依旧会拍自己做的手工，或者利用静物来拍摄创意。

　　几乎每一次静物拍摄，都能让我发现一些有趣的用光方式，或者加深我对光影的理解，进而可以让我在后期处理上做得更贴近真实效果。所以我也一直很愿意去拍静物，因为我很享受这个探索的过程。

　　上图的创意得以实现，大部分功劳应归属于多年静物摄影的经历。我要求自己把每一个完成的手工或改装作品都拍成自己满意的"产品图"，并在这些图中寻找有可能进一步创作的构图，为"产品"添加更加丰富的画面乃至故事。

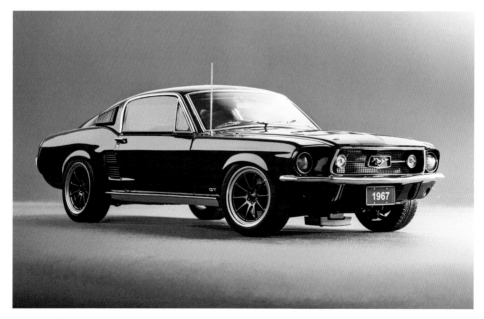

（改装的车模作为道具）

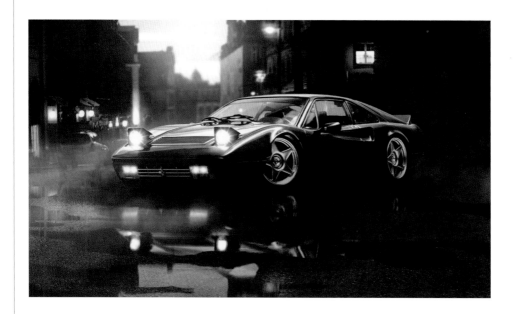

（把"产品图"修成更为精美的作品）

（两台车模强化了景深，也丰富了画面内容和故事）

　　这张作品是我和一个喜欢画画的朋友 Kevin Luo 共同创作，也算是纯粹的用爱发电了。

可以说相比大多数知识和技能，学习摄影的过程并不那么痛苦，你不用背单词做试卷，也不会有个暴躁教练坐在副驾驶座上对你进行人身攻击。你可以享受拍摄的过程、探索的乐趣，以及完成创作之后的喜悦，当然还会很轻易地收获别人的赞美。那么你有什么理由不去踏踏实实地练好基本功呢？

在最后的话

有时候，一些我认为很有潜力的学员会来找我谈心，问以后以摄影为职业好不好。我都会非常诚恳地询问对方是否有别的道路可选。这个世界上有太多的工作，不需要格外努力也能获得满足生活的回报，如果单纯是为生活的话，选择摄影显然不是明智之举。

以摄影为职业必然需要用技术来服务于客户，对于任何一个有责任心的人来说，都需要花费大量的时间和精力钻研技术。但是在当前摄影市场几乎饱和的环境下，人人都急切地想尽早捞到属于自己的"第一桶金"，并无心思去花费几年宝贵时间钻研技术，致使大量经验和技术都严重匮乏的摄影师充斥市场；在技术匮乏的制约下，这些摄影师只能依靠夸张的营销来获得客户。随着这类人的增多，整个行业的技术门槛随之降低，而营销手段则成为生存之本。

一定有人会觉乍一看似乎没什么不妥，毕竟当今社会就是由市场经济所支撑，只有作品卖出去才能活下来。但这种观念在技术型行业上就是本末倒置了，摄影师扮演着"手艺人"的角色，他人需求技术，我们提供技术。我们掌握了别人不会的技术，也让我们在这个领域有着比别人更强的自尊心，技术越高，自尊心也自然越强。举个不恰当的例子，当我们家里下水道堵塞的时候，不论我们是硕士博士毕业还是名下有多少房产，都一定焦急地在楼道里奔跑寻找小广告，然后哭着喊着求水管工上门救急。这是一个正常的技术供需流程，也是为什么我们从来看不到水管工人排队蹲在家门口等着住户家里的下水道出问题的原因。摄影师本应如此，但实际上国内市场供大于求导致各种水平参差不齐的摄影师排着队抢彼此的客户，技术所能转化的回报远低于营销，让这个行业技术水准越来越低，自尊心也自然而然地越来越低。

那么对于有技术却不善营销的人来说，恐怕就是一场灾难了。那么，搞好摄影到底是需要一颗热爱摄影的心还是一颗热爱营销的心呢？

所以我告诉他们，如果你爱的是摄影而不是捞钱，那么将摄影作为爱好，不让竞争转变你的努力方向，自然会走得更远。如果你爱的是捞钱，那么比摄影赚钱的行业多得是，不需要在一个饱和的行业里跟别人争得你死我活。倘若你爱摄影，又想靠摄影活下去，那么必定会被这个市场伤害自尊心。

另一个让我对商业摄影感到悲观的问题是摄影技术本身的发展。随着数码自动化程度的提升，以及近几年"先拍摄后对焦"这类科技的飞速发展，让普通消

费者对摄影师的需求越来越低，虽然新闻、广告以及高端定制领域依旧离不开摄影师技术支撑，但这些行业恐怕也只有极少数出类拔萃的从业人员能够企及。普通摄影师很快也会像打字员或者翻译员一样逐渐失去市场。

那么是否跳出商业圈，我们就可以安心地去搞摄影艺术了呢？似乎将艺术作为最高追求并无不妥。千百年来艺术都是人类探索自我和描绘自然的途径，是超出语言的交流方式，也似乎是人类有别于其他生物的重要特征。然而如果你也像我一样是一个物理主义者的话，那么也一定相信随着 AI 技术的发展，人类迟早会失去对艺术的独占特权。在损失这一优越感之后，我们继续摄影的动力又何从获得呢？我们这一代人大可不必担心 AI 终结艺术或者机械统治地球，我们也无法忽视科学对艺术某些属性的冲击，让我们对自己曾经的理想产生种种质疑。

倘若你也进行过上述思考，或是被我的悲观情绪所感染的话，那么请不要轻易停止思考，因为当你经历了这么多思维上的纠结与感慨之后，或许能够回到起点，发现摄影本身从一开始就没有什么十分特殊的地方。只因为我们热爱着这一行业，才对它寄予了过高的期望，也因为无知，以为艺术能够超出人类的物质属性。而摄影存在的根本价值或许只是为了让我们自己玩一玩表达的游戏，然后在无意间感动那些和自己一样的人罢了。

所以，请大家勿忘初心，为了自己独有的理想而拍摄。

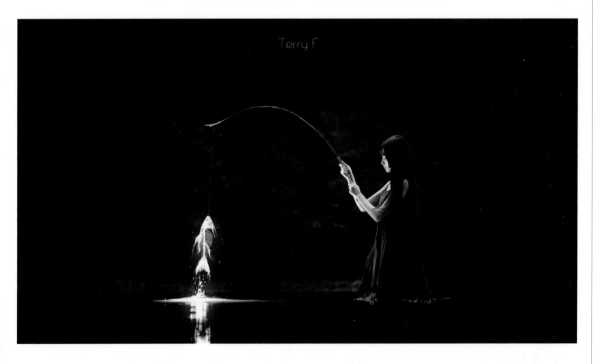

内 容 简 介

观念摄影相比普通摄影更为主观，是具有丰富内涵的主题摄影，十分符合当代艺术形式。观念摄影的单幅作品一般带有作者强烈的思想表达以及赋予被摄主体的情感解读。本书以"观念人像摄影"为基础，介绍了作者对观念摄影的解析、摄影技法、后期教程等。本书共十一个章节，90%以上的内容为观念摄影的实操教程部分。本书内容包括作者作品展示、灵感与自我意识、创作作品PS后期教程（作品介绍＋步骤＋详细参数 可指向性展示）等丰富内容，适合摄影初学者和进阶型摄影爱好者阅读。

图书在版编目(CIP)数据

与梦境的距离：Terry F的人像摄影灵感与技术/冯韬著. —北京：清华大学出版社，2021.10(2024.12重印)

ISBN 978-7-302-58076-8

Ⅰ.①与… Ⅱ.①冯… Ⅲ.①人像摄影—摄影技术 Ⅳ.①J413

中国版本图书馆CIP数据核字(2021)第079264号

责任编辑：刘秀青 李玉萍
封面设计：尹远力
责任校对：周剑云
责任印制：曹婉颖

出版发行：清华大学出版社

网 址：https://www.tup.com.cn，https://www.wqxuetang.com
地 址：北京清华大学学研大厦A座 邮 编：100084
社 总 机：010-83470000 邮 购：010-62786544
投稿与读者服务：010-62776969，c-service@tup.tsinghua.edu.cn
质量反馈：010-62772015，zhiliang@tup.tsinghua.edu.cn

印 装 者：北京博海升彩色印刷有限公司
经 销：全国新华书店
开 本：185mm×260mm 印 张：20 字 数：425千字
版 次：2021年11月第1版 印 次：2024年12月第5次印刷
定 价：99.80元

产品编号：086210-01